지혜의 숲으로

출판인 김언호의 책사진

지혜의 숲으로

한길사

책들의 숲에서 들려오는 지혜의 음향

1987년 봄 나는 출판계의 몇몇 인사들과
네팔의 히말라야를 트레킹했습니다.
히말라야의 그 산록에서 아이들을 만났습니다.
가난한 나라 네팔의 아이들 표정은 밝았습니다.
그들의 영롱한 눈동자가 내 심장에 각인되어 있습니다.
네팔의 수도 카트만두는 도시 전체가 신비로운
박물관이었습니다. 힌두 나라, 힌두 사람들이
그 믿음으로 구현해낸 박물관 도시였습니다.

가난하지만 네팔 사람들은
행복한 삶을 살고 있었습니다.
"나마스테!"
만나는 사람들의 행운을 기원해주는 인사를 했습니다.
트레킹하면서 들른 한 초등학교의 풍경.
우리 일행이 교문에 들어서자 50여 명의 학생들과
선생님이 교실 밖으로 몰려나왔습니다.
이방의 우리들을 만나기 위해서였습니다.
아이들은 "나마스테!"라고 합창했습니다.
우리는 아이들에게 뭐라도 해주고 싶었습니다.
우리는 선생님에게 뭐가 필요하냐고 물었습니다.
선생님은 '등사기' 한 벌을 보내달라고 했습니다.

참으로 소박한 주문이었습니다. 이미 한국에서는
등사기 시대가 끝나버렸지만 우리는 백방으로
수소문해서 등사기 한 벌을 보내주었습니다.
아이들의 공부에 도움이 되기를 바라면서요.

해발 2천 미터에서 4천 미터의 산길을
하루 20킬로미터씩 걷는 트레킹이었습니다.
갑자기 소나기가 쏟아졌습니다. 비를 피하기 위해
우리는 한 마을의 집으로 들어갔습니다.
갑자기 추워졌습니다. 우리에게 주인 할아버지는
따뜻한 차를 내주었습니다. 우리는 몸을 안정시키곤
집을 나서면서 찻값을 치르려고 했습니다. 그러나
주인 할아버지는 단호히 사양했습니다.
"당신들은 우리 집의 손님입니다.
손님에게 차 한잔 대접하는 건 당연한 일입니다."
가난하지만 삶의 이치를 아는 네팔인들이었습니다.

하루는 결혼 잔치가 벌어지고 있는 마을 근처에서
야영을 하게 되었습니다. 마을 사람들은 우리 일행을
잔치에 초대했습니다. 우리는 마을 사람들과 함께
두 젊은이의 결혼을 축하해 주었습니다.

춤추고 노래하는 그들과 함께 어울렸습니다.
카트만두에서 포카라로 가는 트레킹 길섶에서
하교하는 세 아이를 만났습니다.
아이들은 책을 읽고 있었습니다. 나는 예쁜 아이들
모습을 사진 찍었습니다. 아이들 책 읽는 모습은
내가 가장 좋아하는 사진이기도 합니다.

트레킹 여행을 하고 돌아온 우리 일행은
서울로 유학온 한 네팔 학생에게 3년 동안의
대학원 과정을 뒷바라지하기도 했습니다. 우리는
그에게 조건을 걸었습니다.
"학업을 마치고 네팔로 돌아가서, 네팔의 발전에
헌신해야 합니다. 당신의 나라를 위해 일해야 합니다."
교실에서 쫓아나오던 그 아이들,
길섶의 책 읽는 아이들은 지금은
청장년의 일꾼이 되어 있을 것입니다.
그 대학원생은 졸업하고 귀국해 중견 사업가가
되었다는 소식을 들었습니다. 그날 나의 카메라에 들어온
아이들의 표정을 보면 나는 행복해집니다.
국민 90퍼센트가 힌두교를 신봉하는 네팔 국민들의
영혼은 히말라야의 설산처럼 맑았습니다.

힌두의 고전『우파니샤드』의 가르침이
그들의 삶인 듯했습니다.

"무지를 숭배하는 자는 어둠 속으로 빠져든다.
지혜만을 숭배하는 자는
그보다 더 깊은 어둠 속으로 빠져들지어다."

여러 해 전 지진으로 카트만두의 그 신성한
문화유산들이 무너져내렸습니다. 지진 뉴스를
들으면서 나는 마음이 아팠습니다. 그 선한 사람들이
고난을 당하다니. 아이들은 어떻게 되었을까.

오직 기자로 삶을 살려고 했지만, 여의치 않아
책 만들기를 시작했습니다. 어느덧 47년째입니다.
나름 혼신을 다해 책 만들기에 나서고 있습니다.
책 만들기는 정신의 축제라는 생각을 하게 됩니다.
세상을 아름답게 만드는 노동이라는
생각도 하게 됩니다. 나 자신을 훈련시킵니다.
우리 시대의 정신과 사상을 탐험하는 수많은
현인들을 만났습니다. 현인들과 담론하면서
책을 만들어오고 있습니다.

문화적 유산으로 존재하는 책들이 되었습니다.

한 권의 책이란 그 책이 탄생하는
시대와 사회의 삶의 조건이기 때문입니다.
가다 오다 수많은 독자들을 만납니다.
한 시대 책의 문화란 그 시대를 사는 독자들의
책 읽기로 완성될 것입니다. 독자들의 책 읽기의
역량을 의미할 것입니다. 책을 만들면서 나는
독자들의 책 읽기와 출판인들의 책 만들기와
저자들의 책 쓰기의 수평적 연대로 한 시대의
출판문화가 이윽고 창출된다는 생각을 해오고 있습니다.
책은 내용이지만 형식입니다.

책은 콘텐츠이지만 미학입니다. 책을 만들면서 나는
책이 존재하는 형식과 미학을 탐구해 왔습니다.
한 시대의 아름다운 정신을 표상하는
책의 아름다움을 찾아나서고 있습니다.
한 권의 책은 그 자체로 아름답지만, 수많은 책들이
임립林立해서 더 아름답습니다. 책들의 숲입니다.
나는 소나무 숲이 분출해내는 음향을 좋아합니다.
우렁찬 합창입니다. 송뢰松籟입니다.

고향의 뒷산, 소나무들이 합창하는 송뢰가
나의 가슴에 각인되어 있습니다.

책을 만들면서 책의 존재를 사진으로 기록하고 있습니다.
나의 삶의 조건이고 풍경입니다.
책 속에 내가 존재하고 내 속에 책이 존재합니다.
우리의 영원한 정신의 동반자, 책들을 찾아 나서는 여로는
경이롭습니다. 찬란한 빛입니다.
감히 말합니다. 오직 책 속에 진선미가 있다고.
책이야말로 우리의 창조적인 삶을 구현하는
영원한 동반자입니다.

책 속에, 책과 함께, 나는 존재합니다.
책으로 나를 발견합니다. 책으로 우리는
이 고단한 세상을 보다 관용적으로 바라봅니다.
아름답고 위대한 책의 세계,
그 책을 만들게 해준 시대의 조건들에,
함께 책 만드는 세상의 동지들에게, 헌사를 바칩니다.

2023년 3월
출판인 김언호

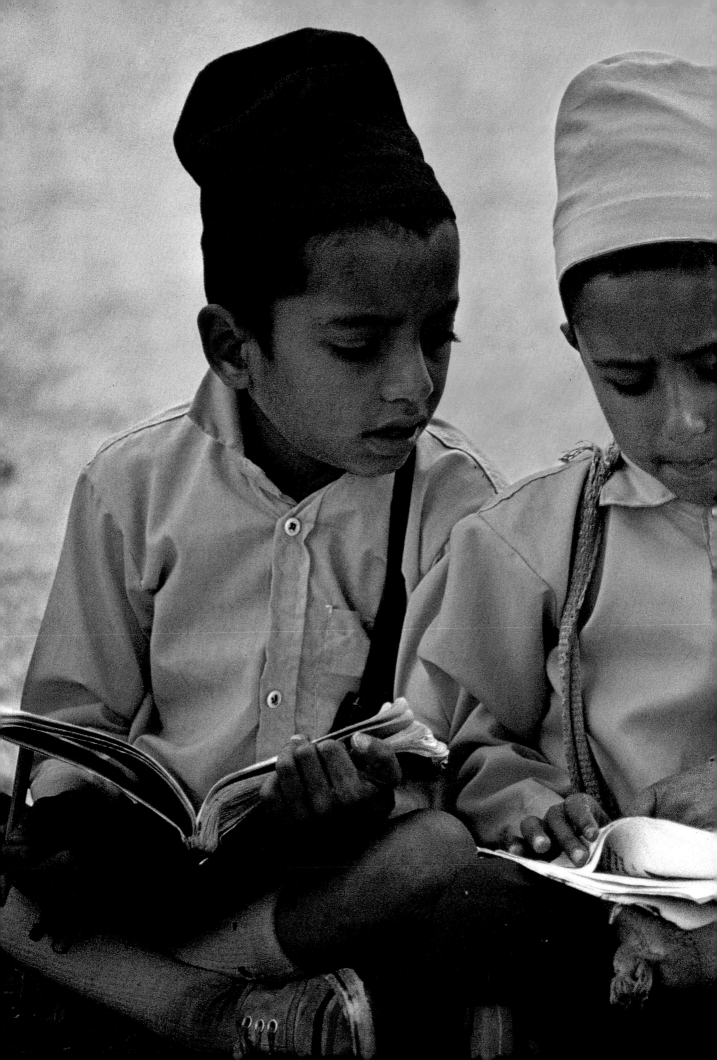

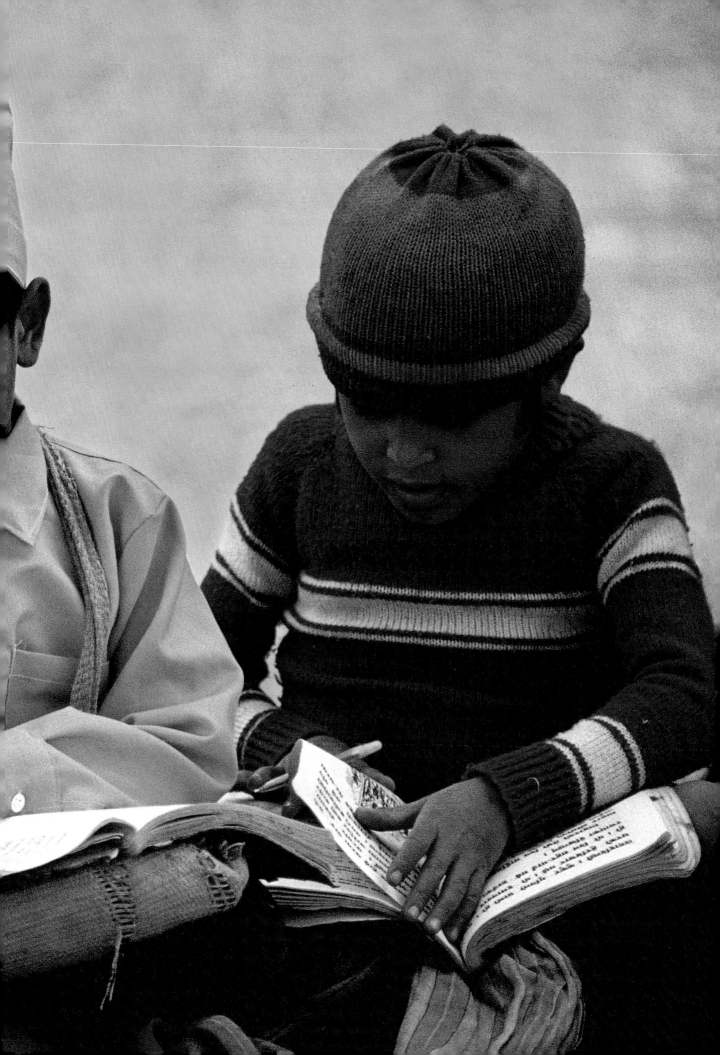

1

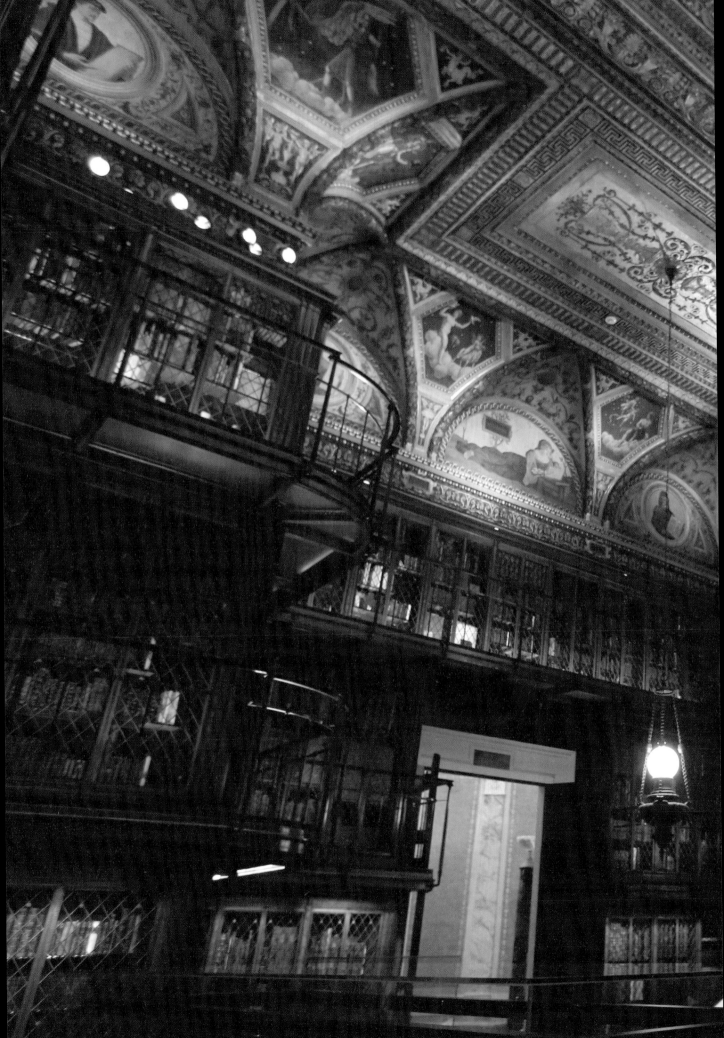

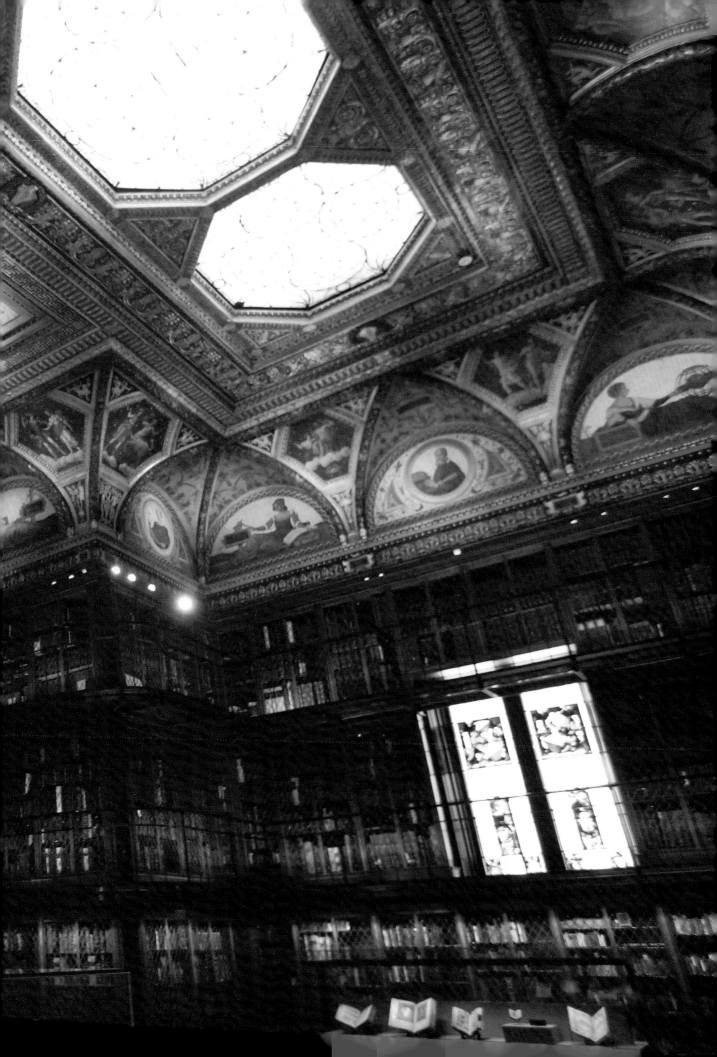

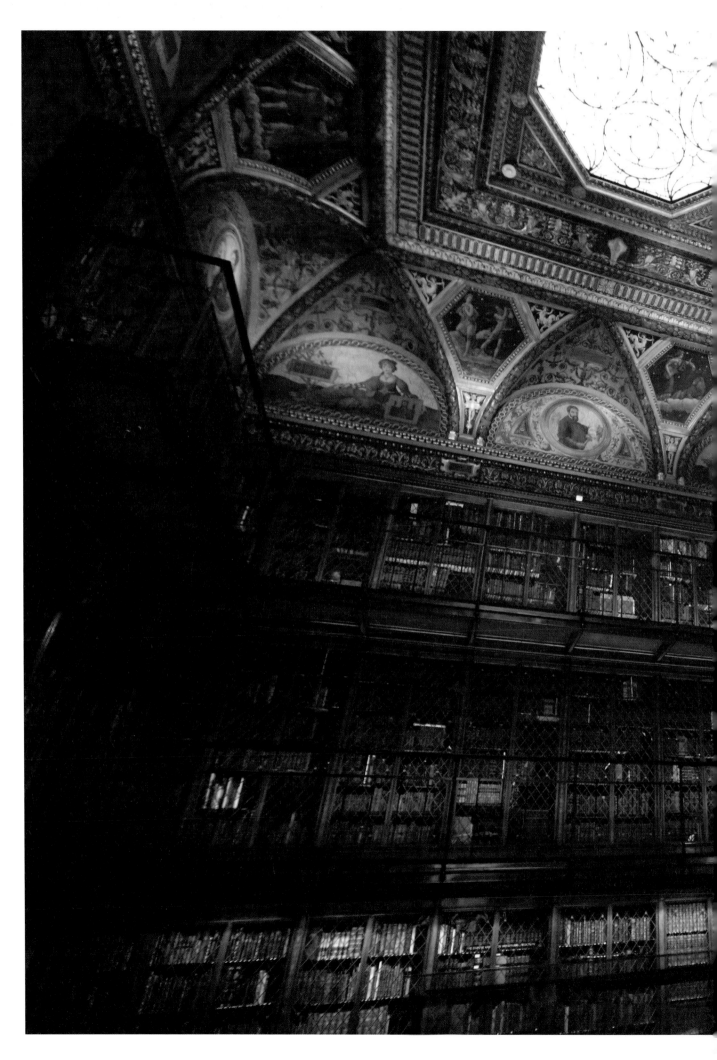

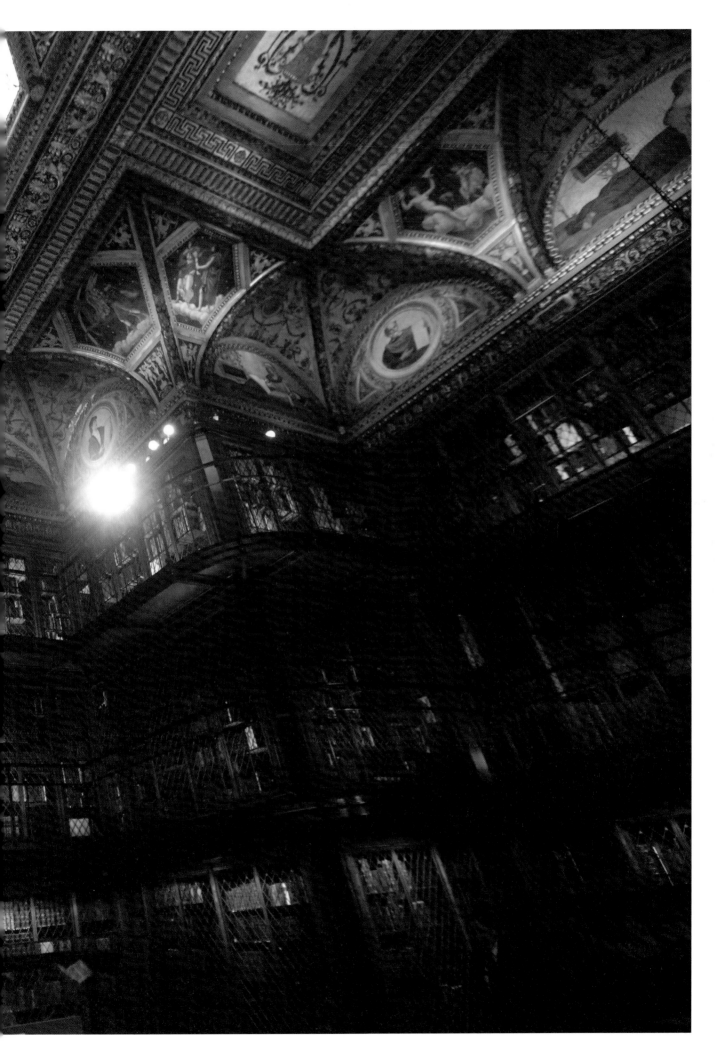

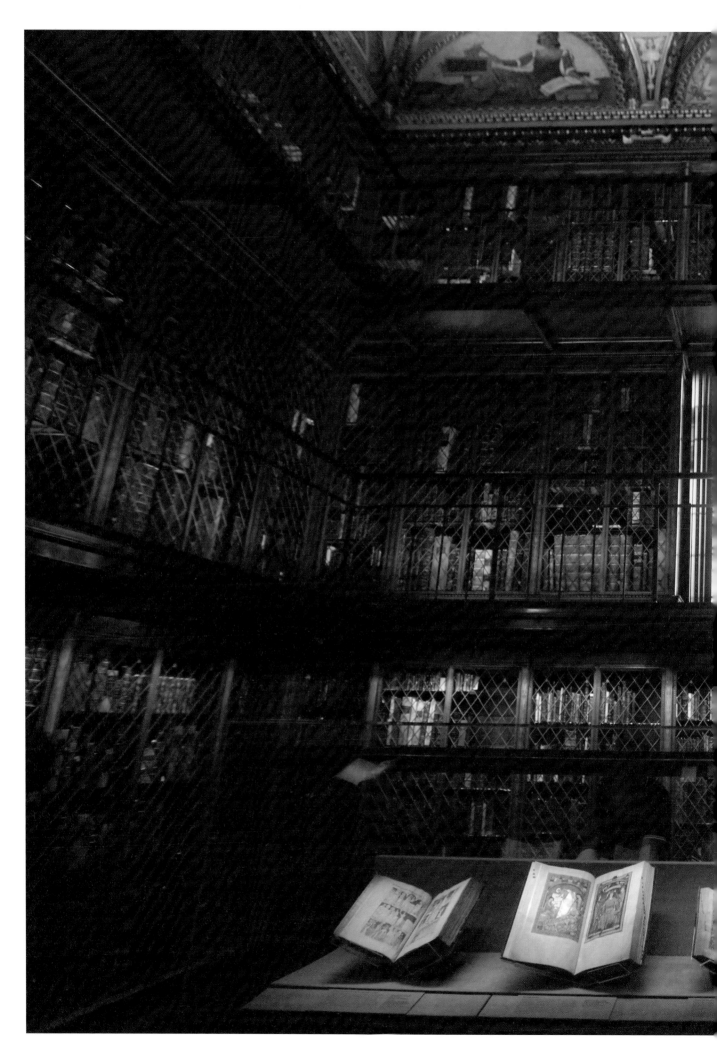

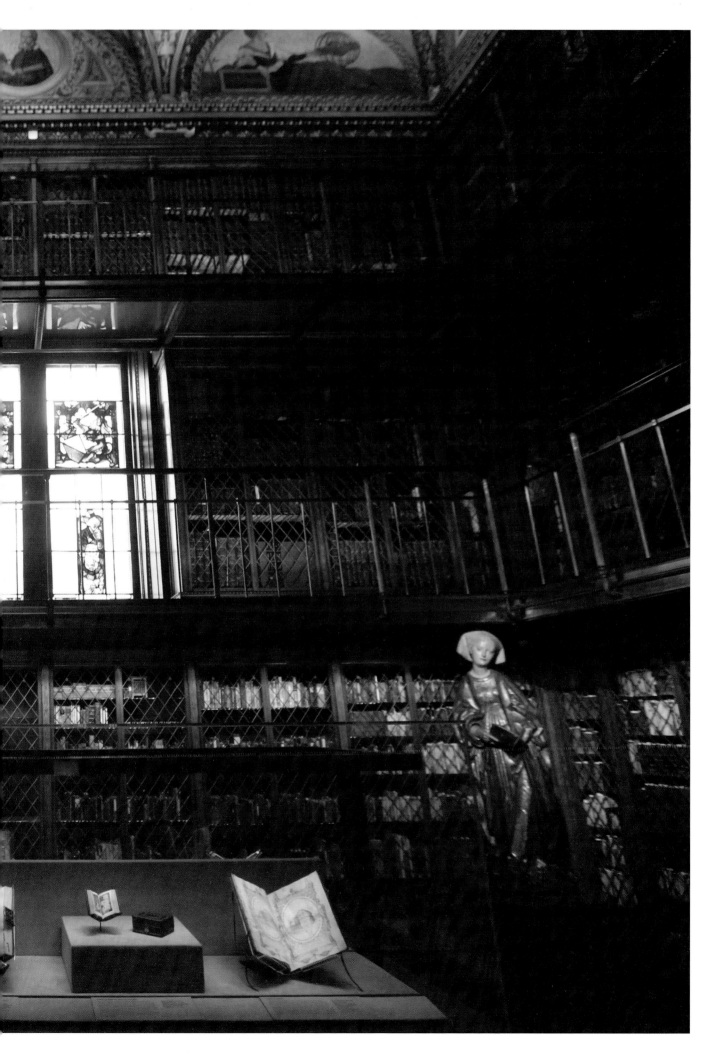

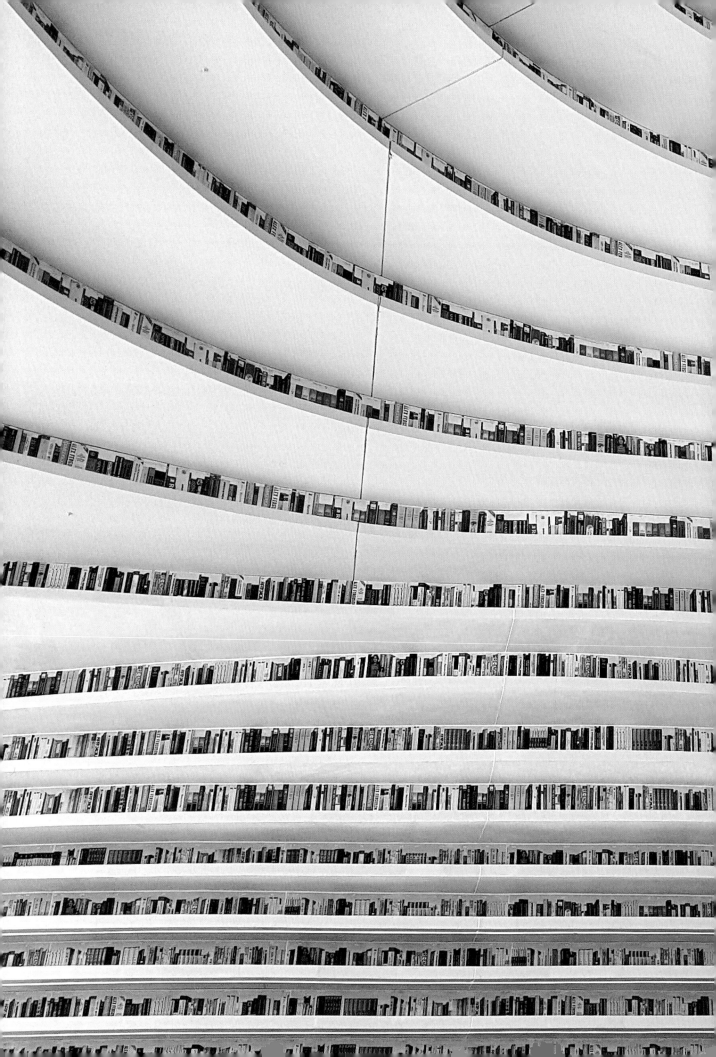

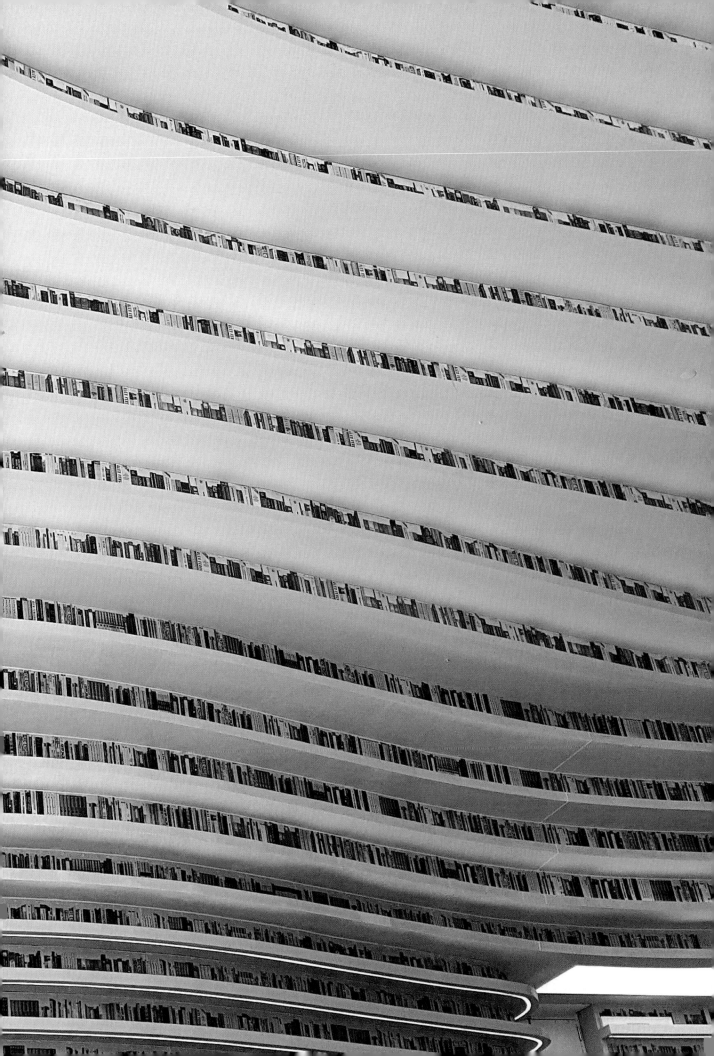

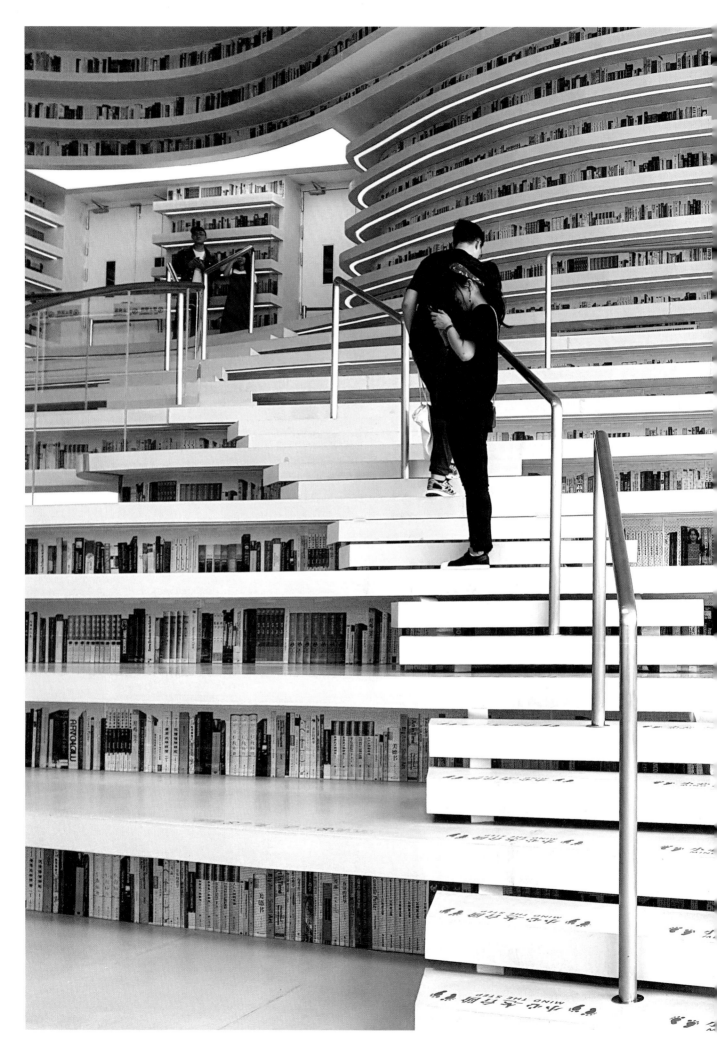

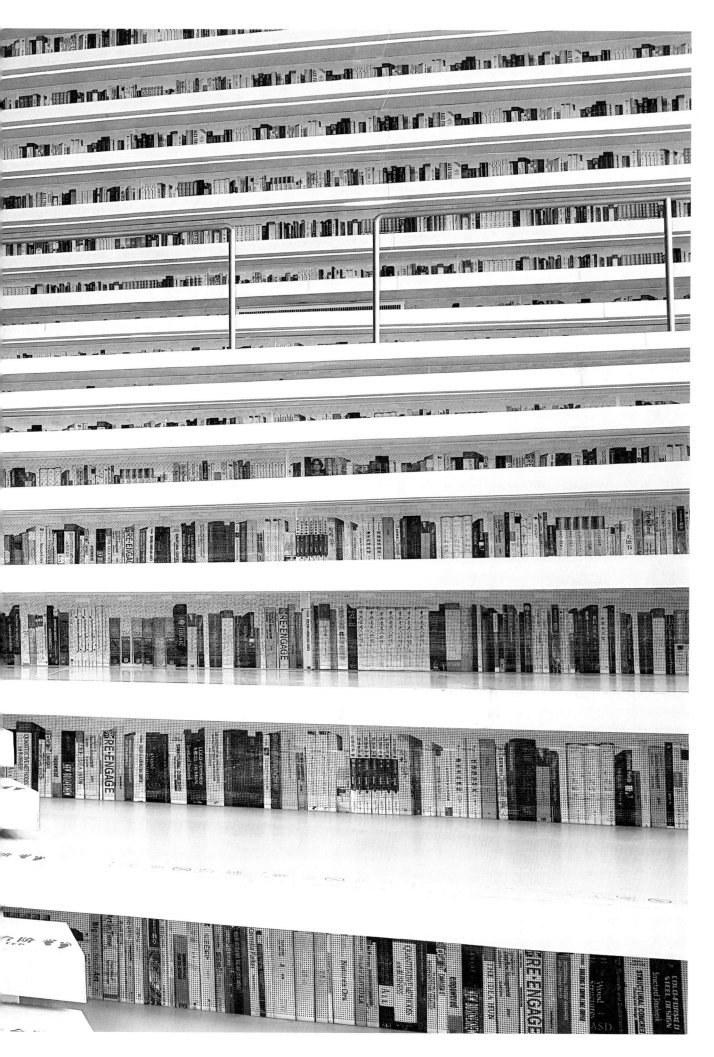

"책 쓰지 않고 책 만들지 않고 책 읽지 않고

어떻게 도덕적인 국가·사회를 만들 수 있겠습니까.

어떻게 정의로운 민족공동체를 만들 수 있겠습니까."

30

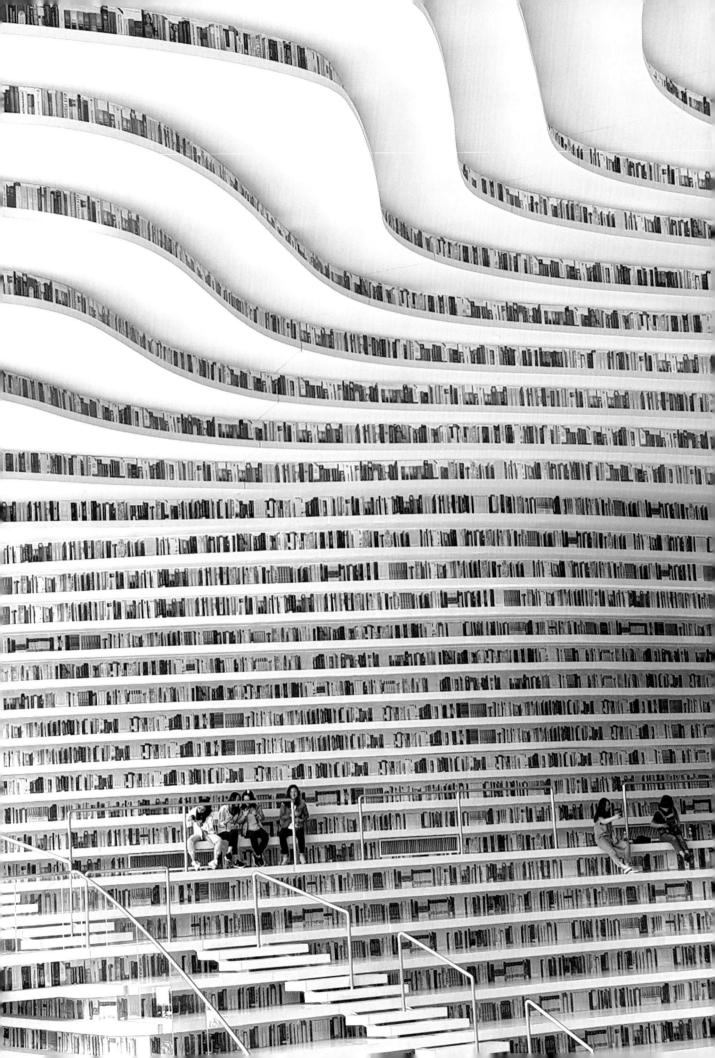

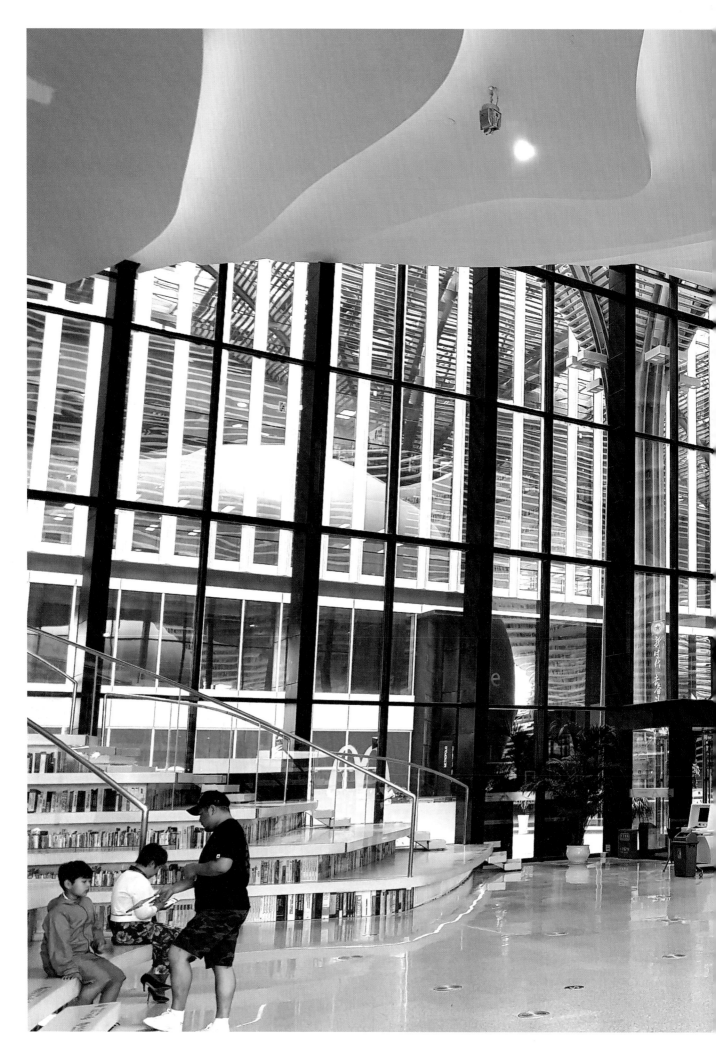

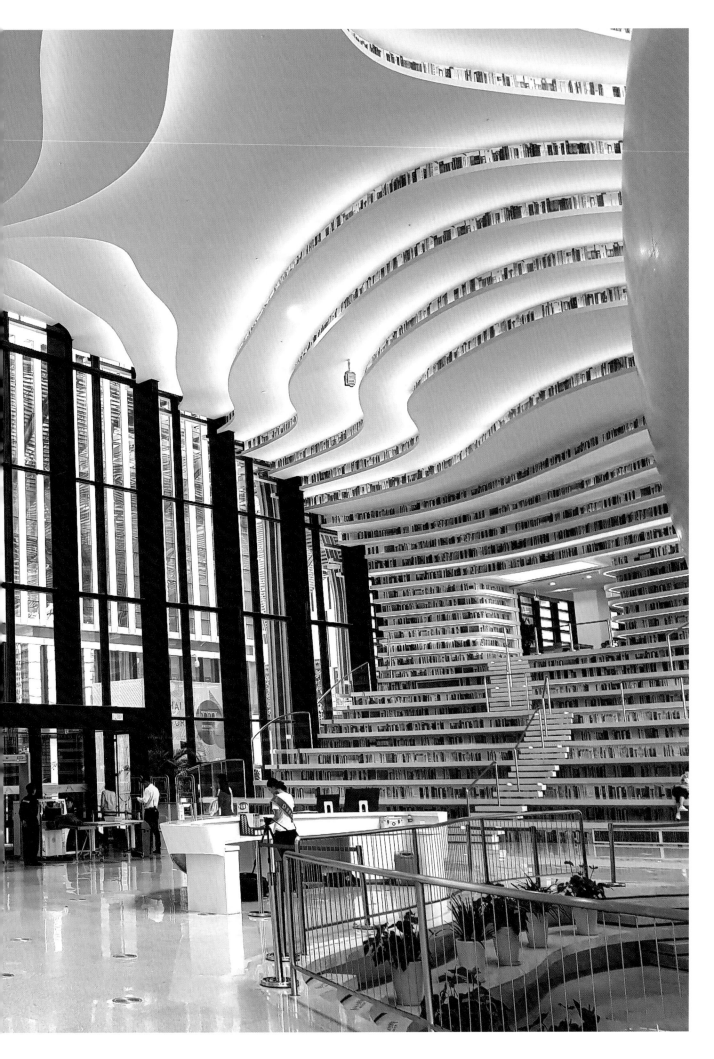

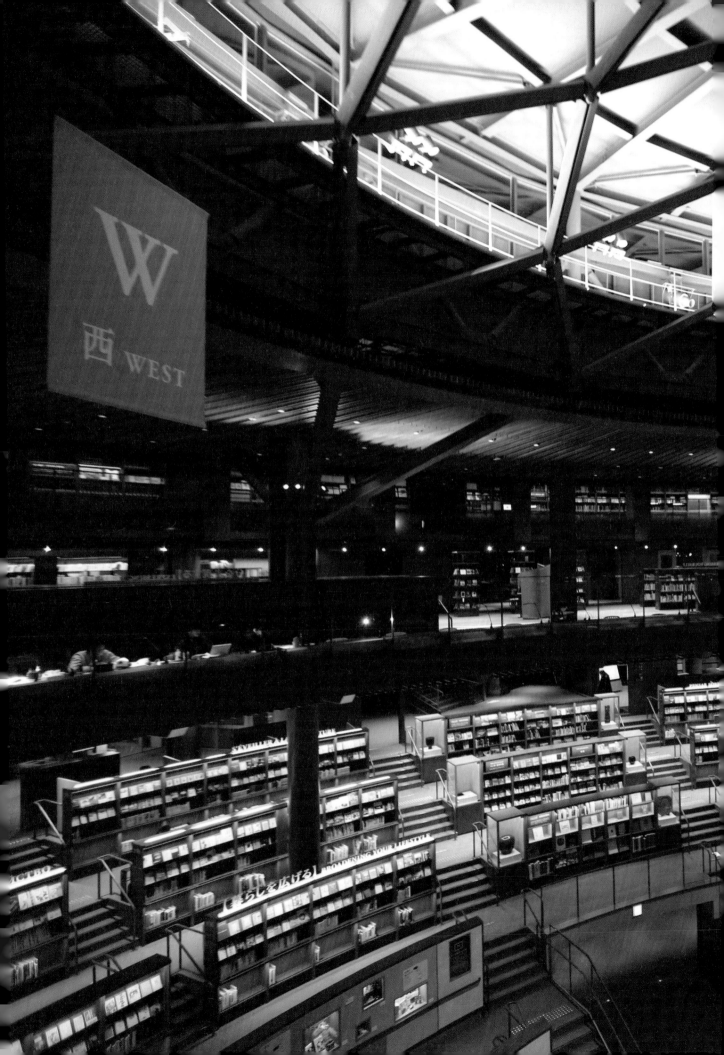

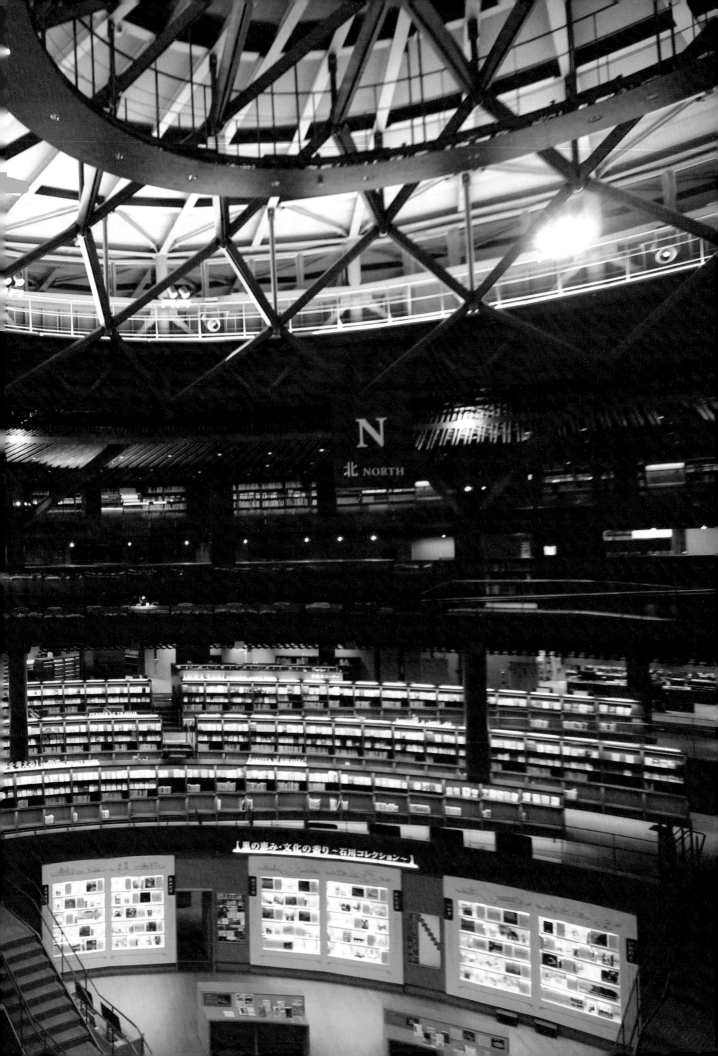

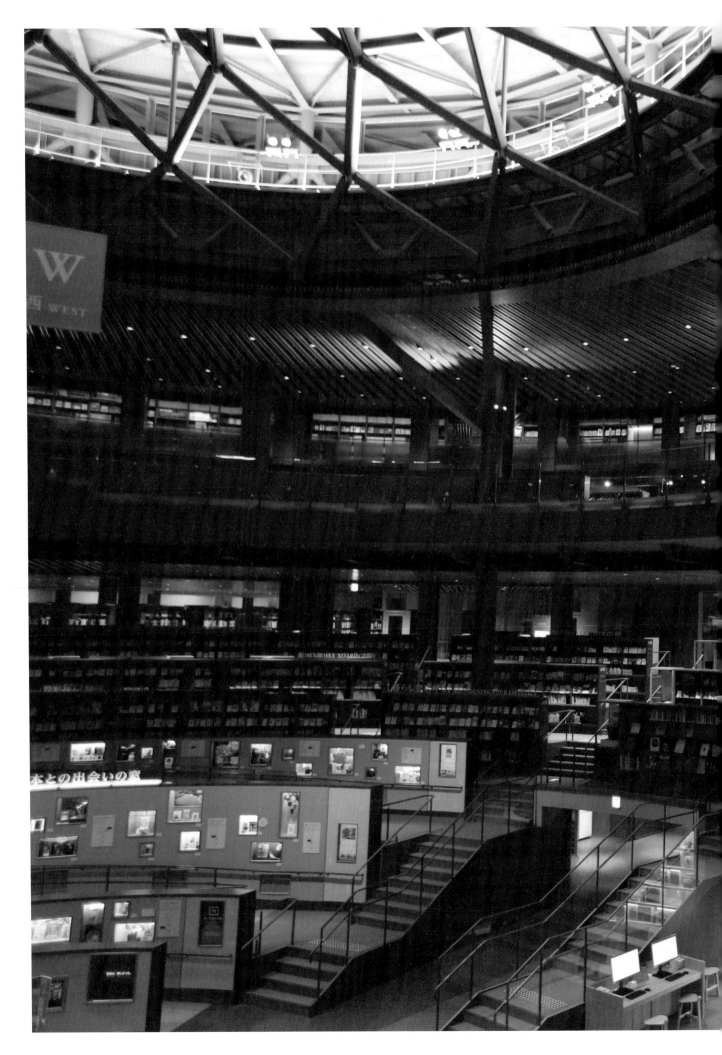

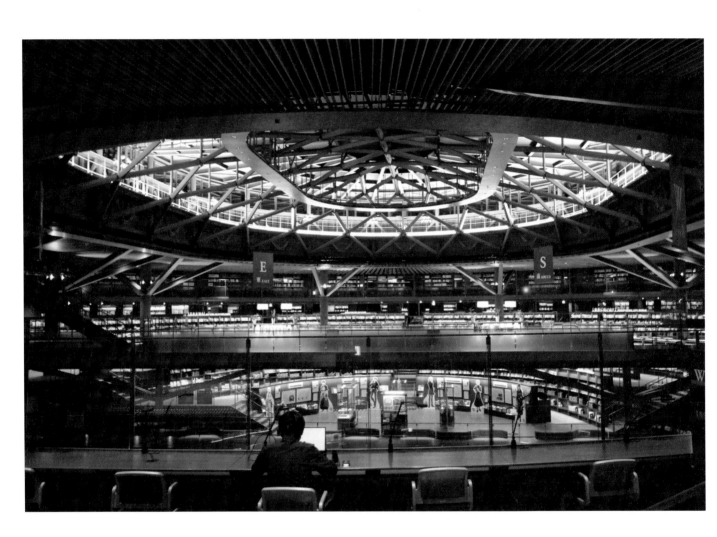

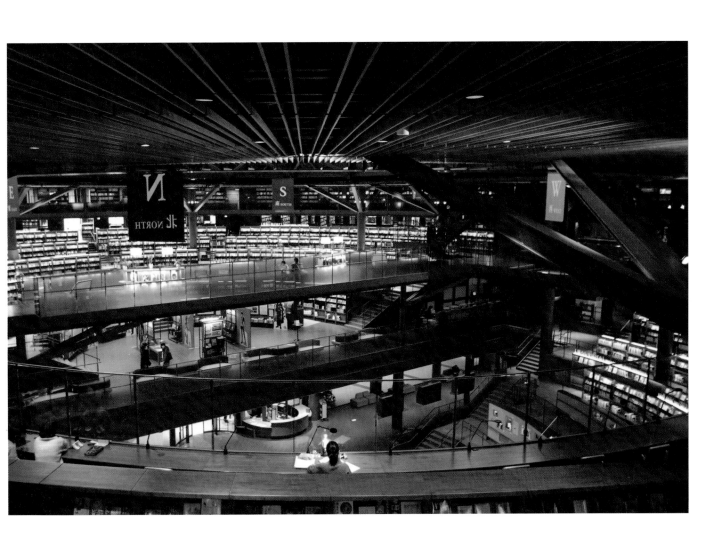

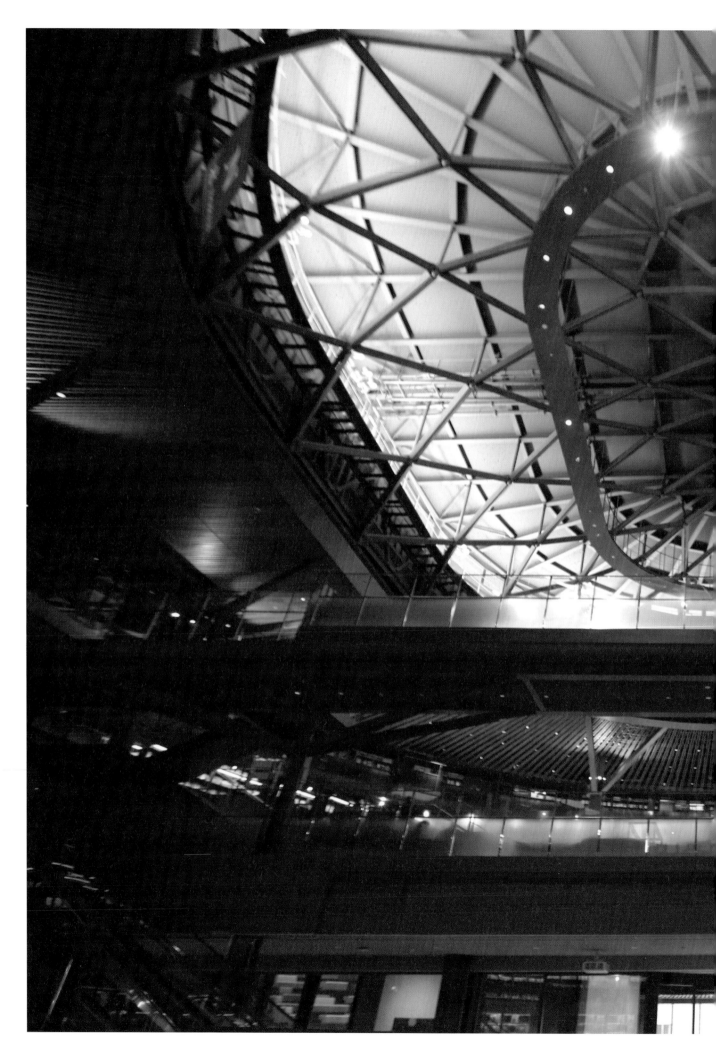

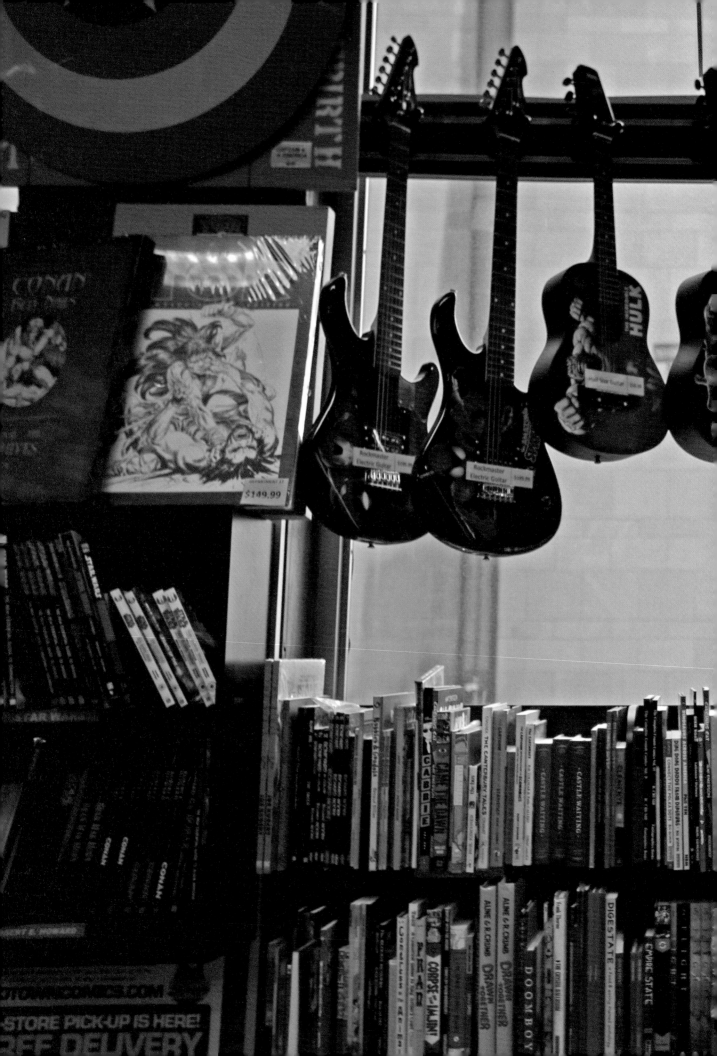

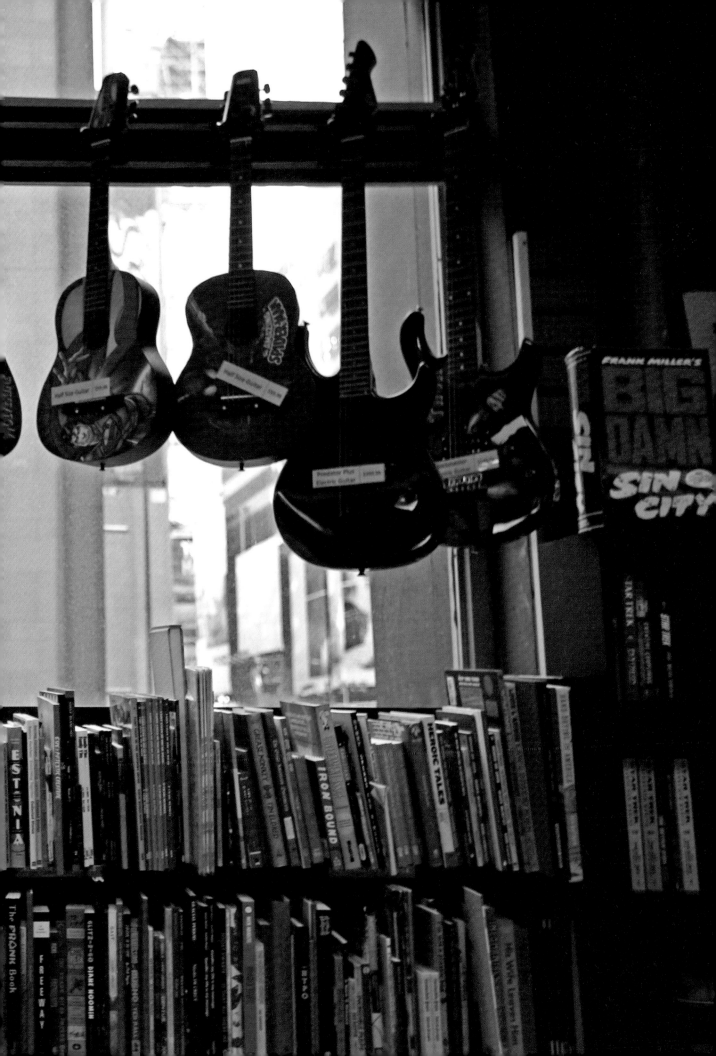

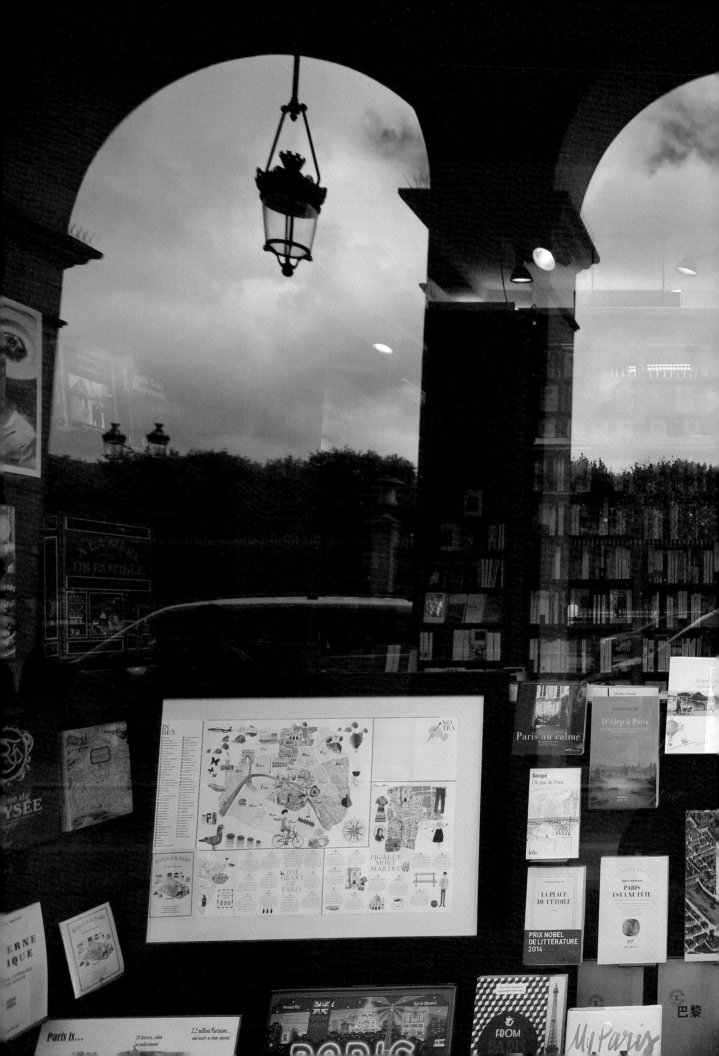

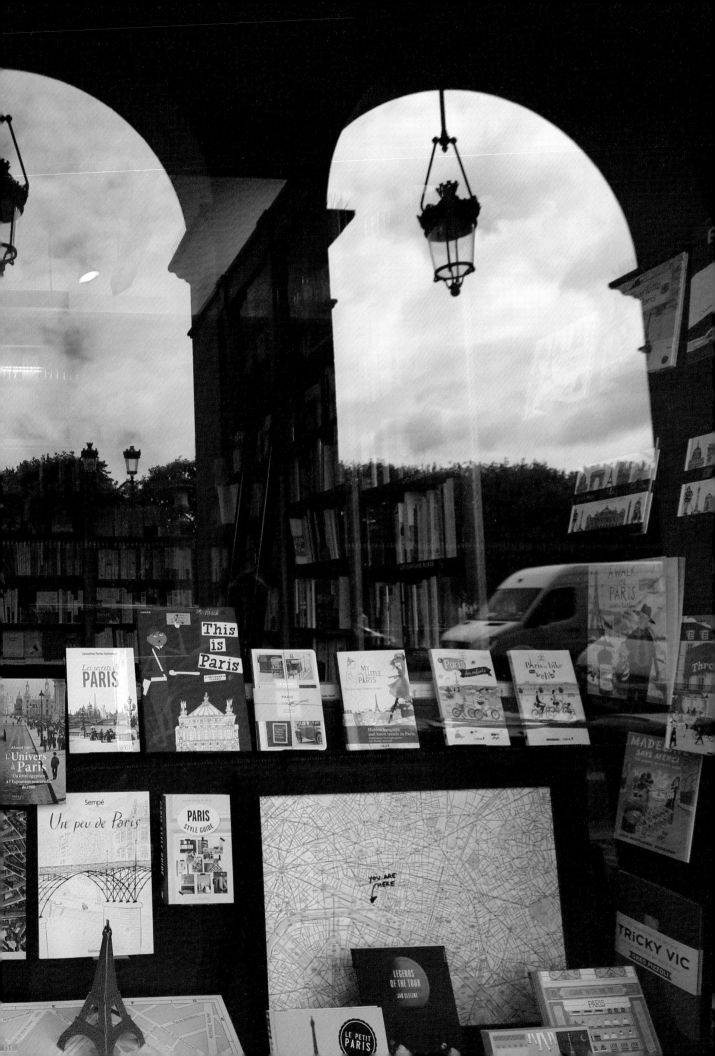

"한 도시에는 고층건물도 있어야 하지만

더 중요한 것은 미술관과 박물관,

극장과 도서관과 서점입니다.

따뜻한 등불 아래 책을 읽고 있는 사람들의 그림자,

이것이 한 도시의 문화와 정신을 상징합니다.

시민들이 일상으로 드나드는 서점이 없다면

그 도시는 품격을 갖추었다고 할 수 없습니다."

46

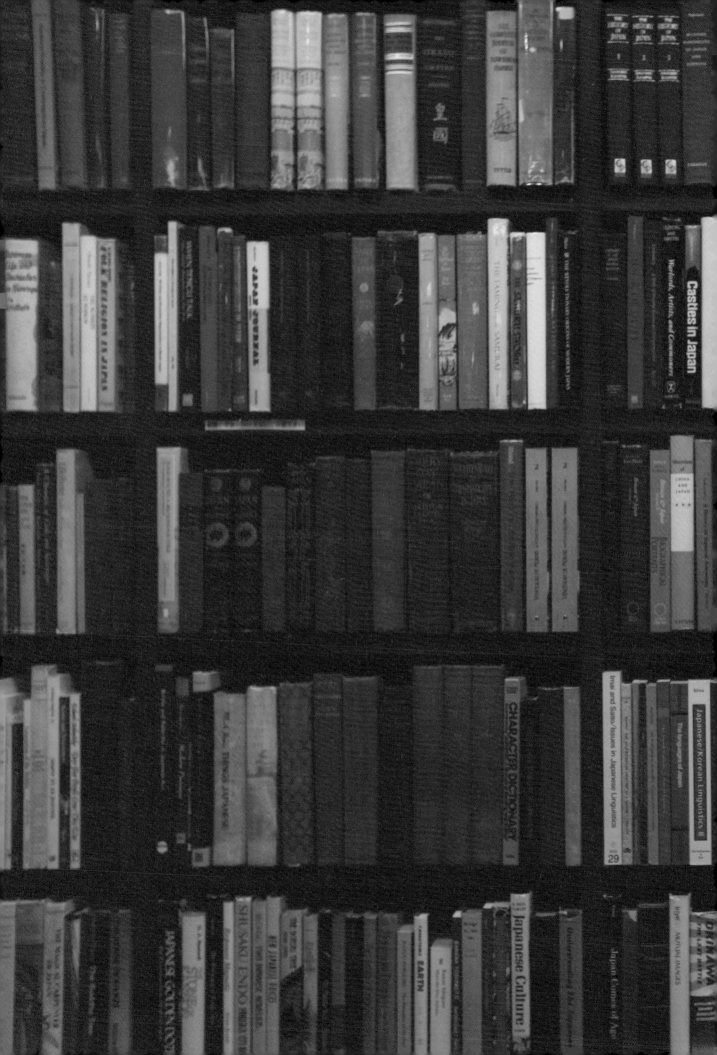

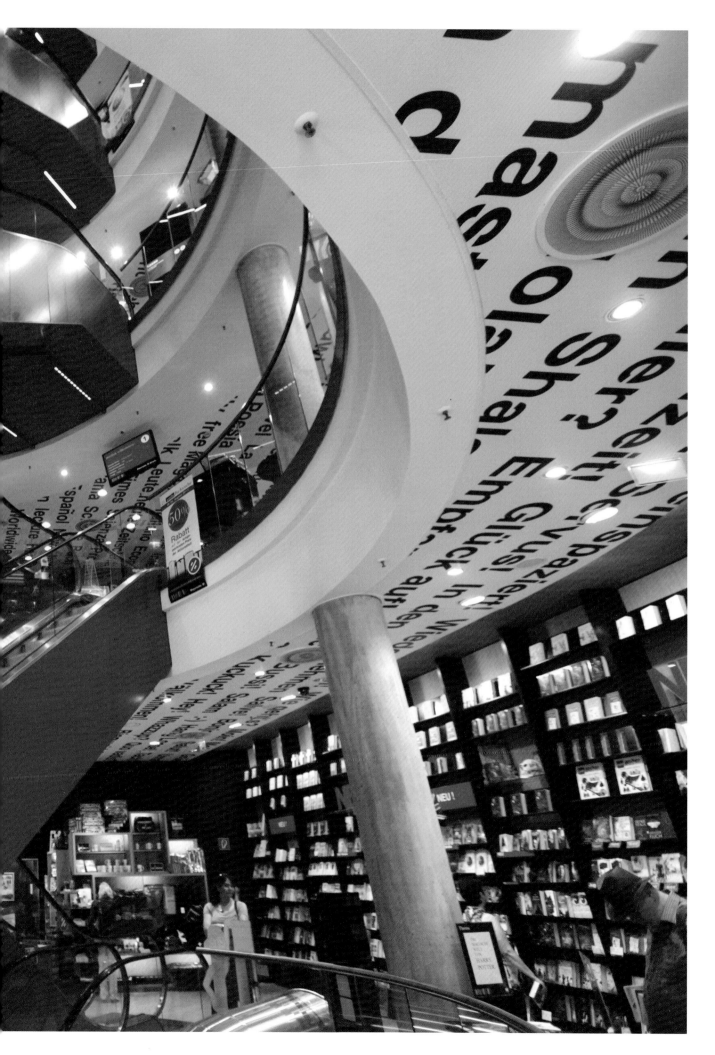

"사람으로 살기 위해!

나는 이 메시지를 1976년

책 만들면서부터

나의 주제어로 삼고 있습니다.

한 권의 책을 쓰고,

만들고, 읽는 일이란

사람으로 살기 위해서입니다.

1970년대 이후

수십 년이 지난 오늘에도

책 만드는 나에겐

변함없는 주제적 질문이고

늘 탐구해야 할 해답입니다."

"책과 독서는
새로운 역사를 구현해내는
지혜이고 역량입니다.
책과 독서는
그 역사를 지속시키는
현실적·대안적 조건입니다.
책과 독서는
새로운 인류문명을 일으켜 세우는
이론이고 사상이지만,
책과 독서는
다시 이 인류문명을 창조적으로
전승시키는 실천적 대안입니다."

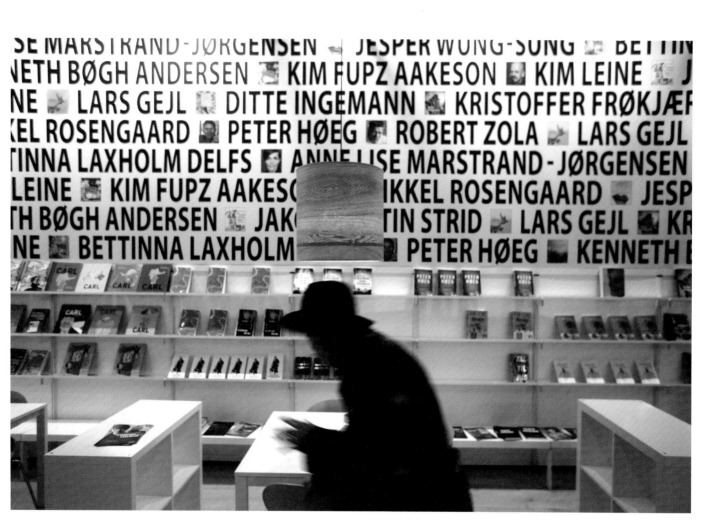

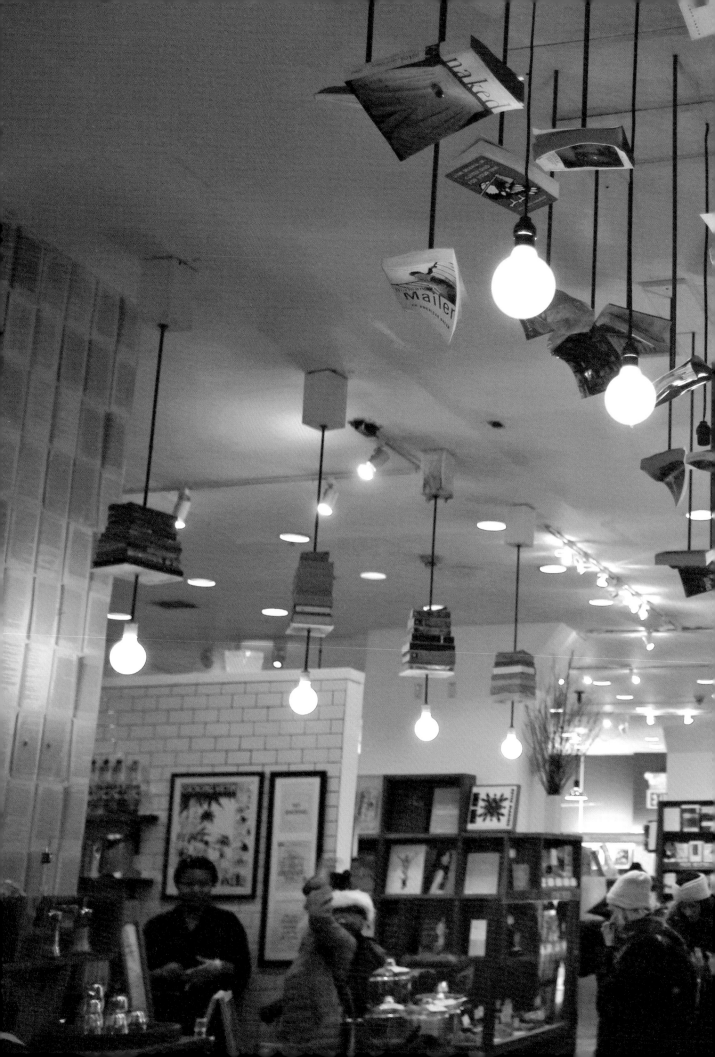

"사람들은 이야기를 먹고삽니다.

사람들은 이야기하면서 성장합니다.

책은 사람들의 이야기입니다.

사람들의 삶의 이야기를 담아내는 그릇이

책입니다. 뉴욕 맨해튼의 독립서점 맥널리 잭슨은

사람들의 이야기가 꽃피는 책의 집입니다.

이야기를 나누고 싶어 하는 사람들이 모여드는

사람들의 아고라입니다. 담론의 광장,

아카데미아입니다. 그리스 시민들은 폴리스의

한가운데에 담론의 광장 아고라를 만들었습니다.

그리스 시민들은 아고라에 모여 담론하기를 즐겼습니다.

심포지온이라는 담론의 형식과 전통을 창출해냈습니다.

이 형식과 전통을 통해 인류의 위대한 철학과 사상,

정신과 이론이 탄생했습니다. 사르트르는

대화를 나눔으로써 나와 우리는

세계를 발견하고 창조한다고 했습니다."

"늙은 노숙자가 길에서
죽는 것은 뉴스가 되지 않지만,
주가지수가 한두 포인트 떨어지면
뉴스가 되는 세상이라고
프란치스코 교황이 말씀했습니다.
월스트리트로 상징되는 맨해튼의
자본주의이지만, 서점 맥널리 잭슨에 드나드는
뉴요커들에게는 교황의 이 말씀이 들릴 것입니다.
책으로 꿈꾸는 사람들은 독서를 통해
그 책이 제기하는 문제를 인식하고
이를 공유함으로써 현대사회가 안고 있는
문제들의 심각성을 알게 될 것입니다.
문제의 인식은 실천의 전제입니다."

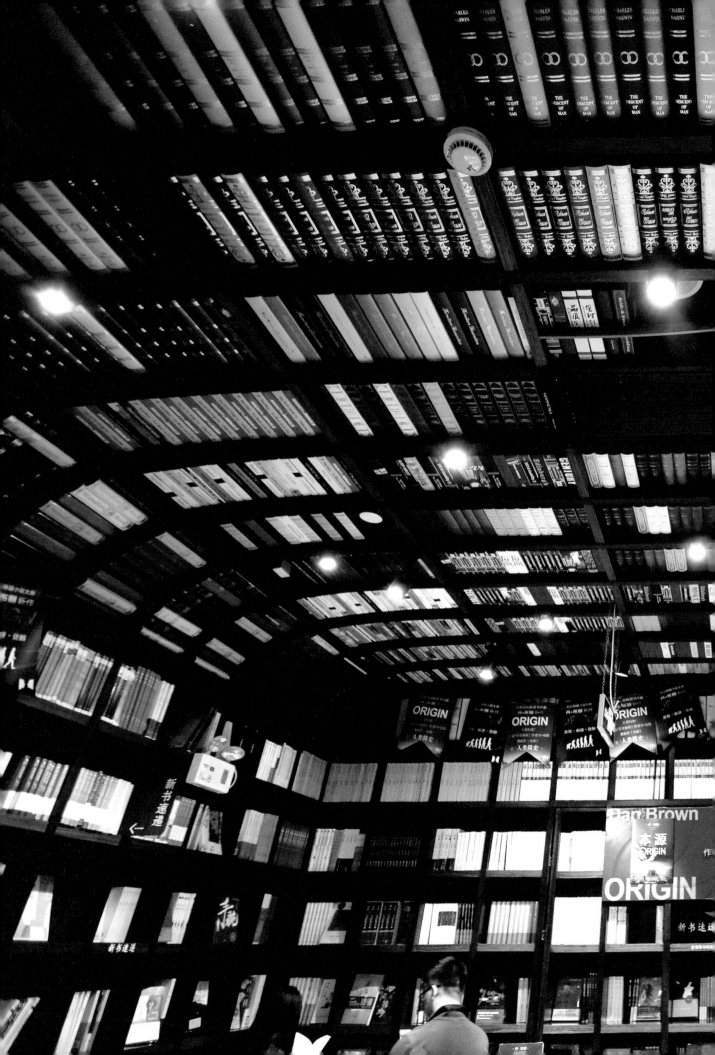

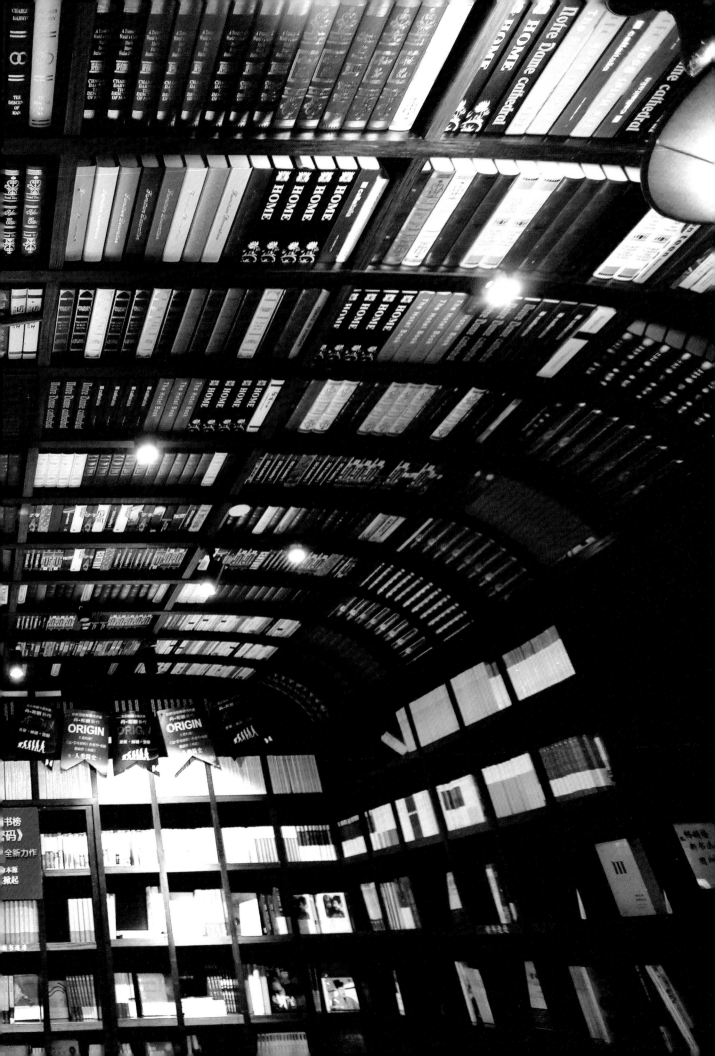

"난징의 셴펑서점을 이끄는

첸샤오화의 책과 서점에 대한

열정과 헌신이 눈부십니다.

'책은 내 삶의 전부입니다,

나는 책의 포로가 되었습니다,

나의 생명은 책 속에서 시작되었고

책 속에서 끝날 것입니다,

책은 나의 신앙입니다,

서점은 내게 가장 큰 고통이자

가장 큰 기쁨입니다.'"

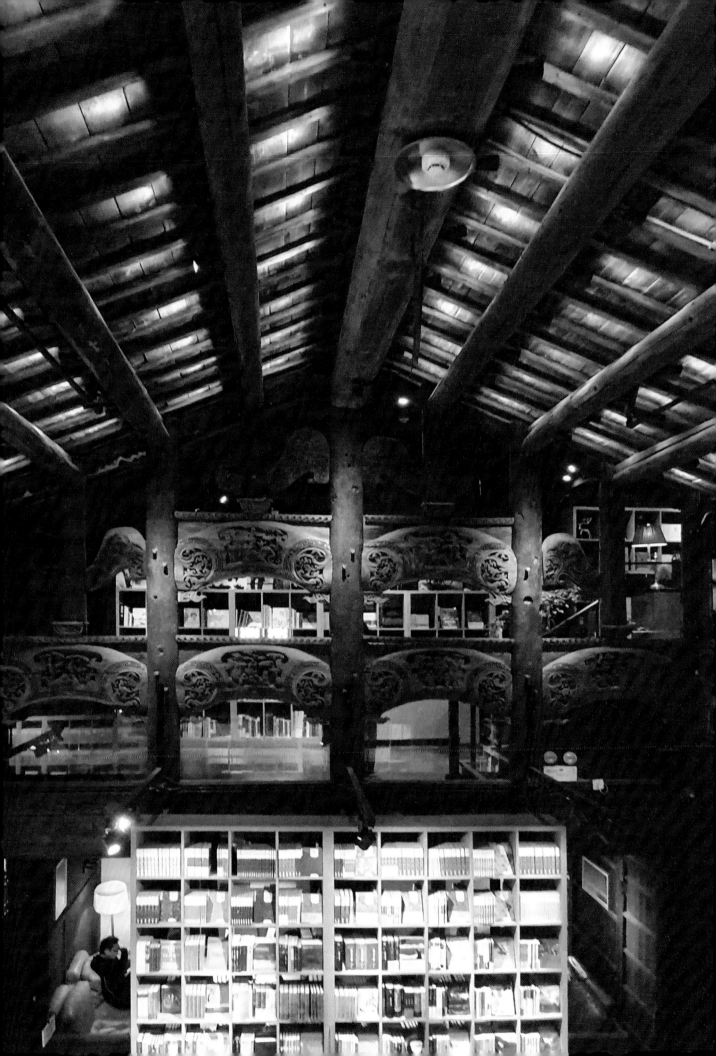

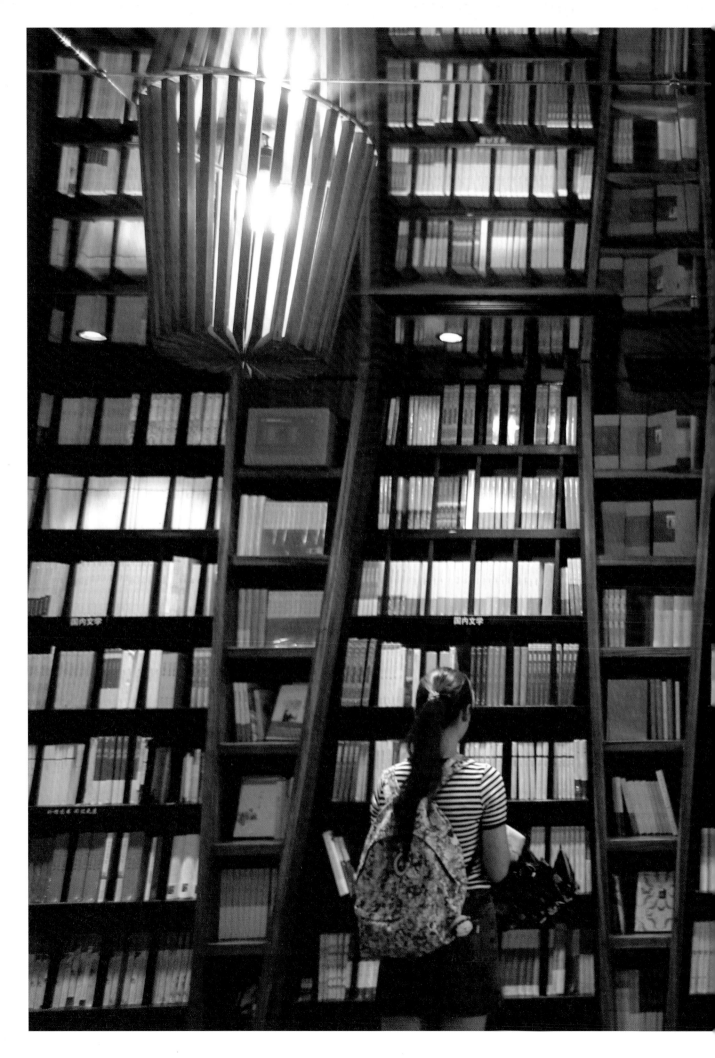

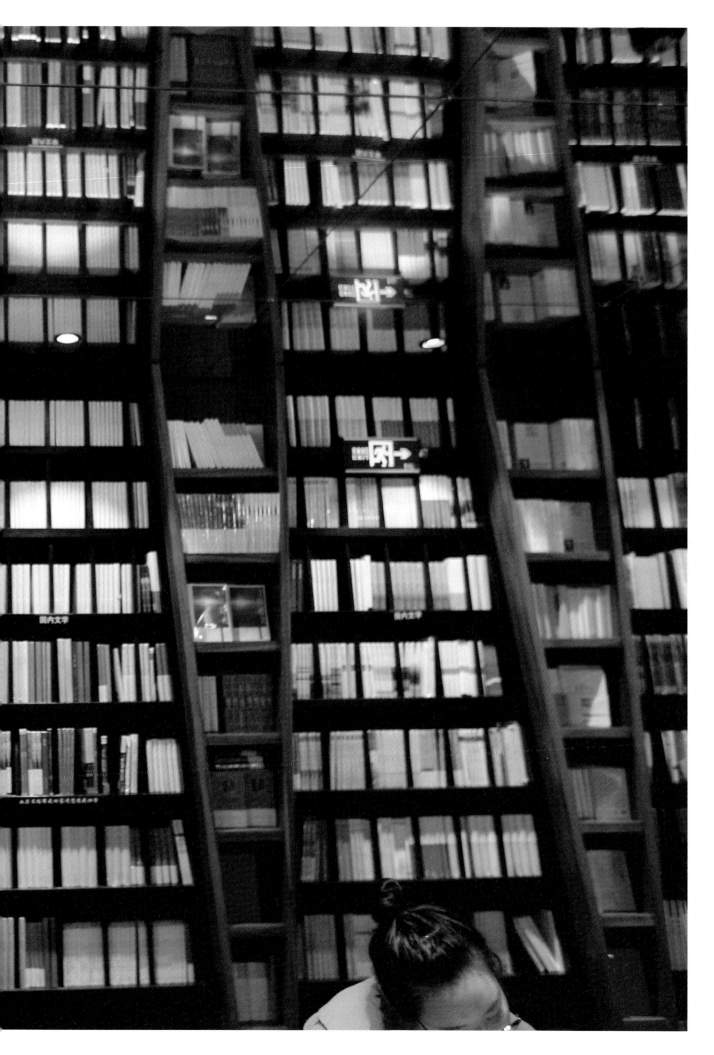

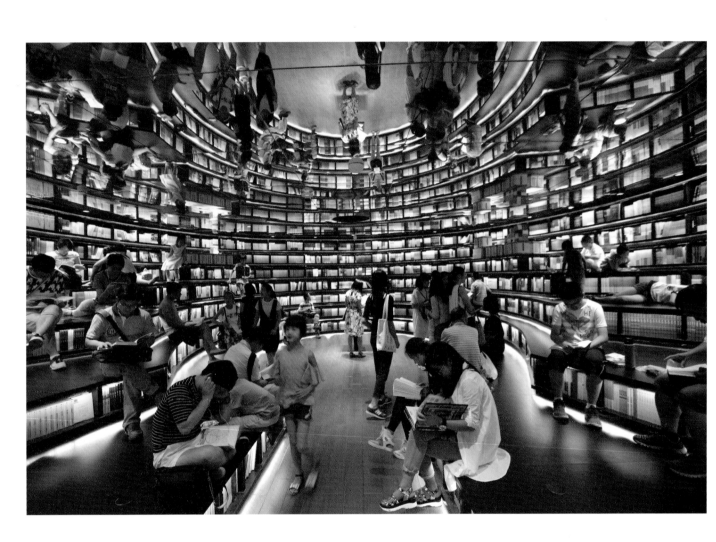

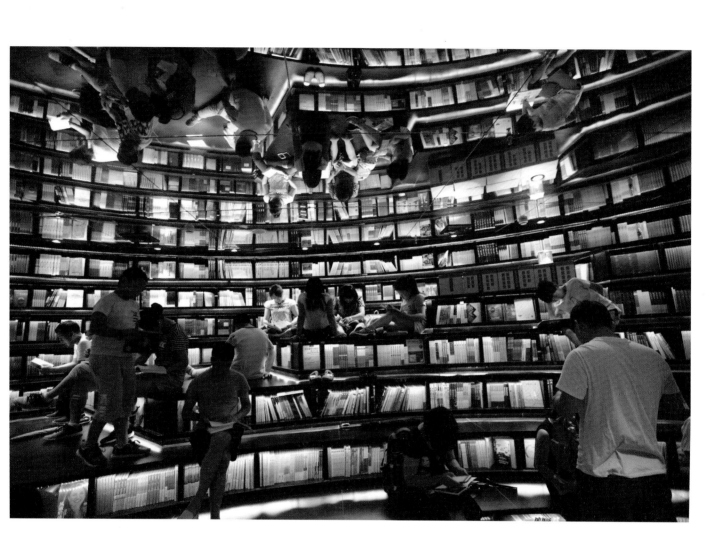

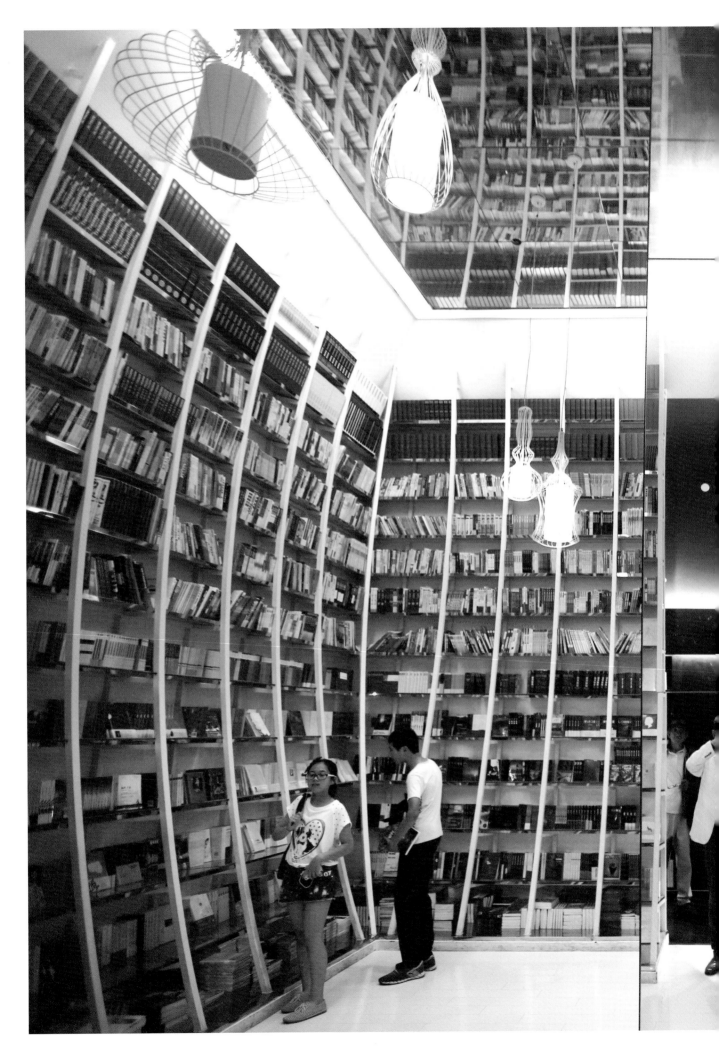

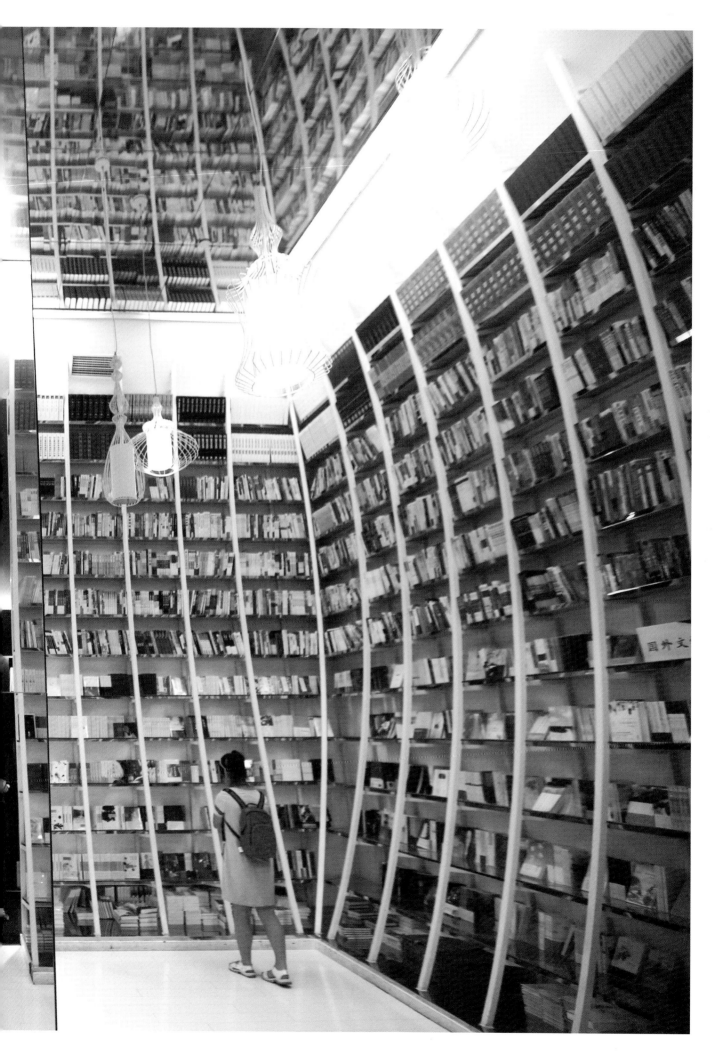

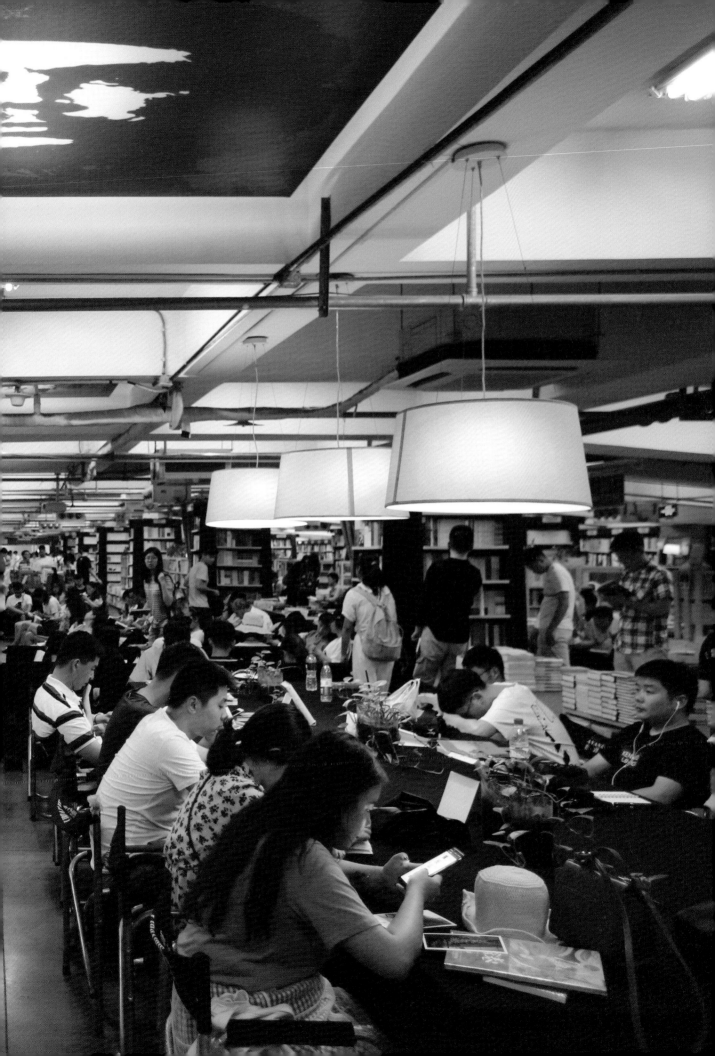

"우리들 가슴에 책으로 심은

정신과 사상은 사라지지 않을 것입니다.

독서로 우리 모두의 새로운 삶,

아름다운 역사를 만들 것입니다.

철학자 프랜시스 베이컨이 통찰했습니다.

독서는 소비되는 것이 아니라 소화되어

새로운 정신과 사상의 에너지가 된다고."

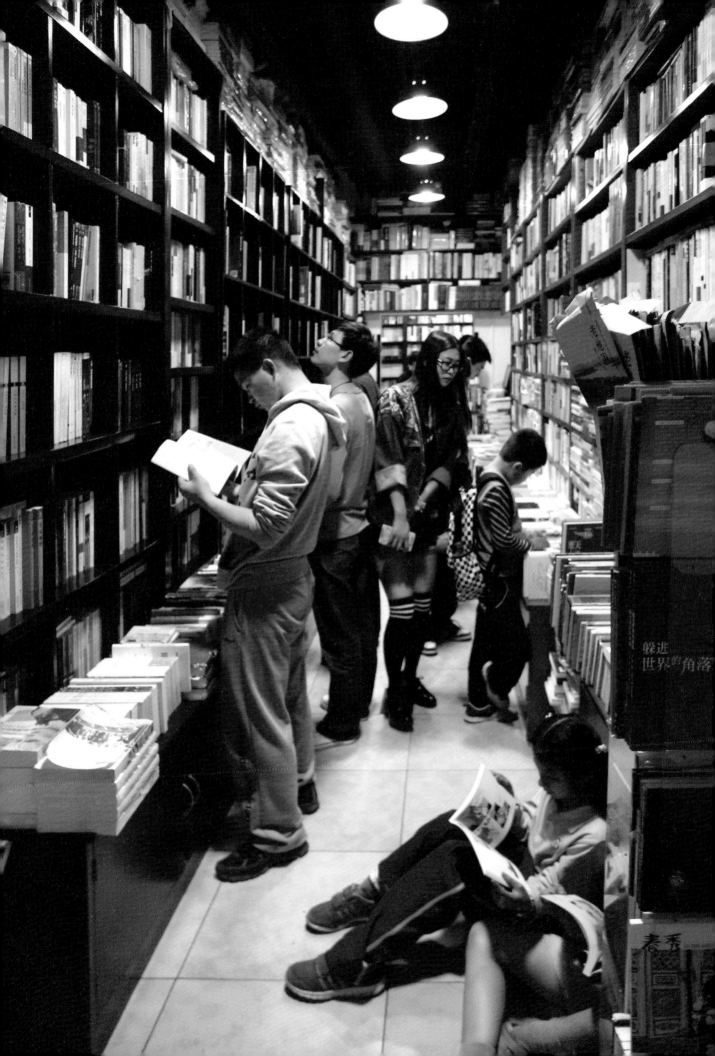

"근독勤讀!

책 읽기를 부지런히 함으로써 세상의 이치를

알 것이고, 세상을 어떻게 살아가야 할 것인지를

깨닫게 될 것입니다."

"아이들은 꽃입니다.
길섶에 피어 있는 꽃은 밟지 말아야 합니다.
아이에게도 어른에게도 꽃과 책의 소중함을
일깨우는 서점을 만들고 싶습니다."

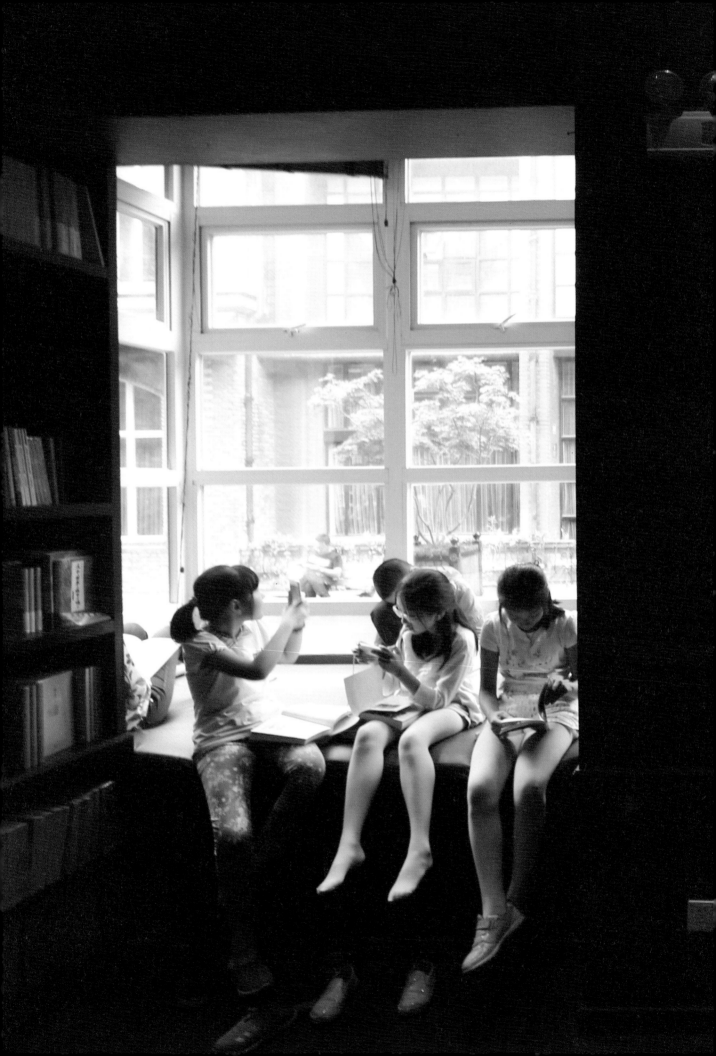

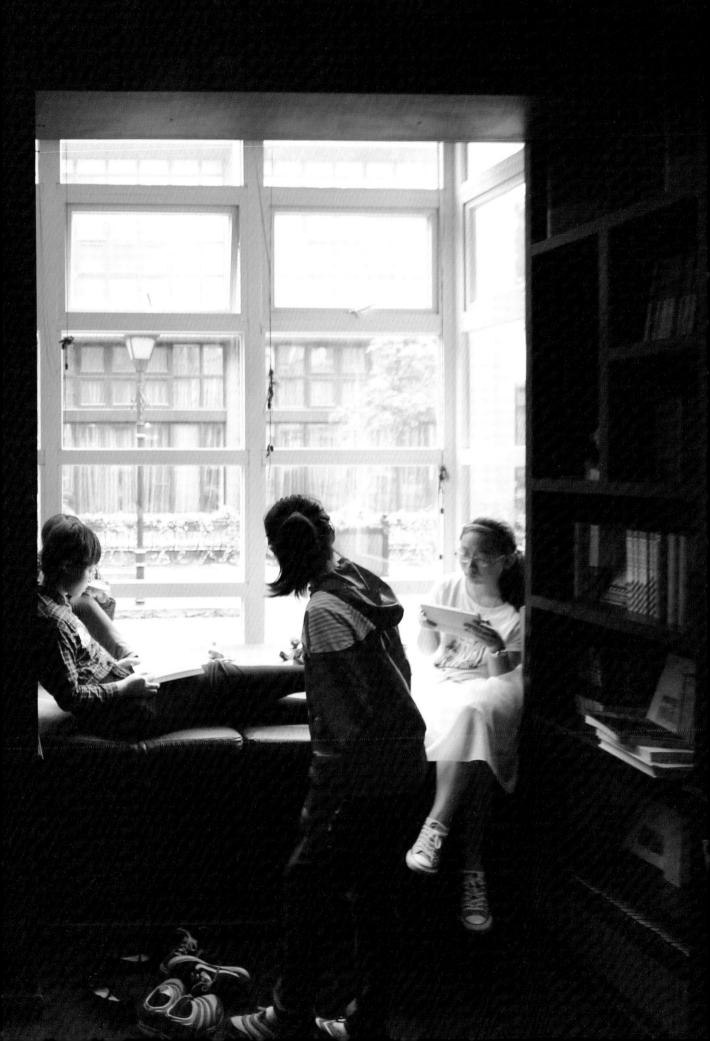

2

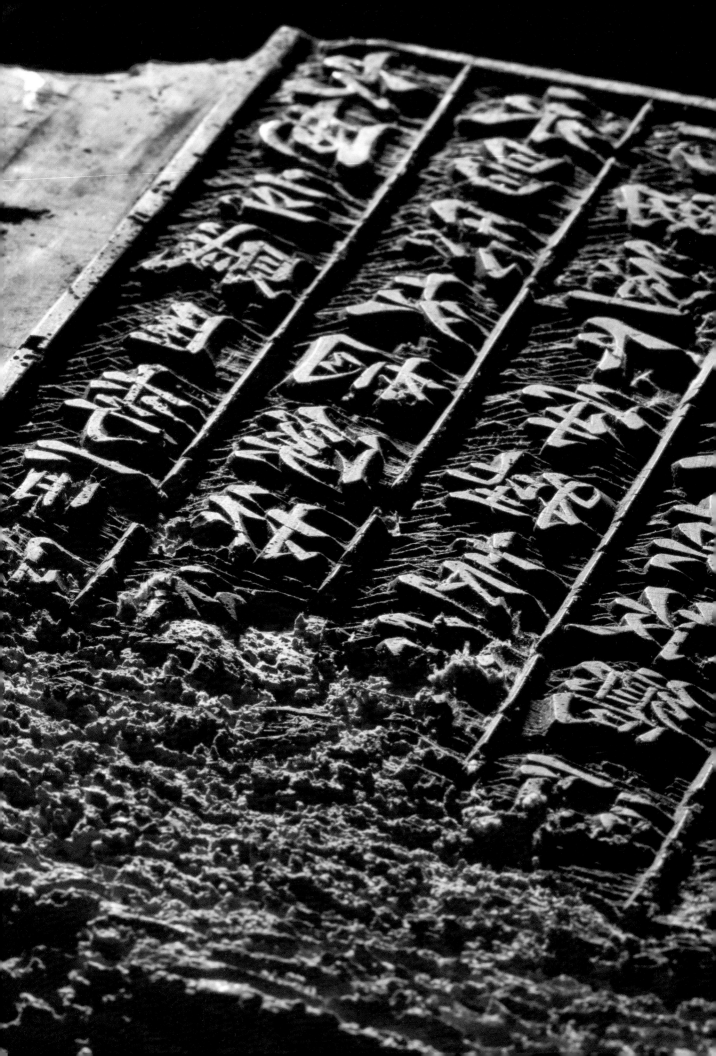

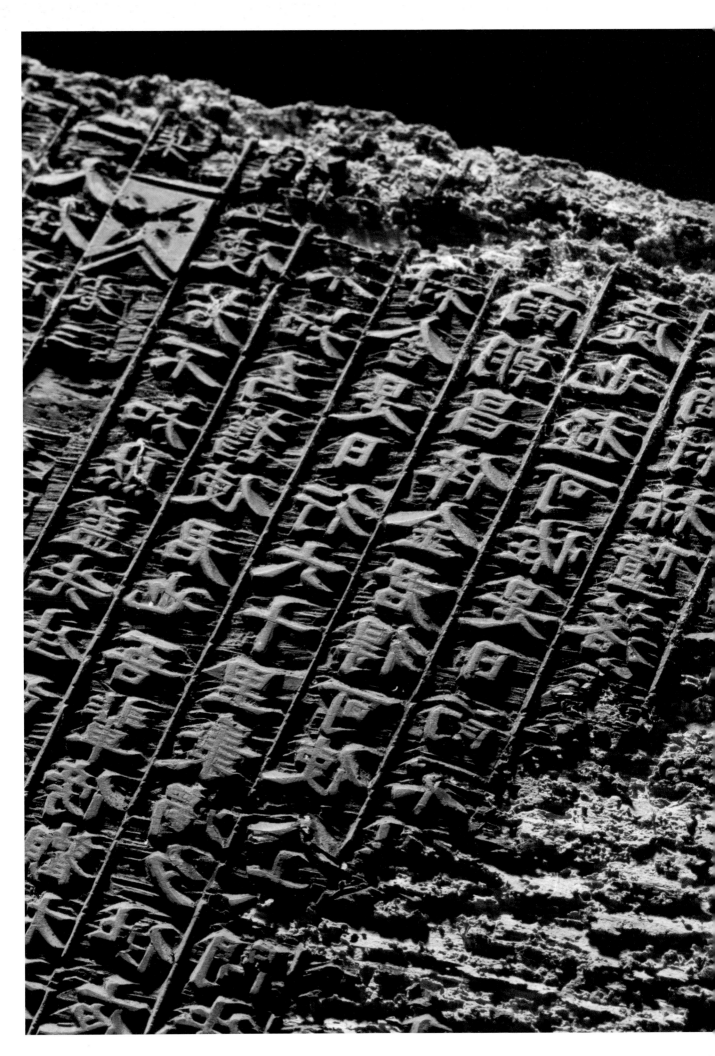

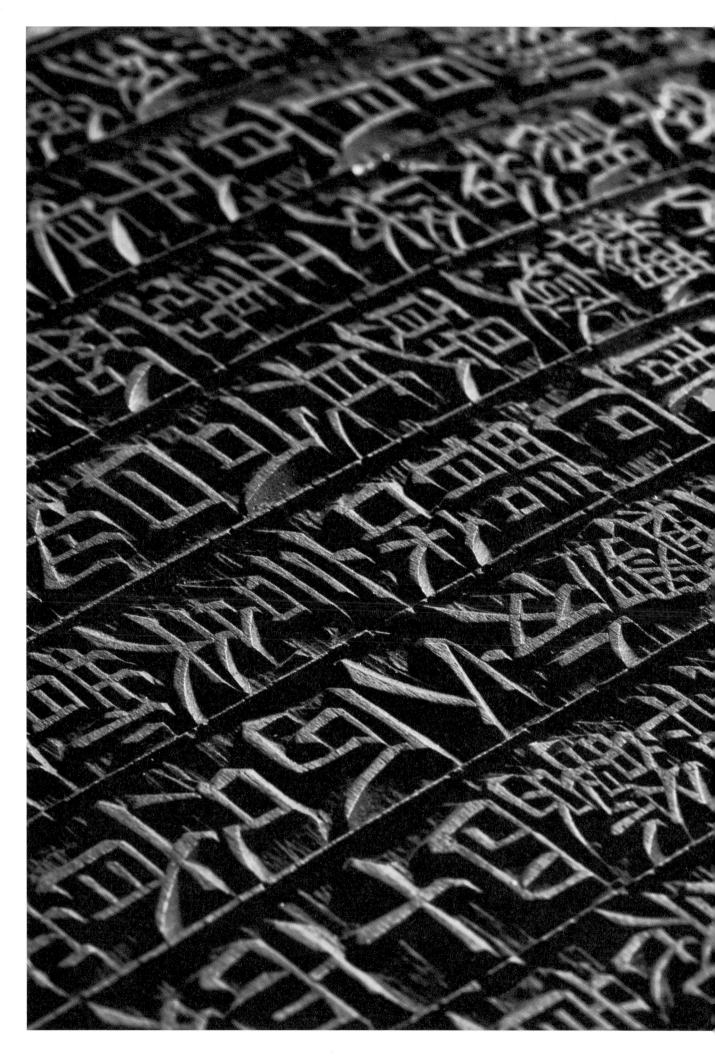

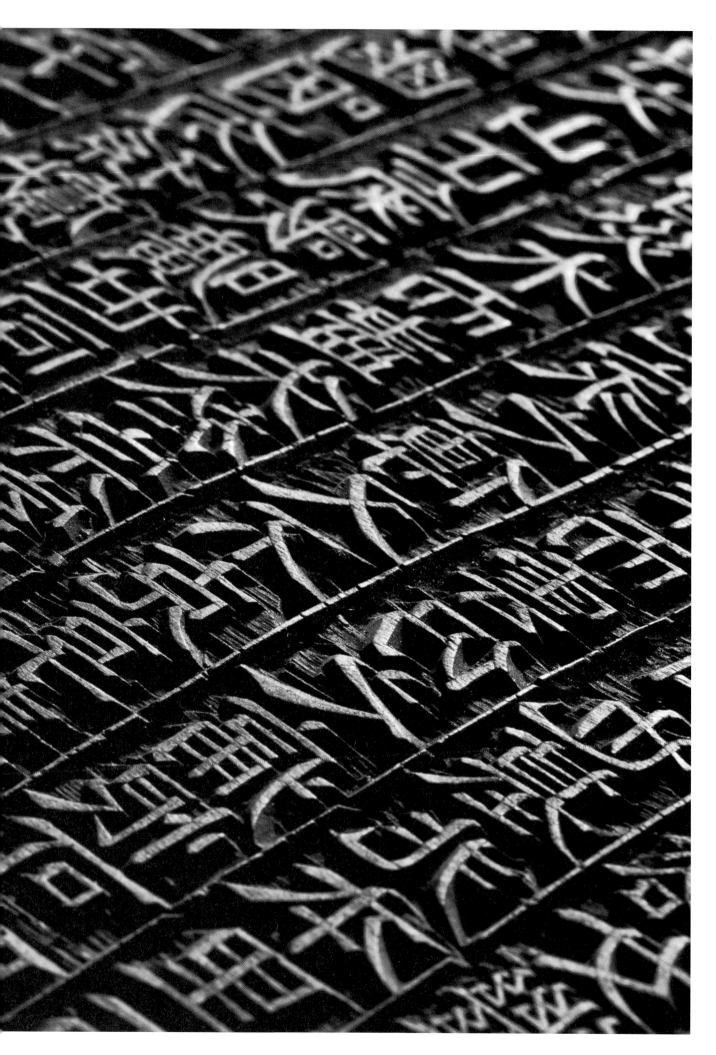

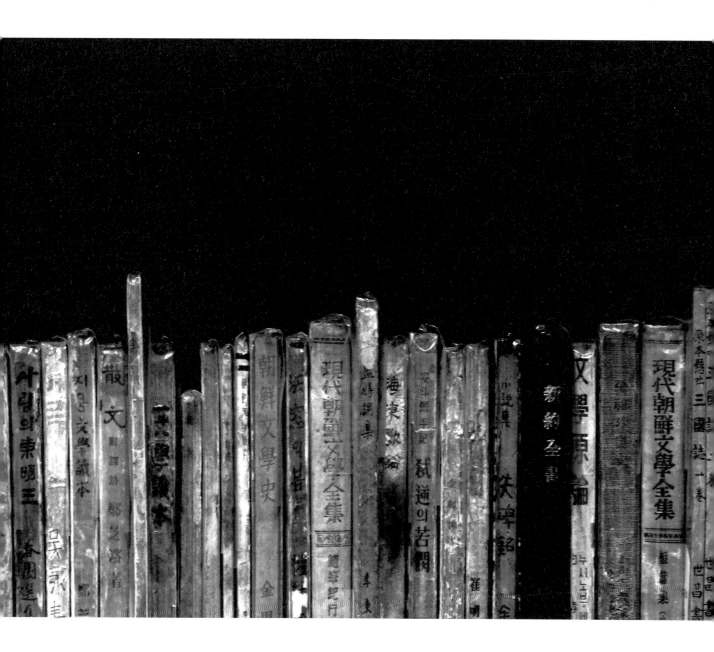

"책 만드는 일이란 무엇인가.

 저 이방인의 고독과 슬픔을 생각해야 합니다.

 변방에 내팽개쳐진 삶의 고단함과

 고통을 담아내야 합니다.

 사람들의 가슴에 시혼詩魂을

 심어주는 책이라야 합니다."

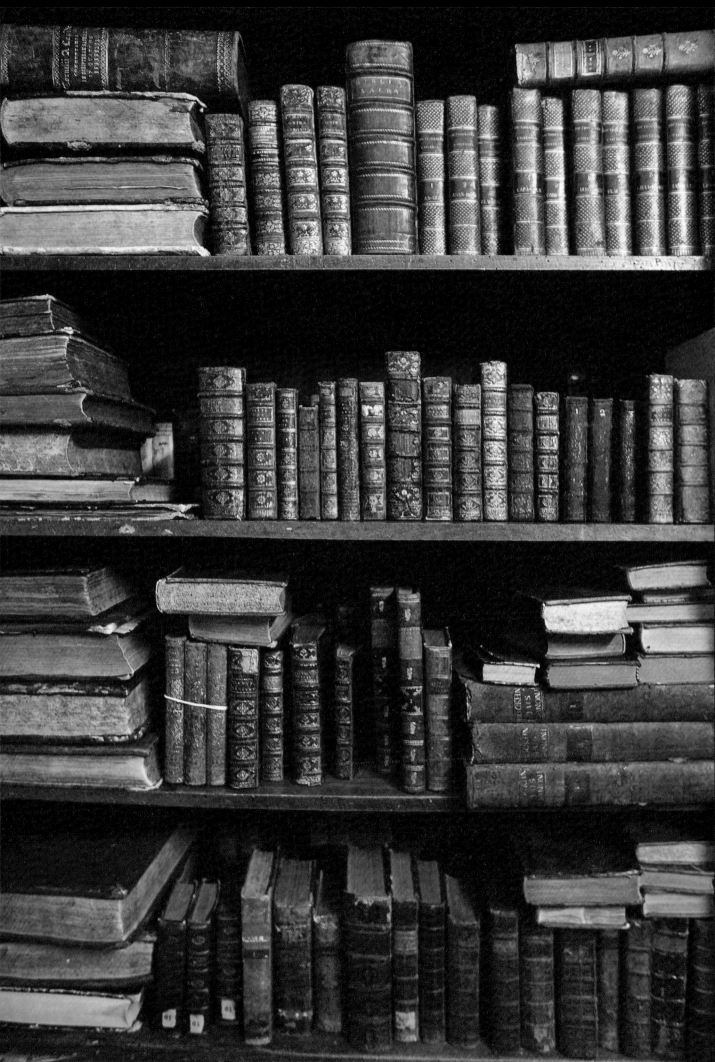

GENERAL
ATLAS

63

GENERAL
ATLAS

69.

GENERAL
ATLAS

70

GENERAL
ATLAS

71

"늘 책 만드는 현장,

그 일터에 있고 싶습니다.

세상의 모든 정신과 사상과 역사는

삶의 현장에서 비롯된다는 것을

한 권을 책을 만들면서

온몸으로 온 마음으로 체험합니다.

모든 진보적인 사상과 이론은

삶의 현장, 역사의 현장에서

창출될 것입니다."

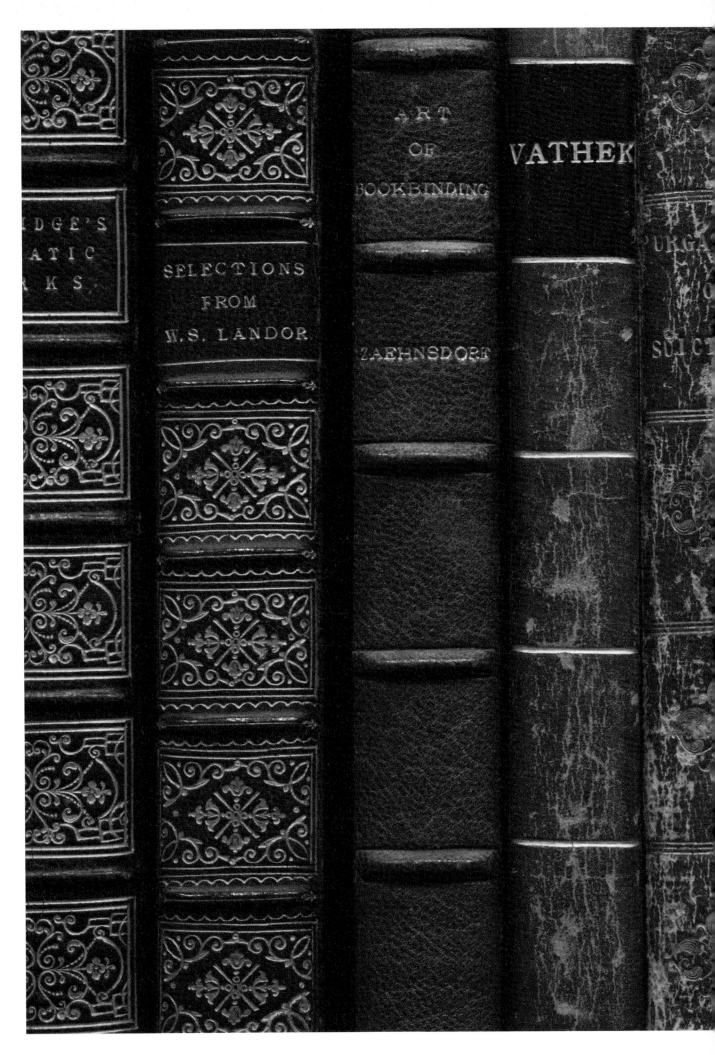

IDGE'S
ATIC
RKS.

SELECTIONS
FROM
W.S. LANDOR.

ART
OF
BOOKBINDING

ZAEHNSDORF

VATHEK

URGA
O
SUICI

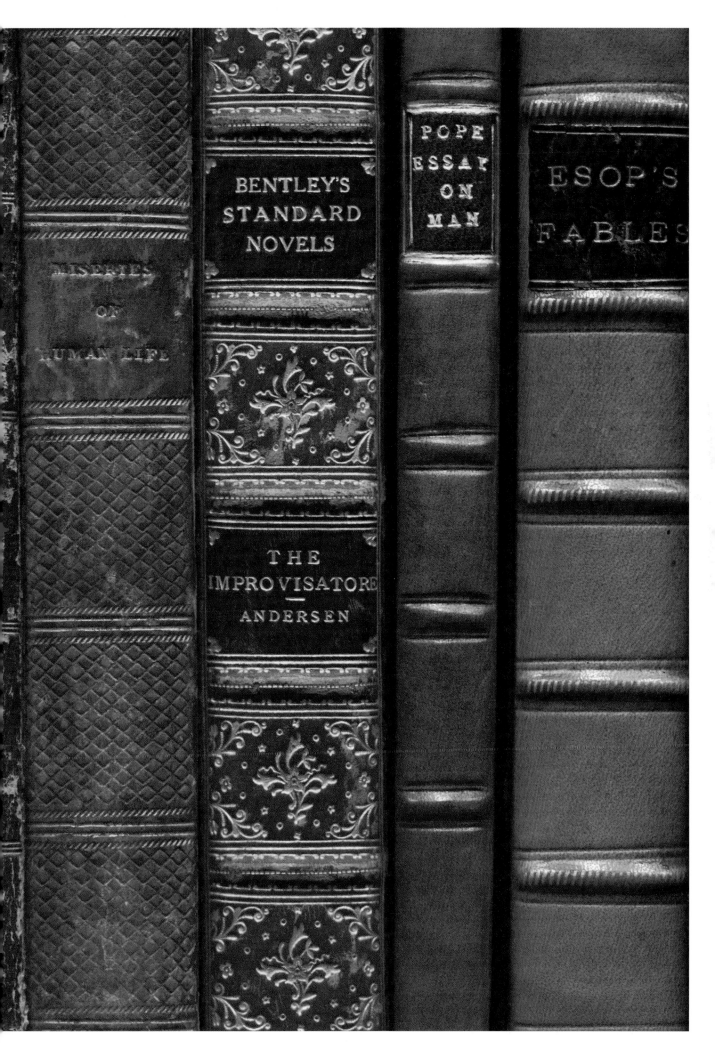

MISERIES OF HUMAN LIFE

BENTLEY'S STANDARD NOVELS

THE IMPROVISATORE — ANDERSEN

POPE ESSAY ON MAN

ESOP'S FABLES

"예수님은 입으로 들어가는 것보다

입에서 나오는 것이 더 중요하다고 했습니다.

먹는 것보다 말하는 것, 생각하는 것이 더 중요합니다.

책 읽기가 우리의 일상적 미션으로 주어집니다.

책의 심장! 책은 생명입니다.

인간의 삶을 새롭게 합니다."

"책은 생명입니다.

우리 모두를 위한 도덕입니다.

민주적인 사회를 구현하는 정의입니다.

책이란 우리들 삶을 아름답게 구현하는 진선미입니다."

"한 출판인으로서

'어떻게 살 것인가'라는 질문을

나 자신에게 던집니다.

한 권의 책을 기획하는 일이란

'어떻게 살 것인가'를 동시대인들에게

묻는 행위이기도 합니다.

우리 국가사회와 민족공동체에게도

똑같은 질문이 주어집니다.

그 응당한 해답을 모색하는 작업이

한 권의 책을 만드는 일입니다."

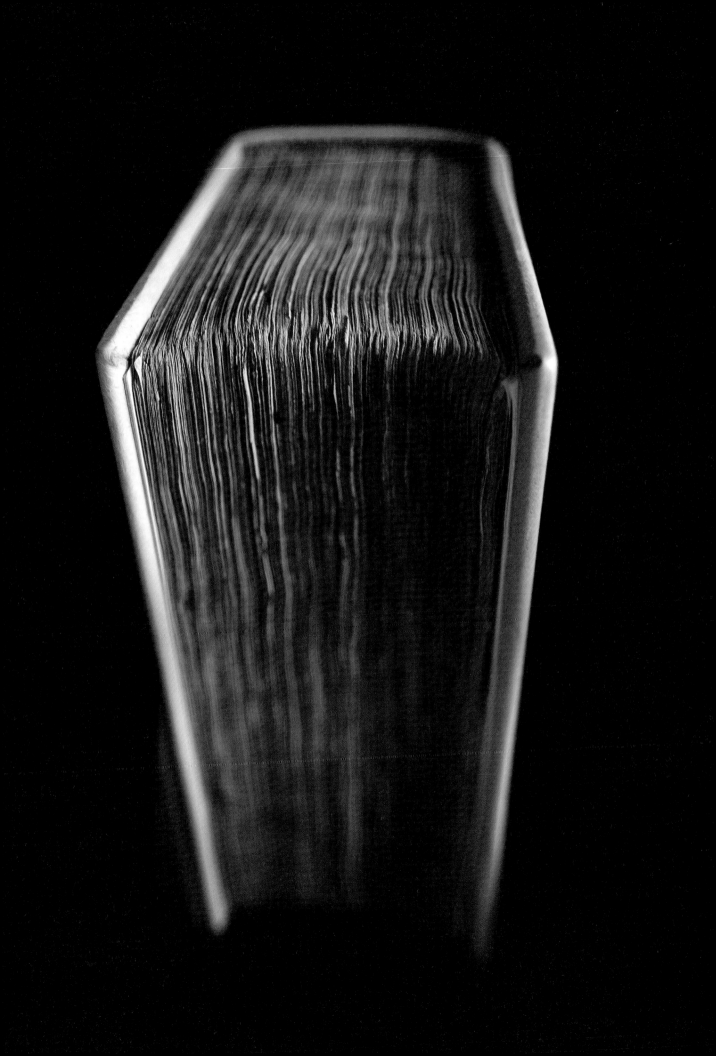

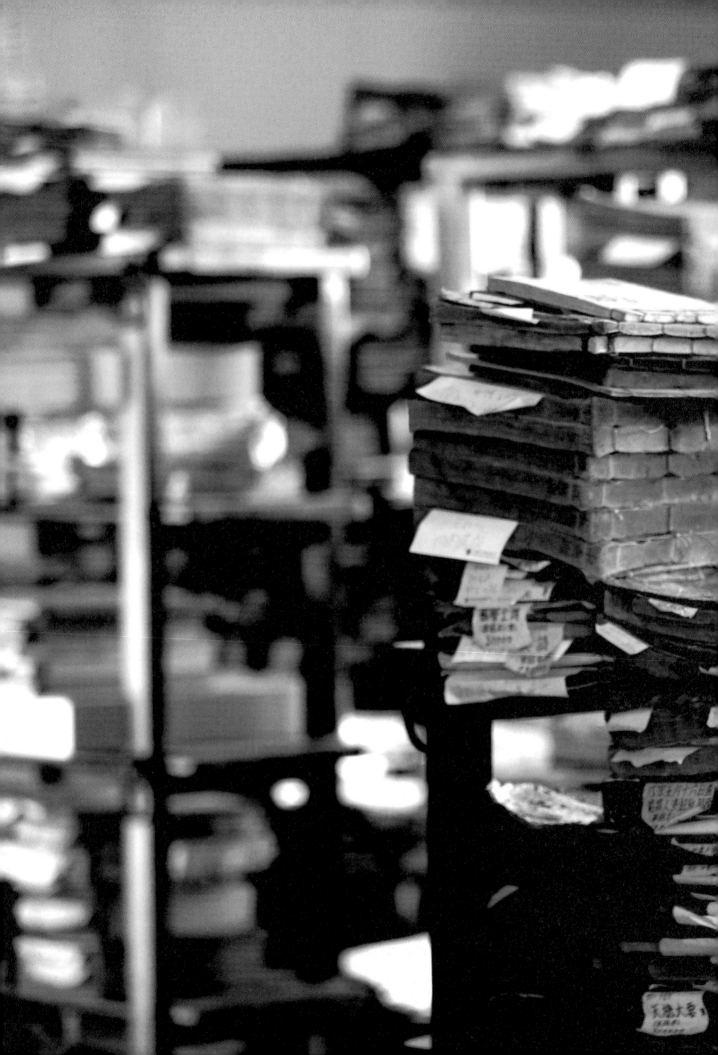

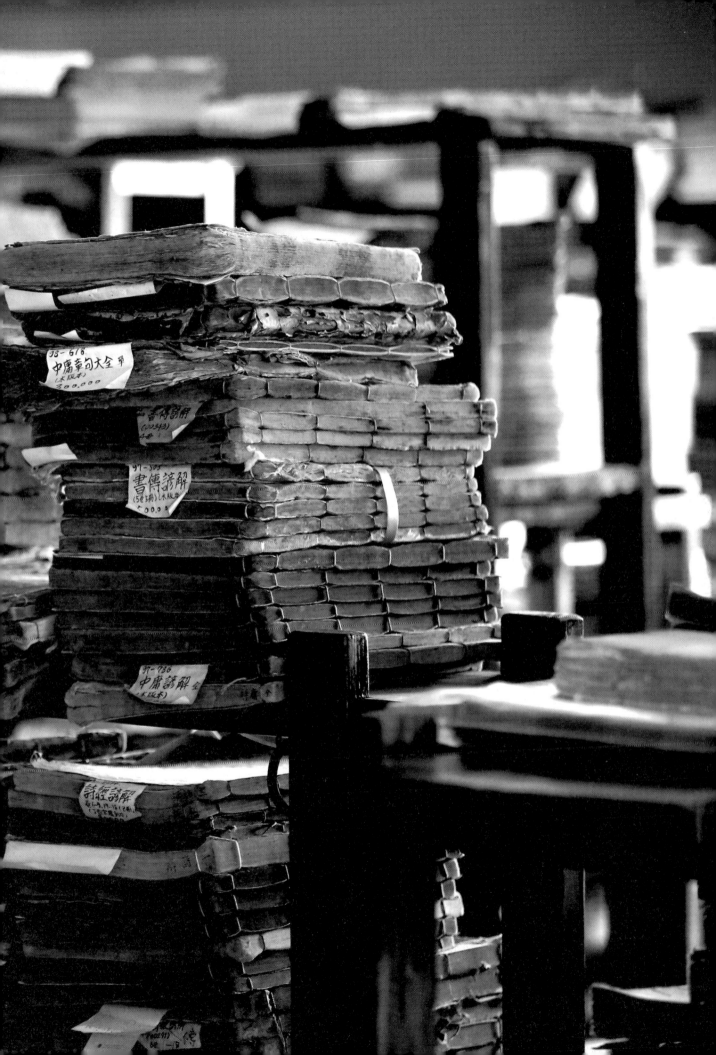

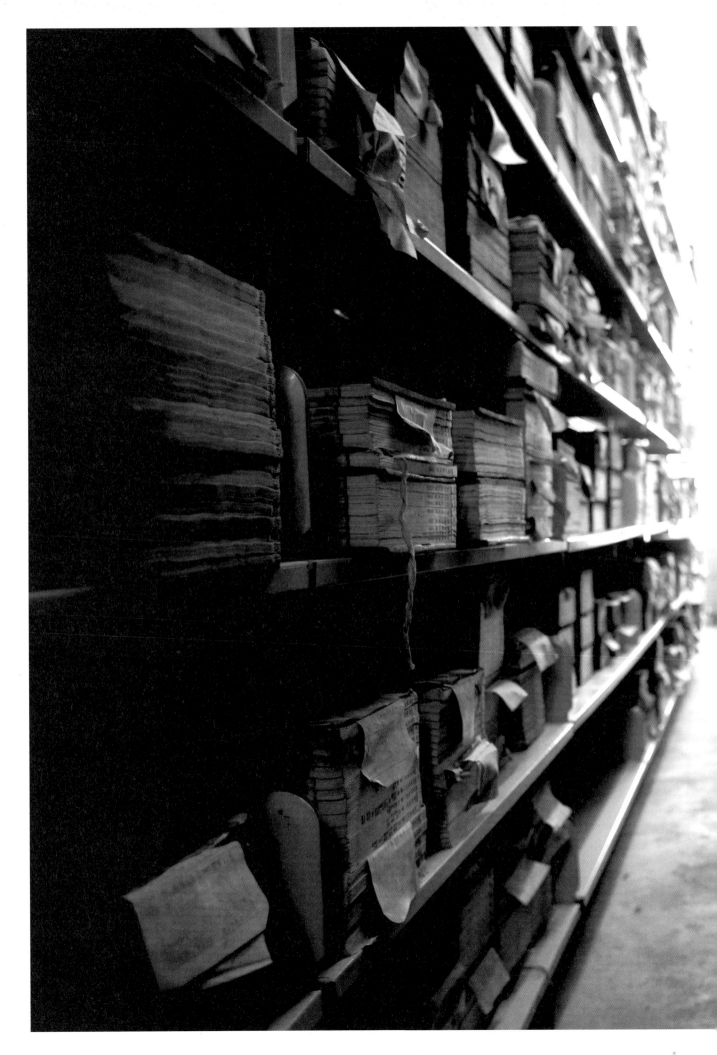

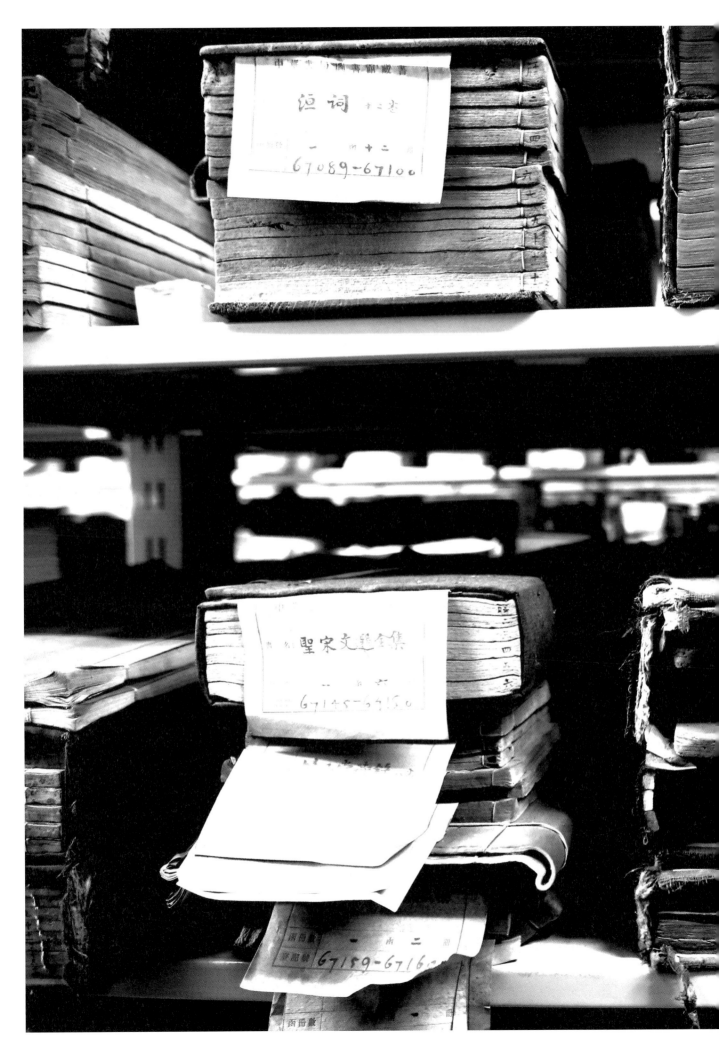

... ...

아, 나의 여러 ...

... 아름다운, 그리고 미칠것같은

... 너을아

네곰에 아모리 춤추는 바보와 슬퍼한 망...

... 다시 ...어도

... 보았다.

를 人民의 이름으로 씩씩한 새나라를 제

힘쓰른 이뭄을......

다는 웨친다.

든 人民의 이름으로

民의 共通된 幸福을 위하야

마다 이것을 바더는 쳤이나.

나는 울기를 끝내고, 붓대

서울 구석에서 자식매매 이고 집에 내

어머님을 위하야

아니다. 아니다. 나는 고고싶으다.

큰물이 지나간 서울의하늘이........

그때는 맑게개인 하늘에

섭운이의 그리는 씩씩한 꿈들이 헌구

럼 떠도는것을........

아름다운 서울, 사모치는, 그리고, 사랑

의 서울아,

慧

通

特

達

平等

修

迷

行

靜

取

機

先家

溪

靜

寂

本

沈

漸

嚴

亂

分

曹運

勢

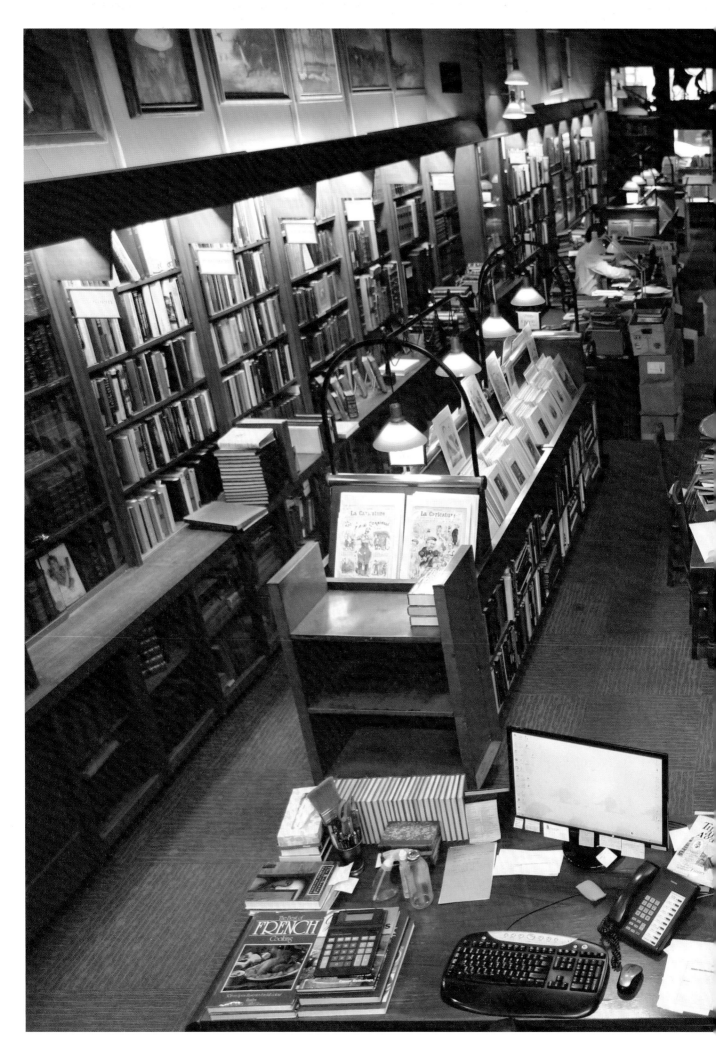

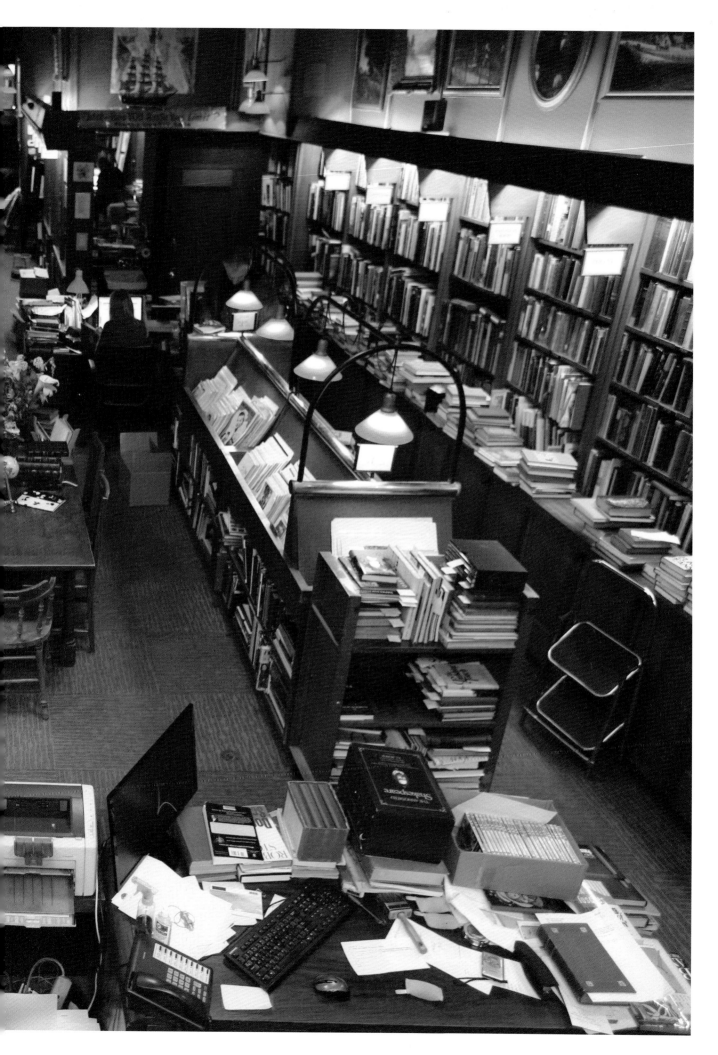

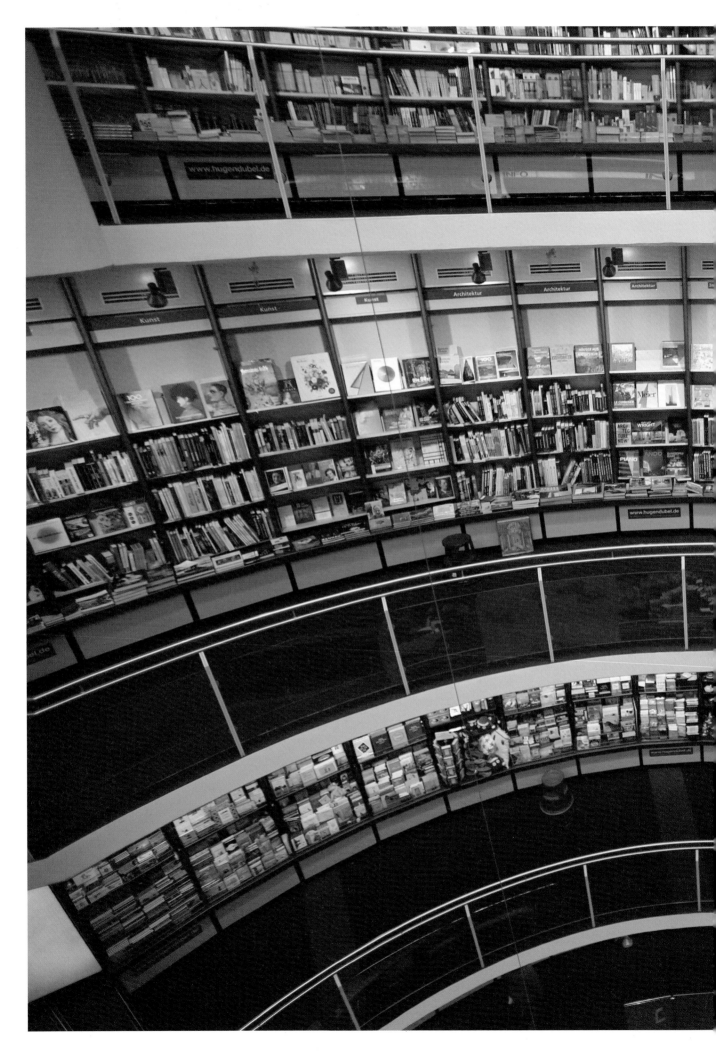

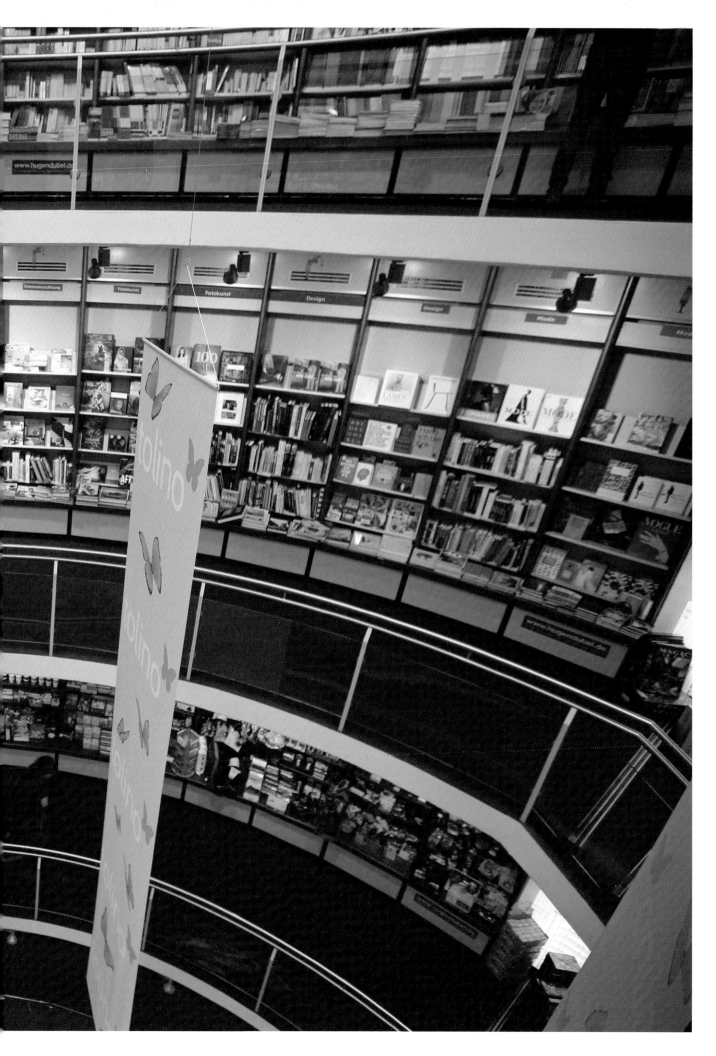

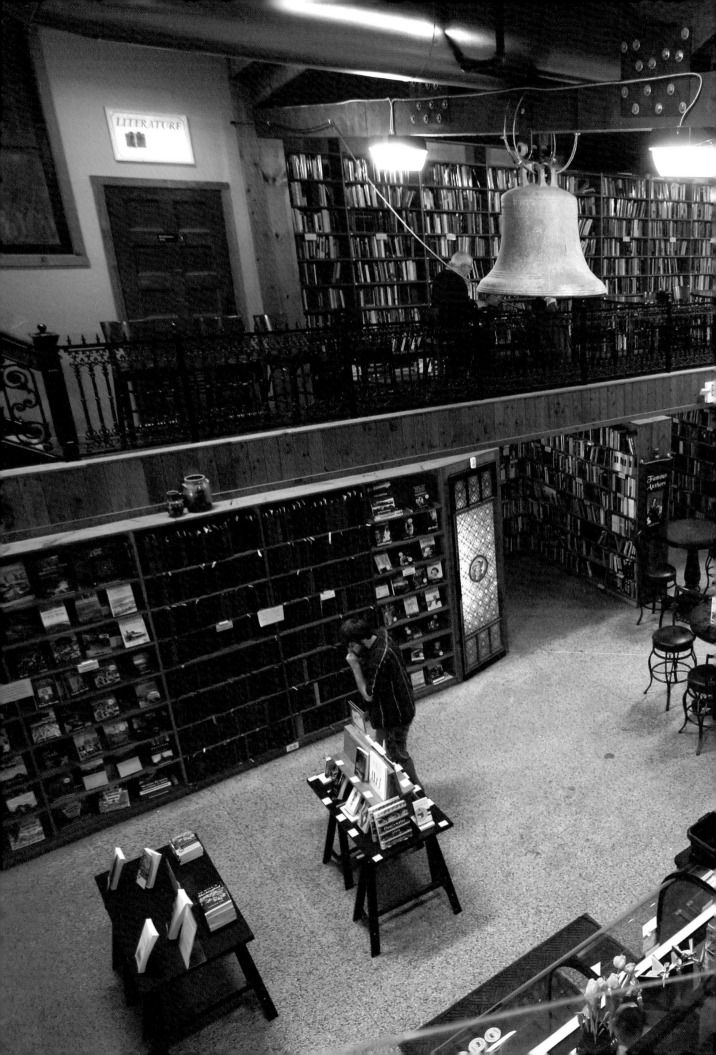

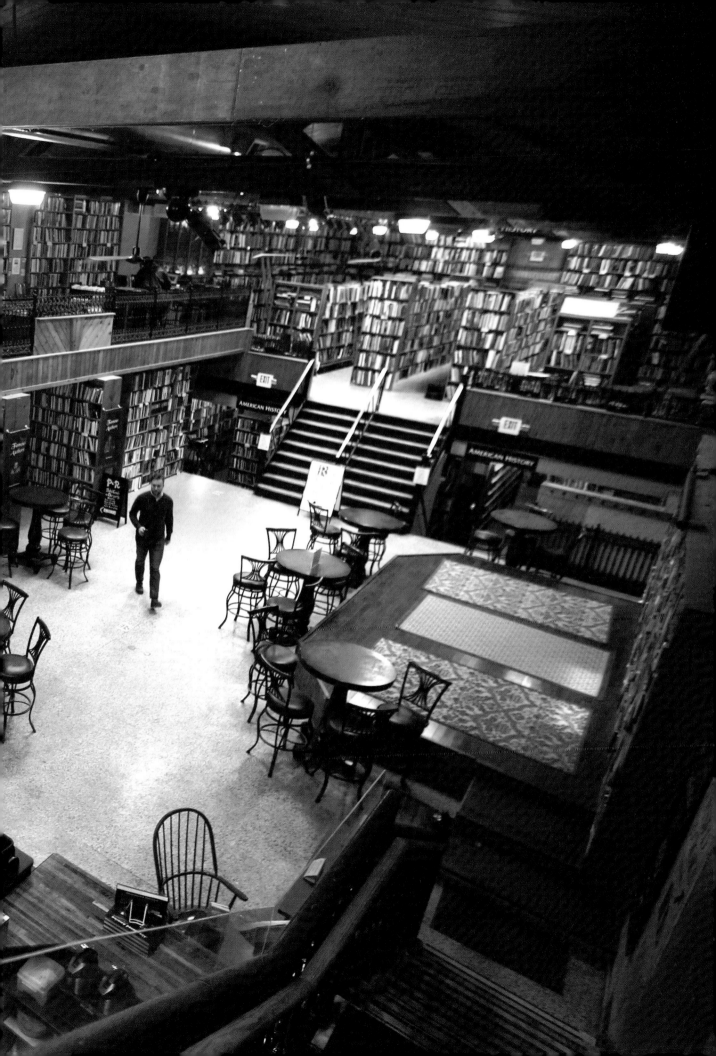

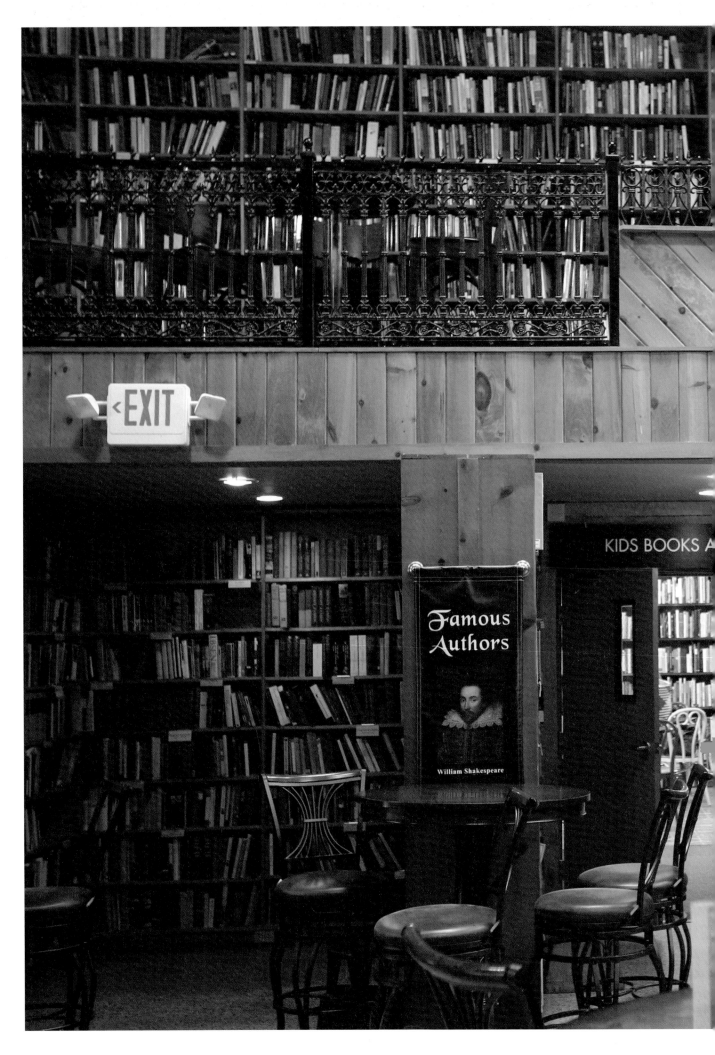

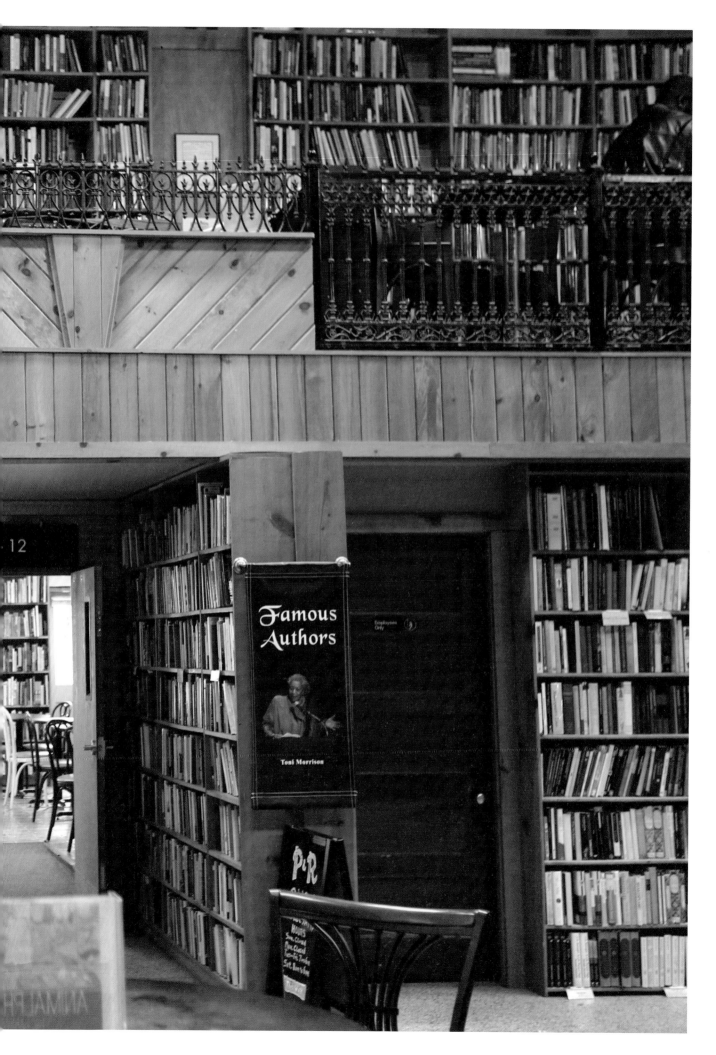

"아, 장대한 책의 숲입니다.

　책들의 음향입니다. 책들의 합창입니다.

　다양한 빛깔의 생각들이

　자유롭게 춤을 춥니다."

"책을 펼치는 사람들의
넉넉한 표정.
카페에서 풍겨오는 커피향.
오래된 책들의 냄새."

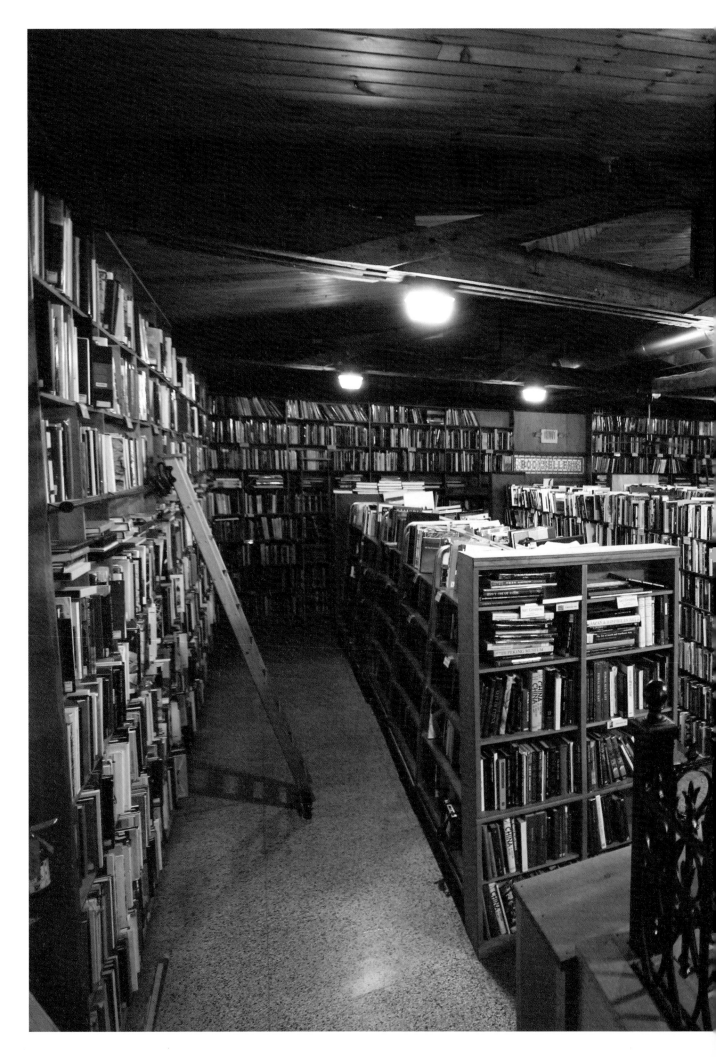

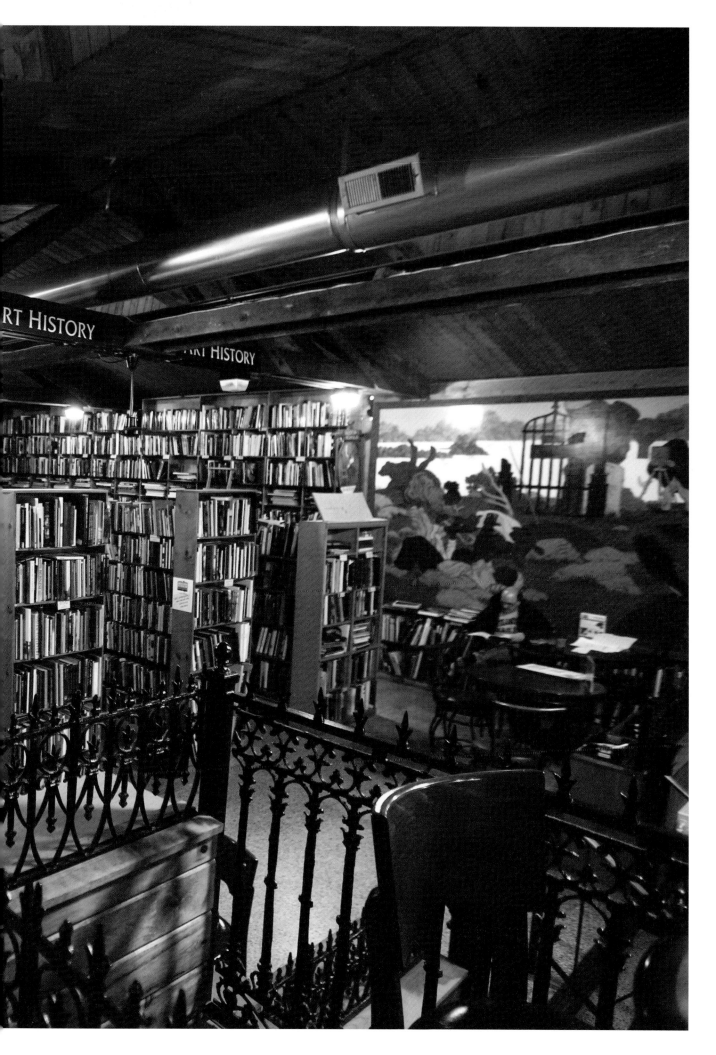

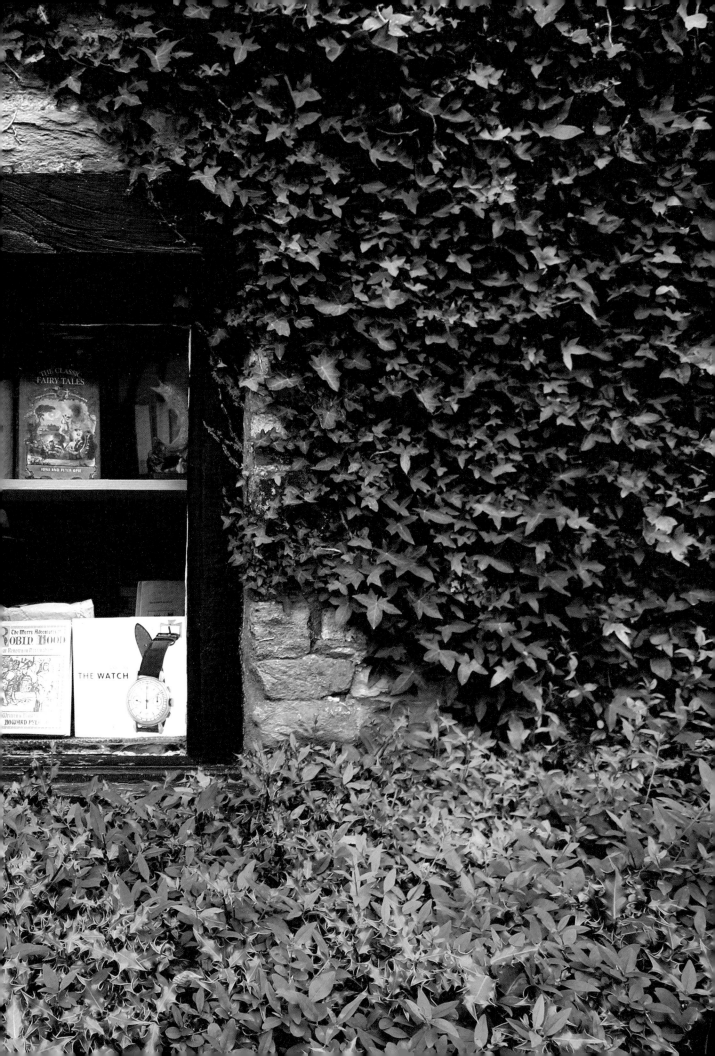

THE
BOOK MILL
D BOOKS & MUSIC

"바쁘게 세상을 살아가는 현대인들은

일탈이라도 꿈꿔야 할 것입니다.

때로는 저 적막의 숲으로

도피라도 해야 할 것입니다.

숲이 있고 물이 흐르는

계곡의 방앗간서점은

속도에 지친 현대인들에겐

유토피아 같은 곳입니다."

"소밀 강변의 방앗간서점에서
사람들은 어떻게 살 것인지를
다시 생각할 것입니다.
'책과 함께 있는 것만으로 좋아요.
방앗간서점은 나의 유토피아입니다.'
책방을 지키는 시인의 말입니다."

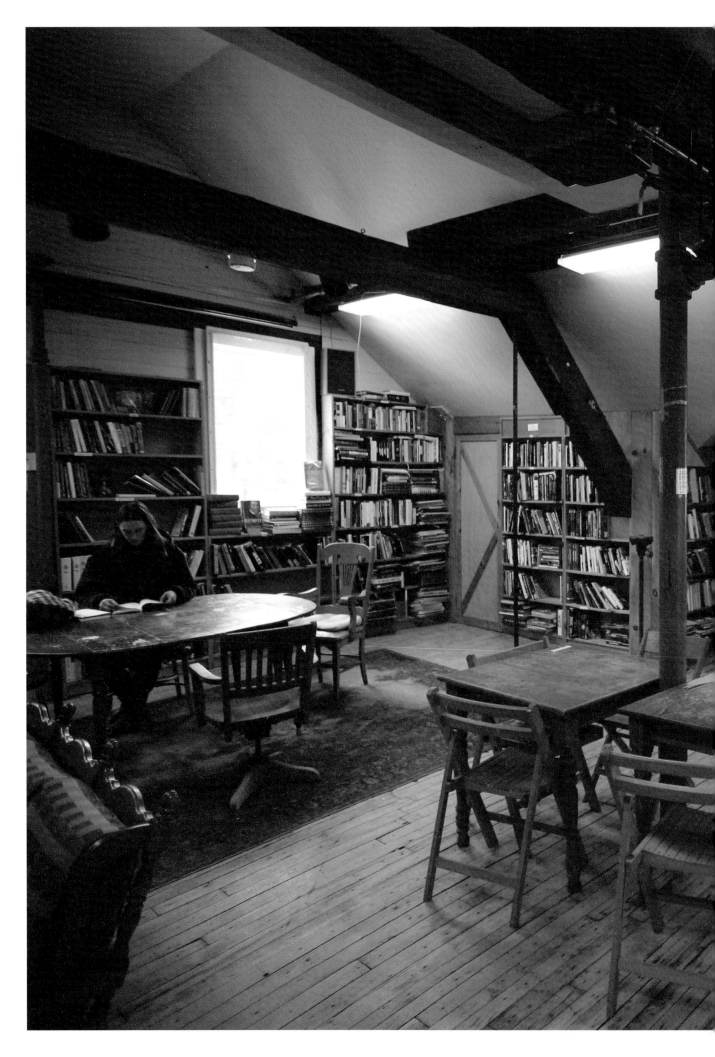

Per BOEK
€ 2,-

"출판의 길을 걸으면서

 나는 다양한 주제로 많은

 사람들을 만나고 있습니다.

 그 만남은 늘 경이롭고 새롭습니다.

 경이로움과 새로움을 끊임없이

 체험하면서 한 권의 책을 기획하여

 세상의 독자들에게 전할 수 있어서

 한 출판인으로서 나는 참 행복합니다."

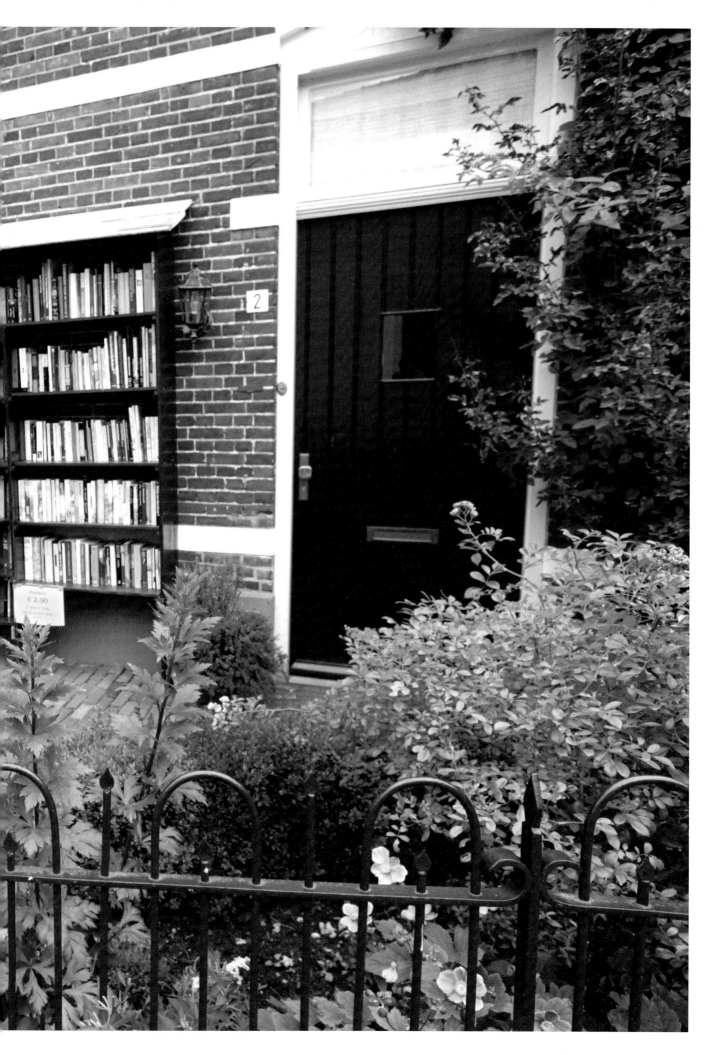

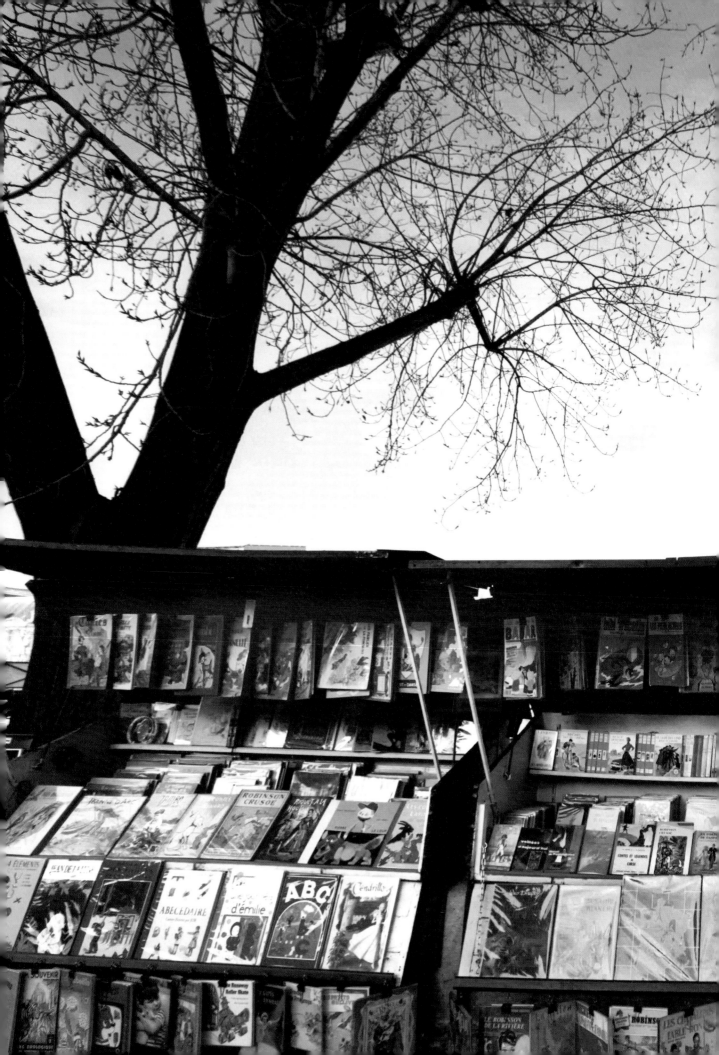

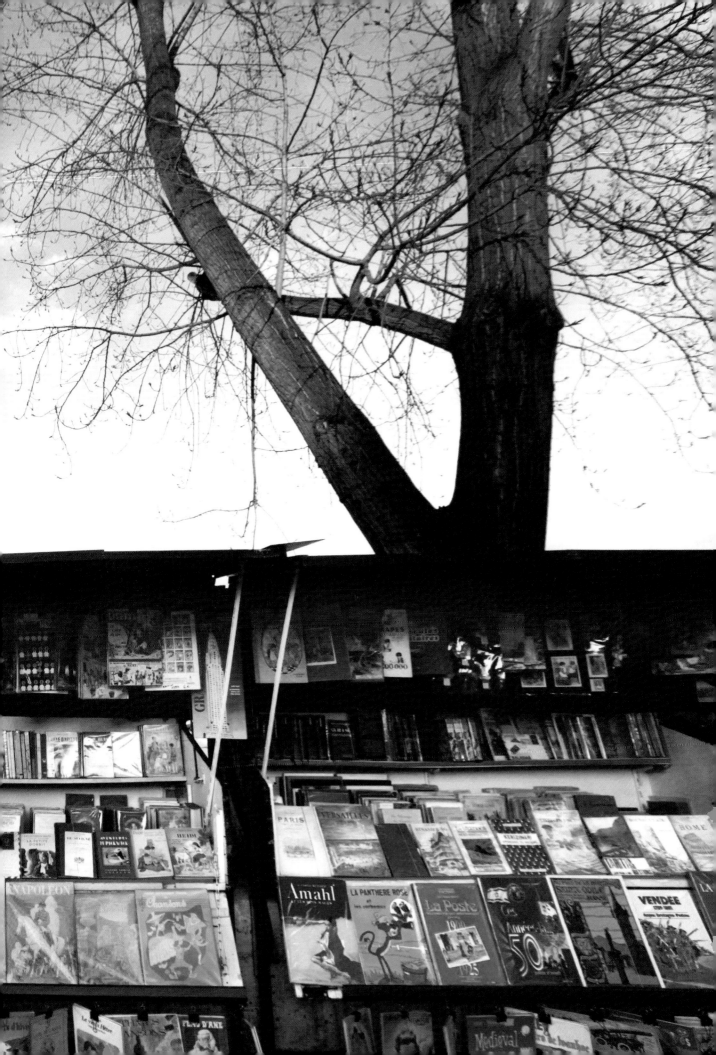

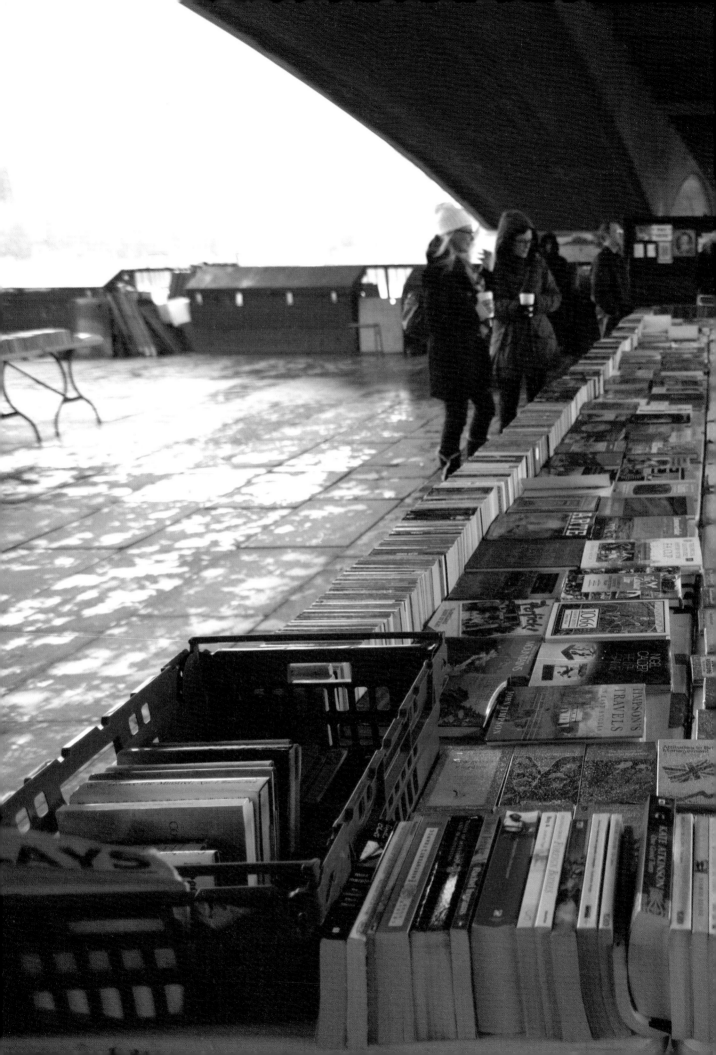

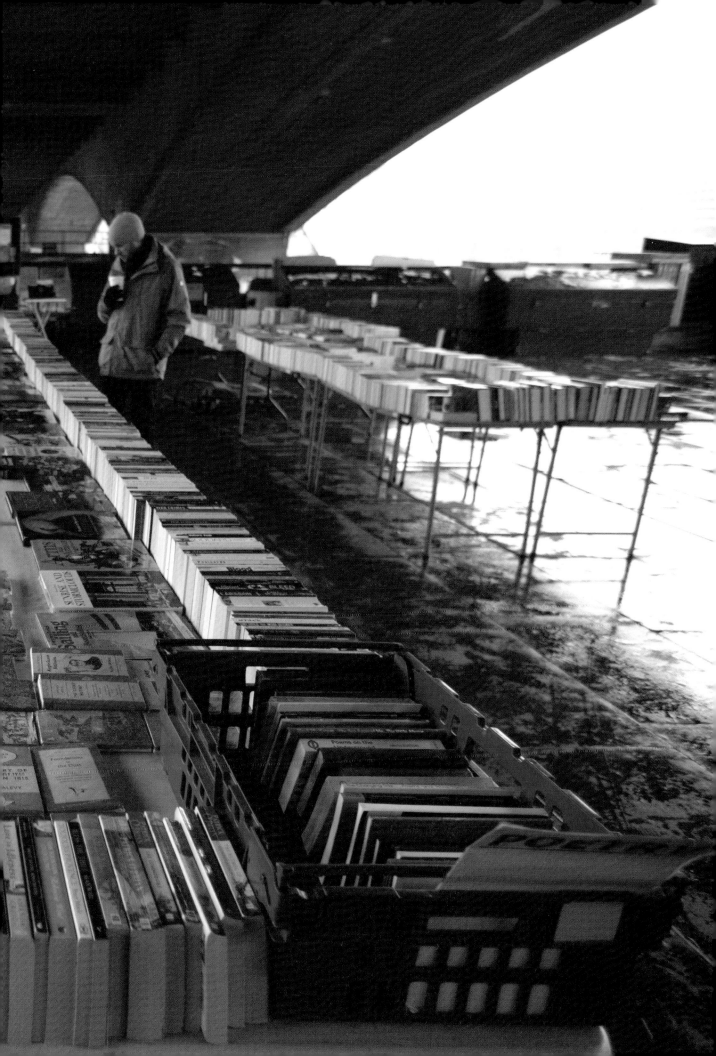

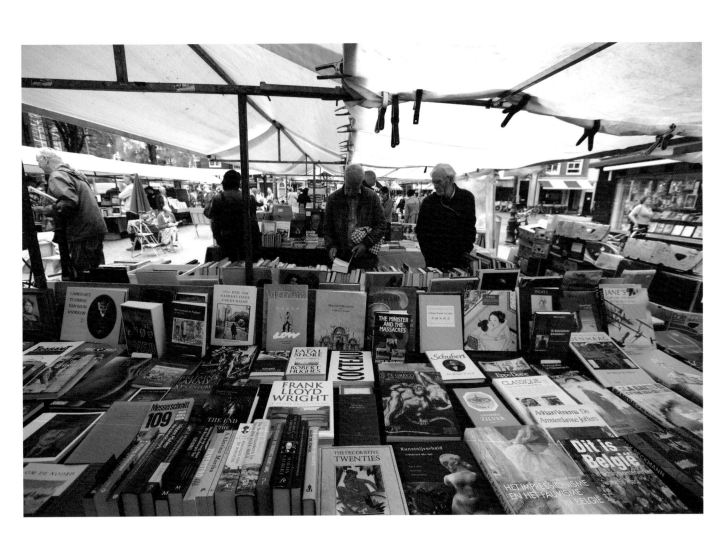

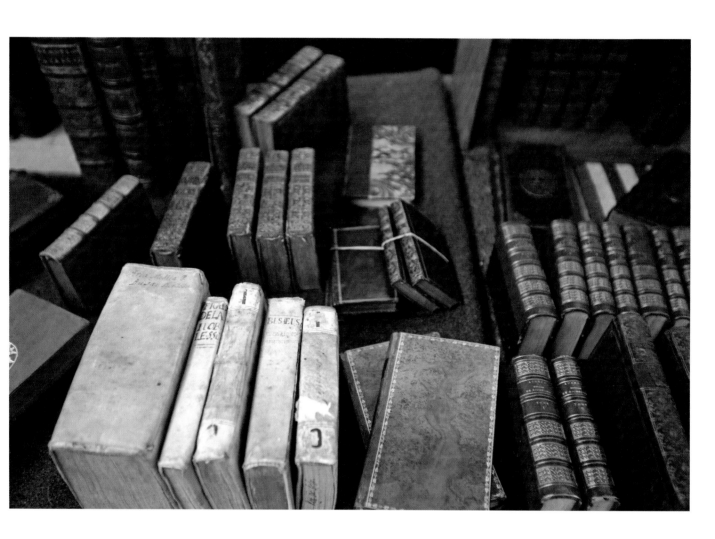

3

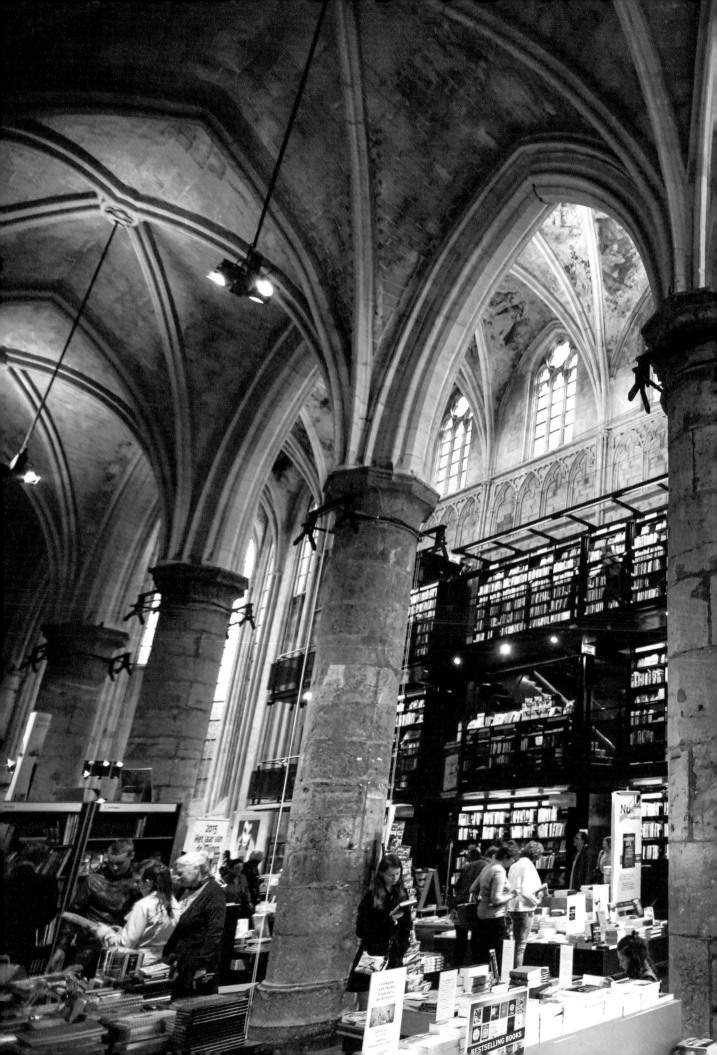

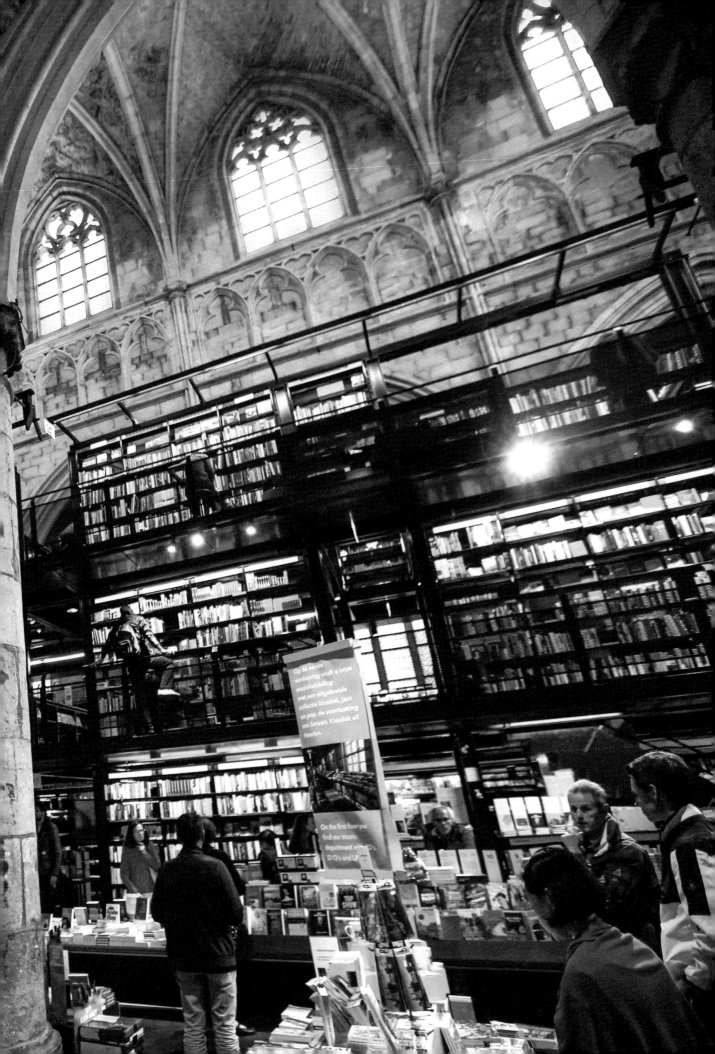

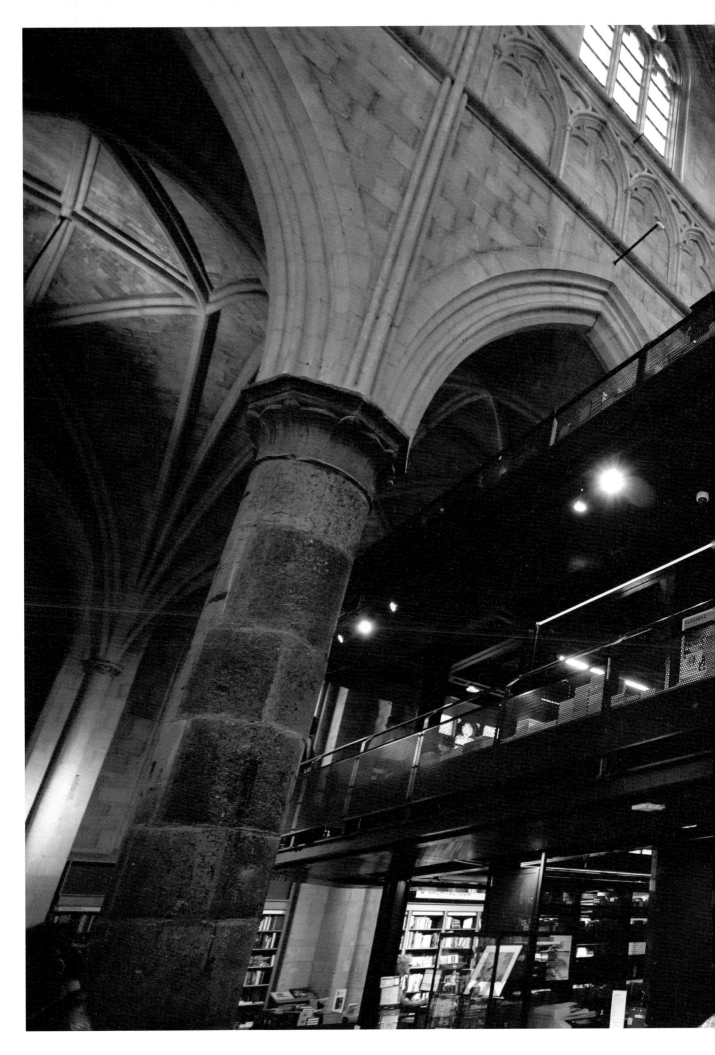

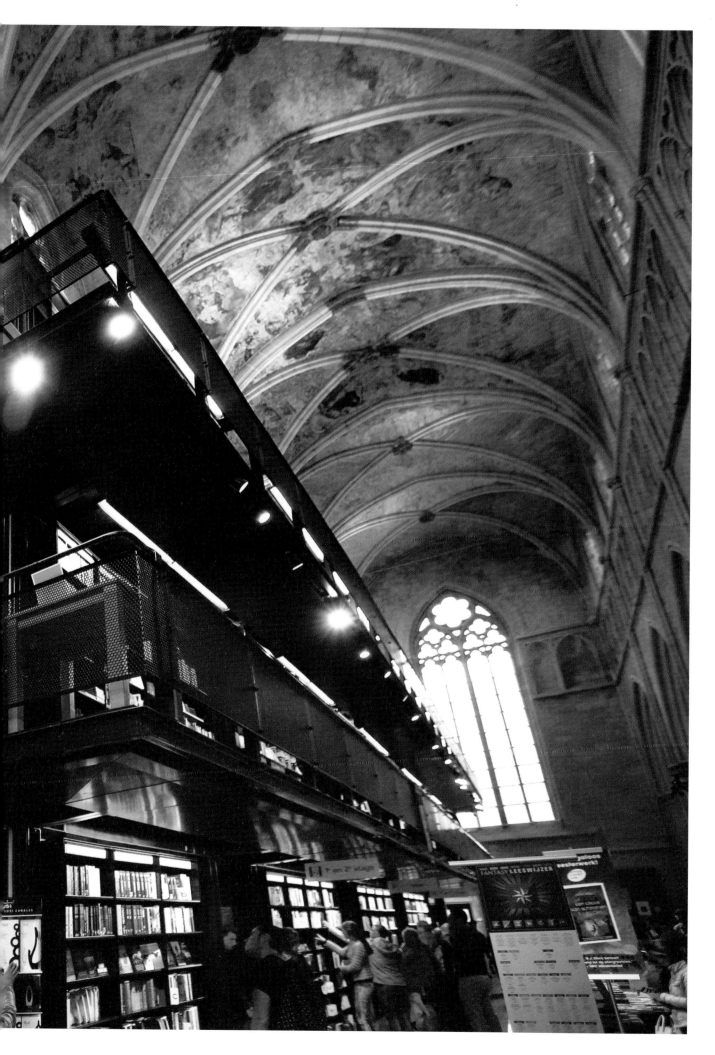

"오랜 세월의 공간에 꽃피어 있는 책들은

필연코 시적詩的일 것입니다.

그 세월은 끝없는 이야기일 것입니다.

책들이 나에게 시를 읽어주었습니다.

책들의 합창, 나의 가슴을 울리는 음향이었습니다.

황홀한 빛을 온몸으로 받는 책의 숲은

지상의 오로라였습니다."

"오랜 세월의 공간에 꽃피어 있는 책들은

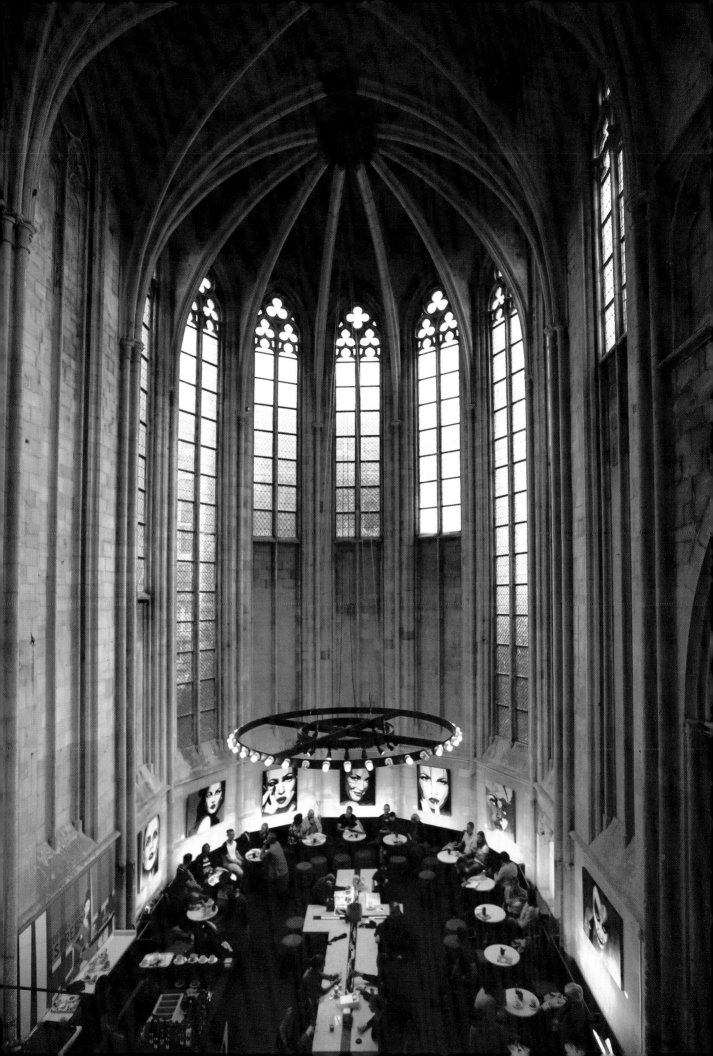

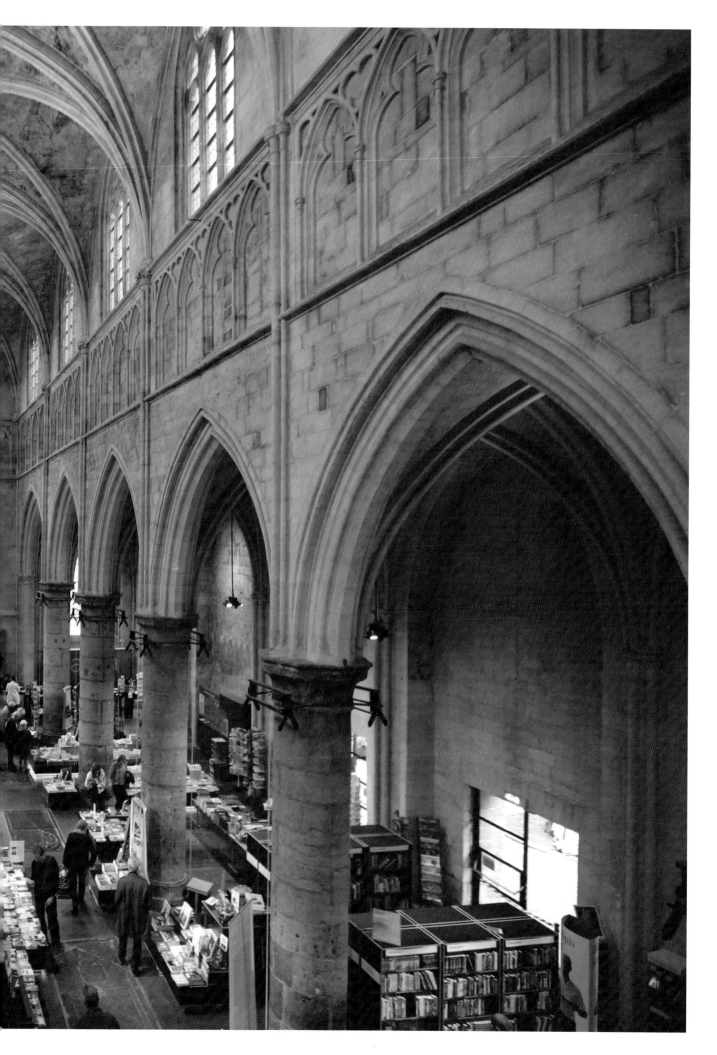

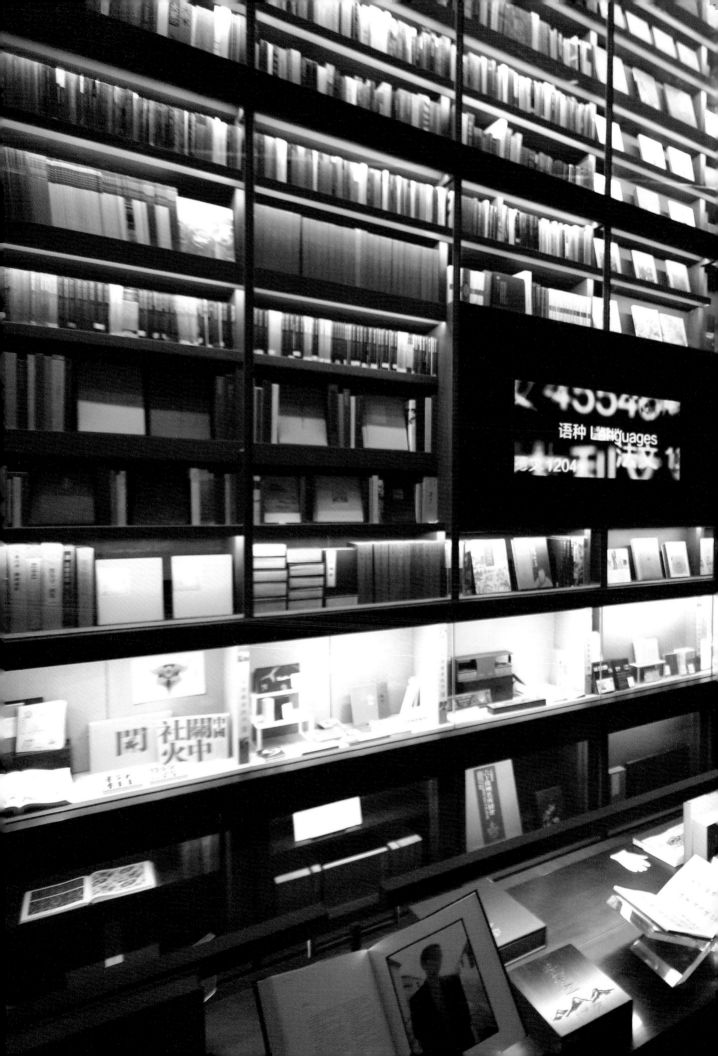

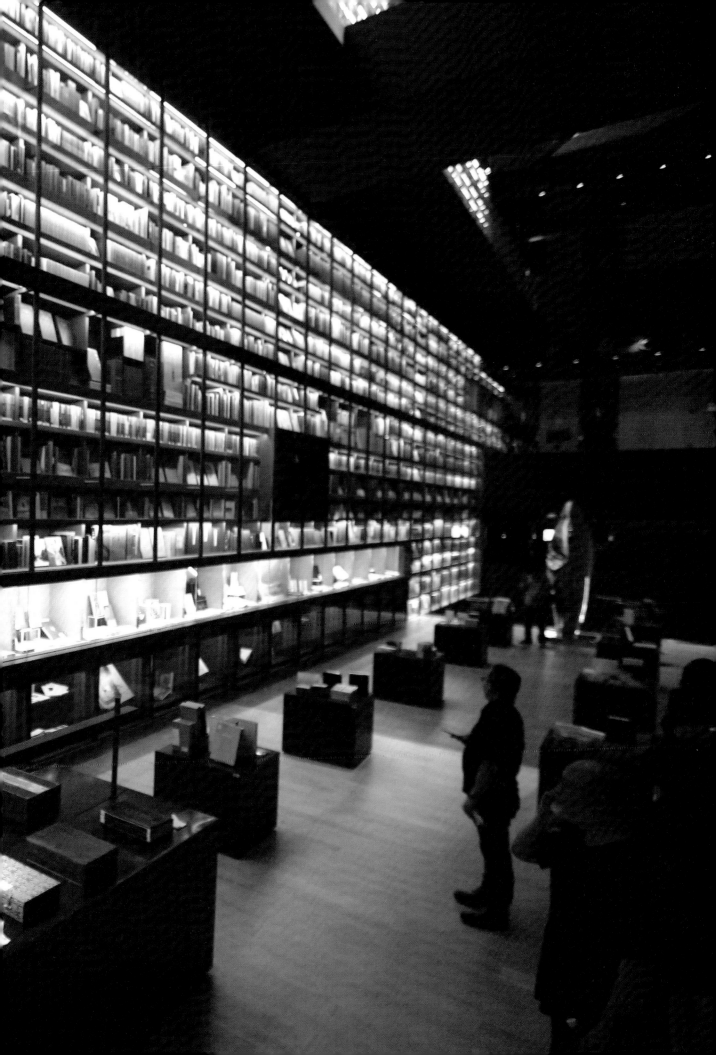

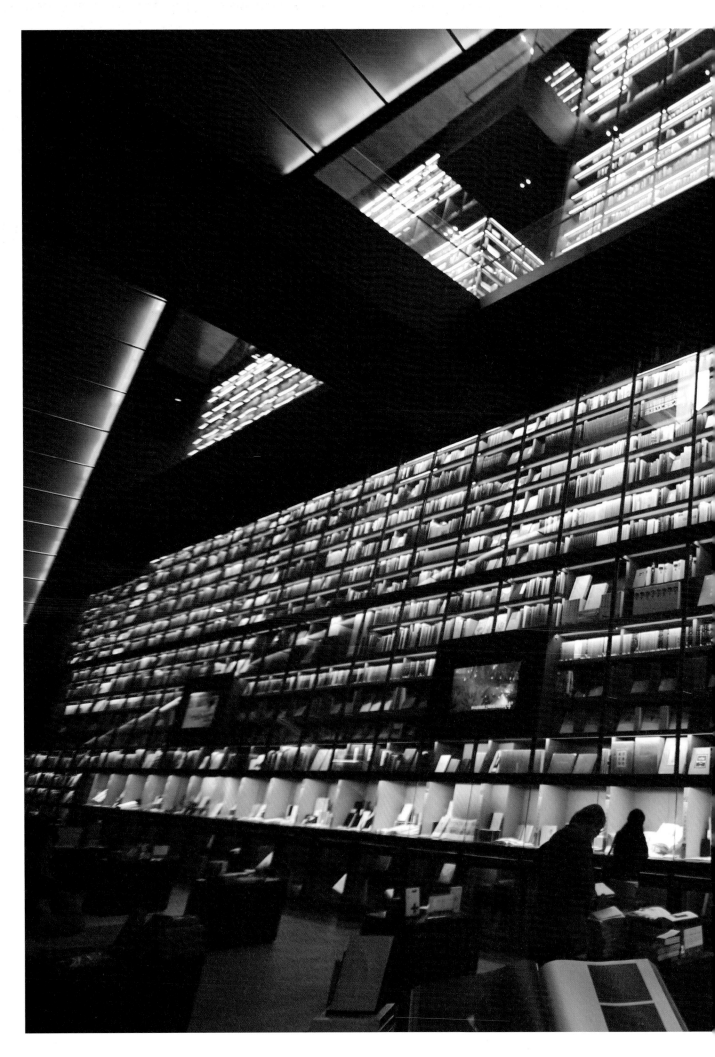

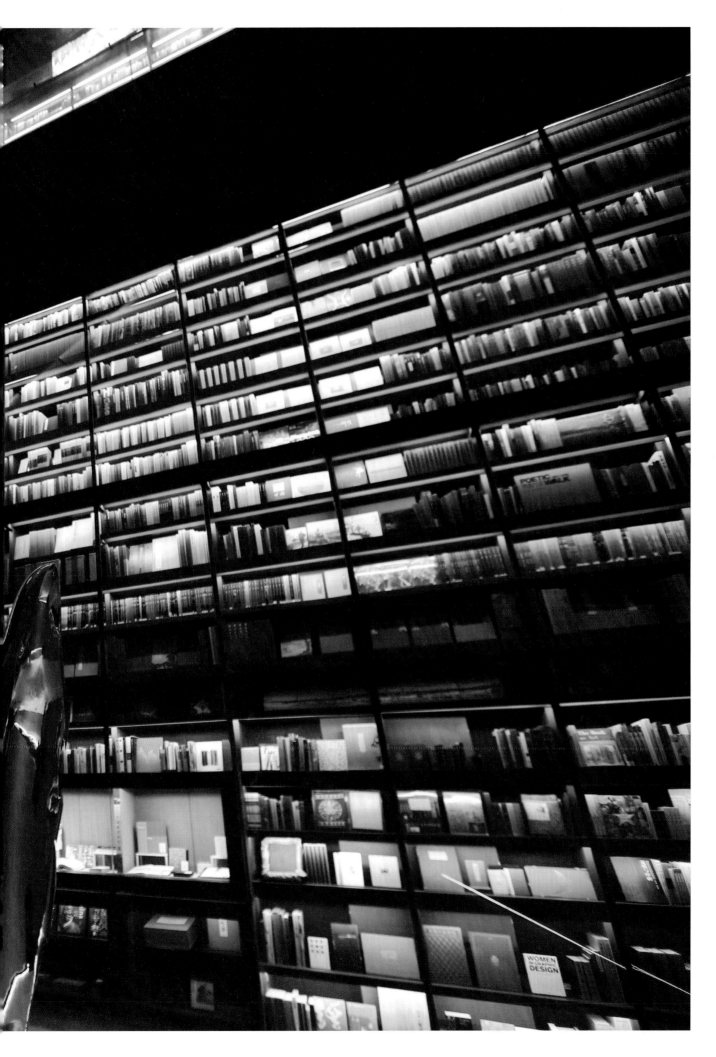

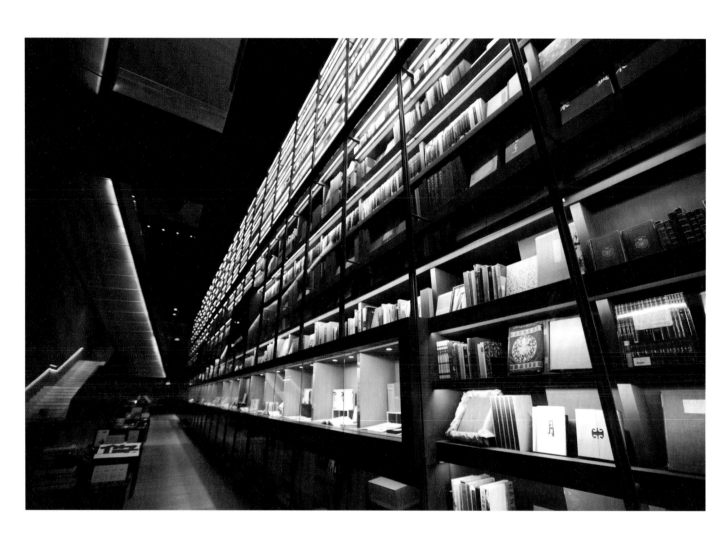

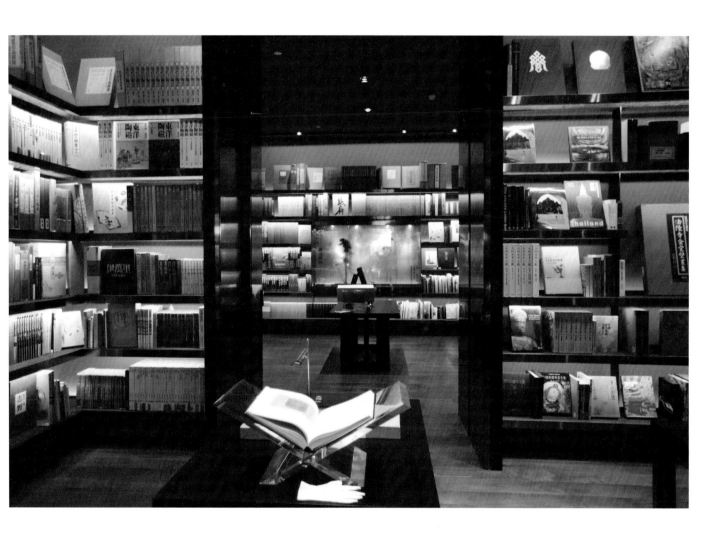

"송뢰松籟!

소나무들의 합창 소리.

고향의 뒷산에 오르면

소나무들의 합창 소리가 우렁찼습니다.

책들이 임립林立한 책의 숲은

송뢰와 같은 웅장한 음악입니다."

"저는 책을 만들면서
책방들을 순례하고 있습니다.
책방에서 저는 한 출판인으로서의
문제의식을 갖게 됩니다.
모든 책방들은 지상의 정신과 지혜,
인간의 삶을 쇄신시키는 변함없는
이론과 사상입니다."

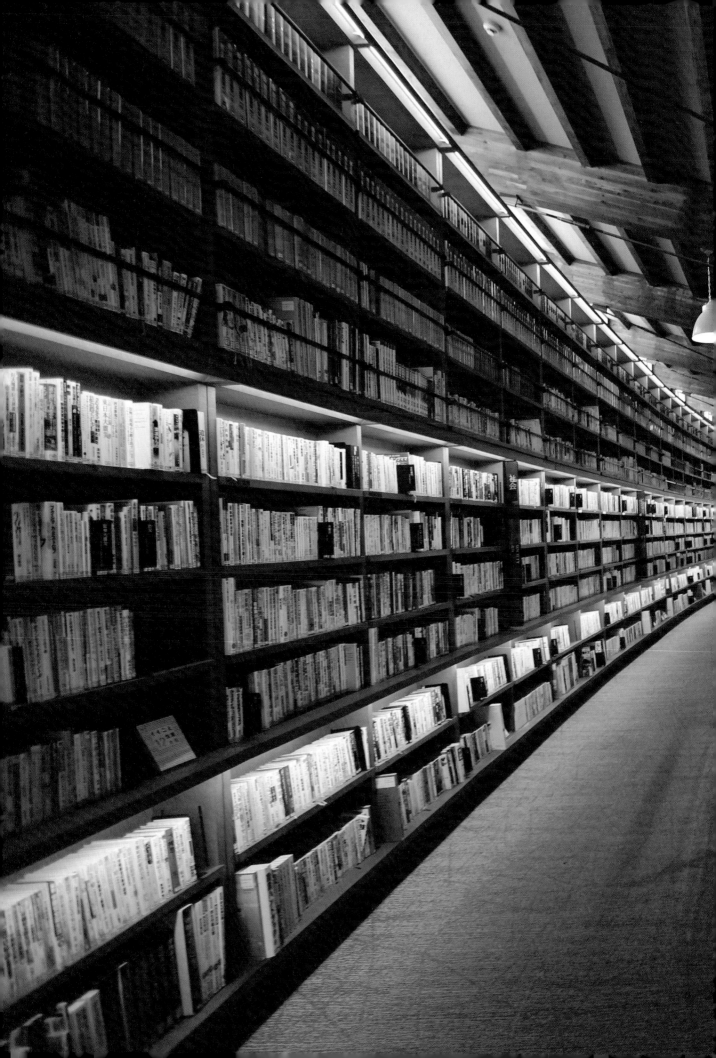

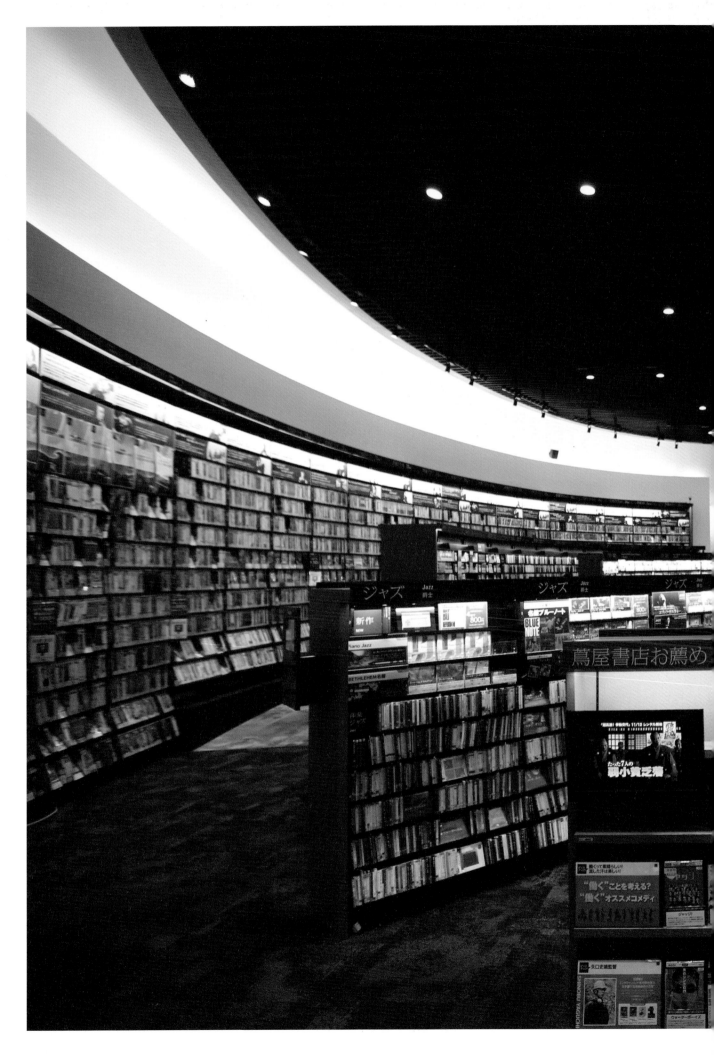

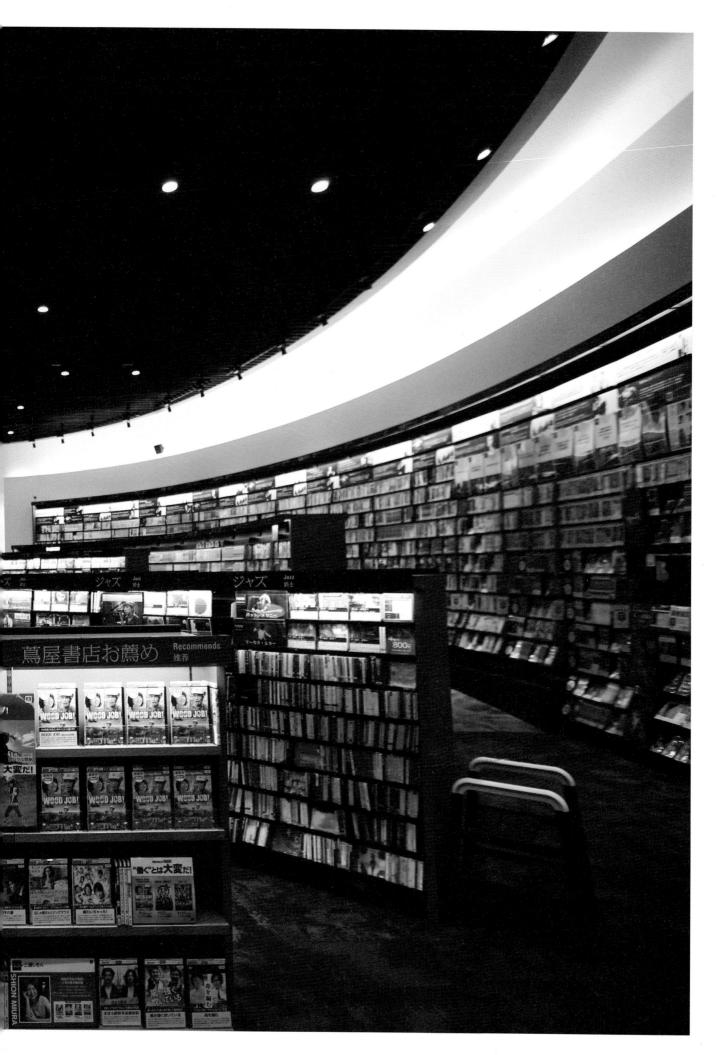

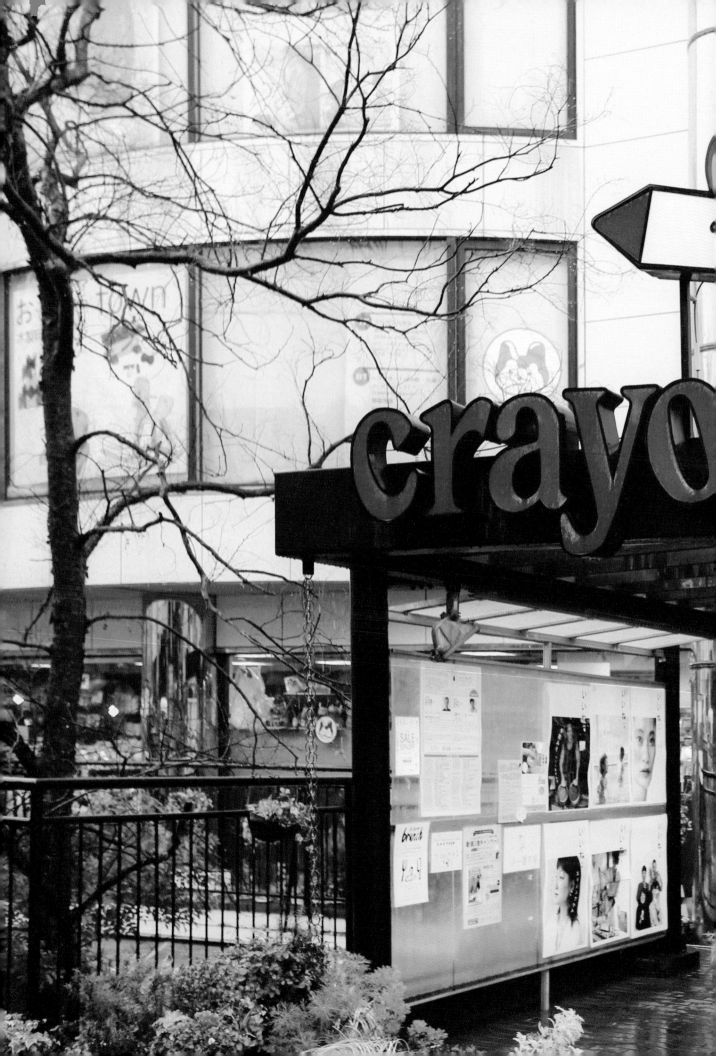

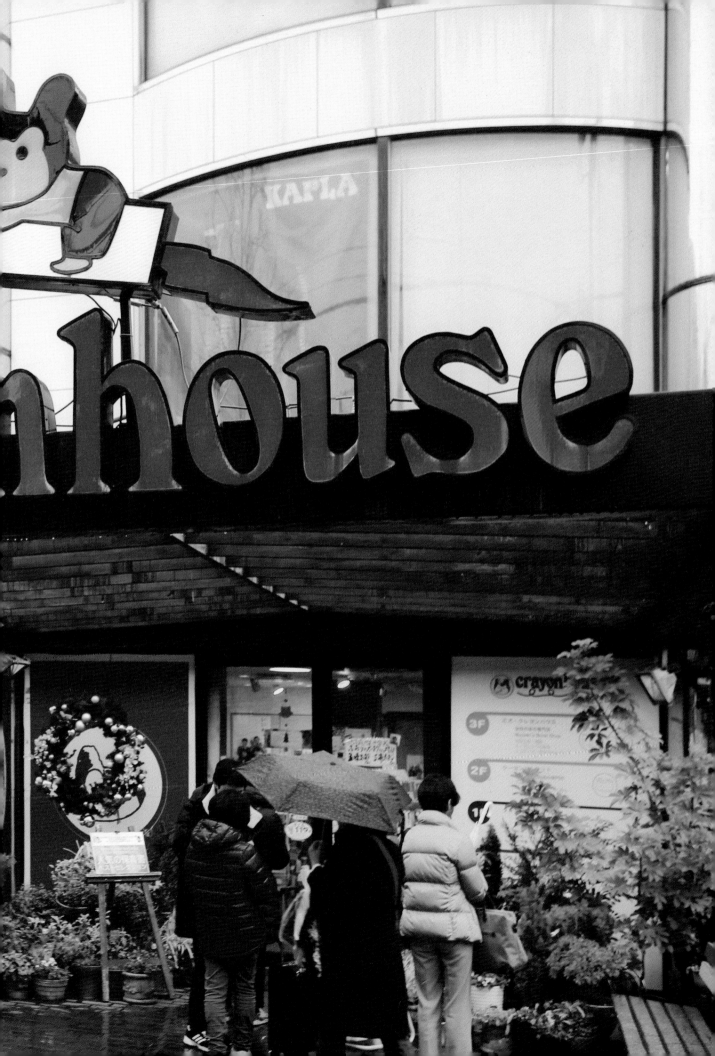

"도쿄의 서점 크레용하우스의 화분엔
꽃이 무성하게 피어 있습니다.
서점 외벽에 '전쟁을 중단하라'
'핵으로부터 자유롭고 싶다'
'사랑과 평화'라고 쓴 현수막을
내걸었습니다."

"어린이 책과
여성의 책을
주제로 삼는 서점,
환경친화적인 장난감과
유기농 식품을 취급하는
크레용하우스의 용기입니다.
생명과 평화를 실천하는
창립자 오치아이 게이코의
철학입니다."

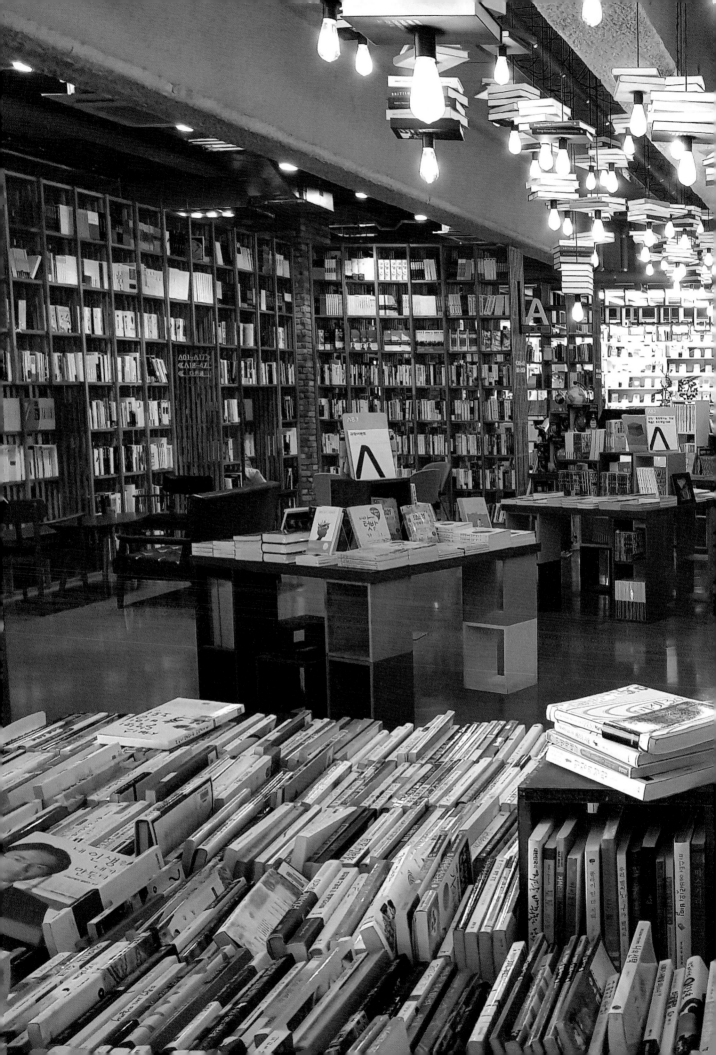

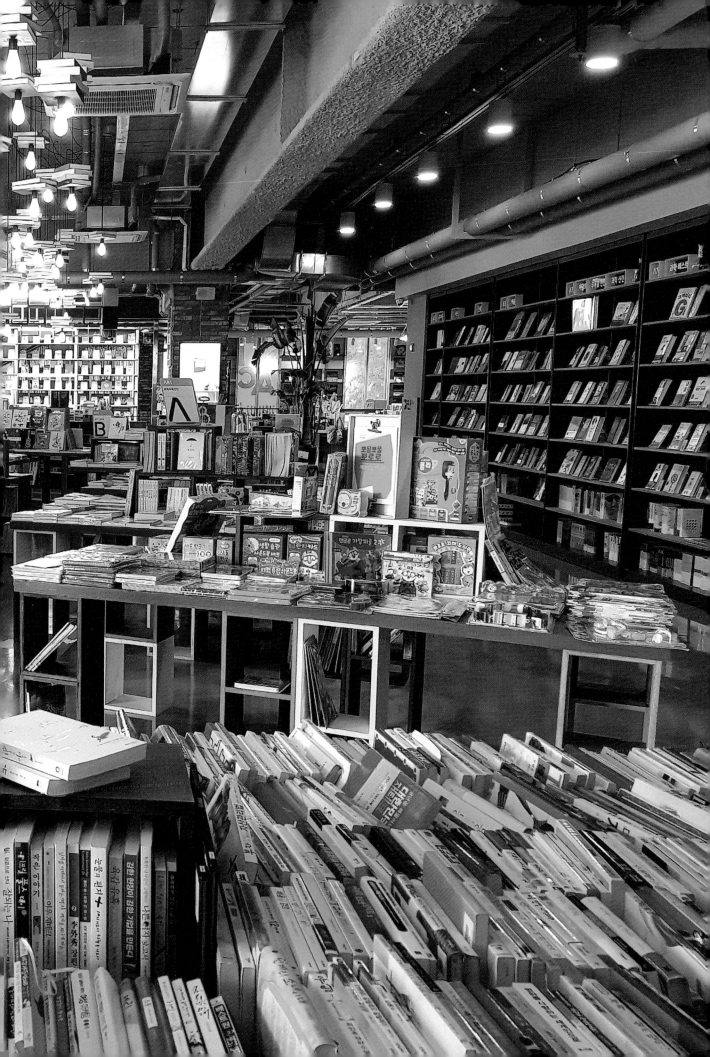

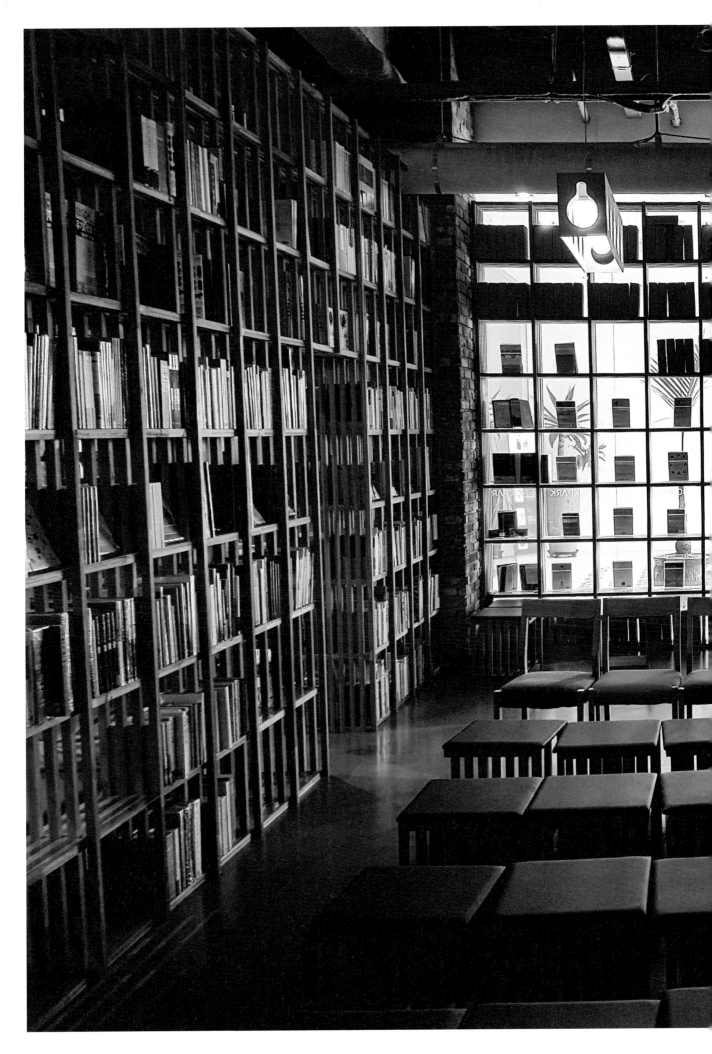

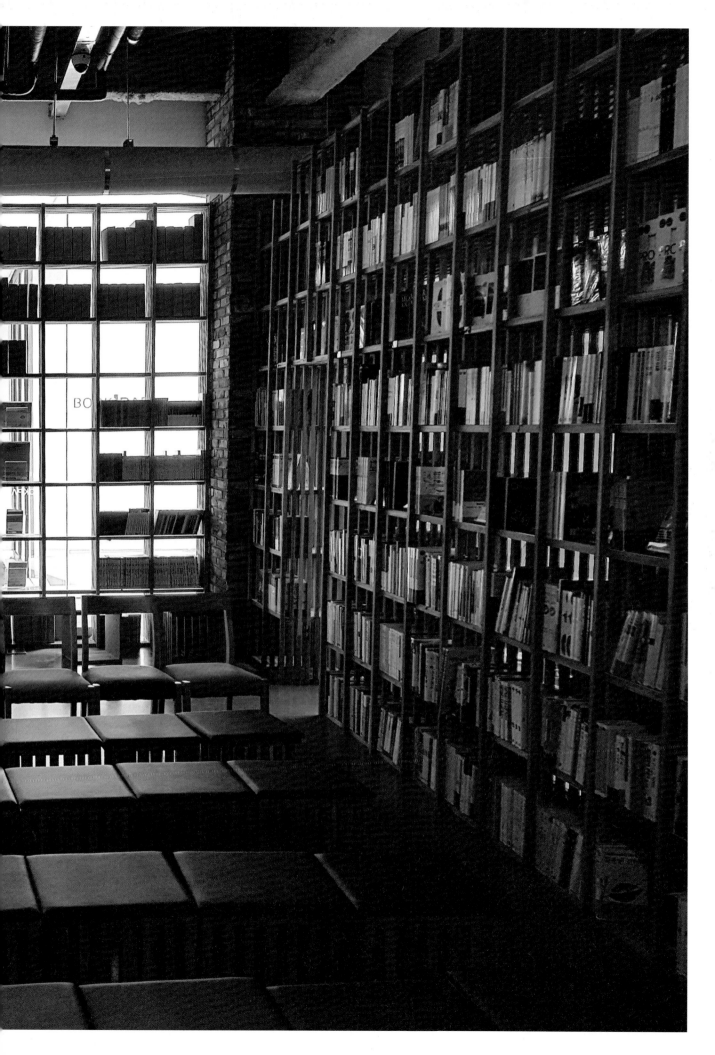

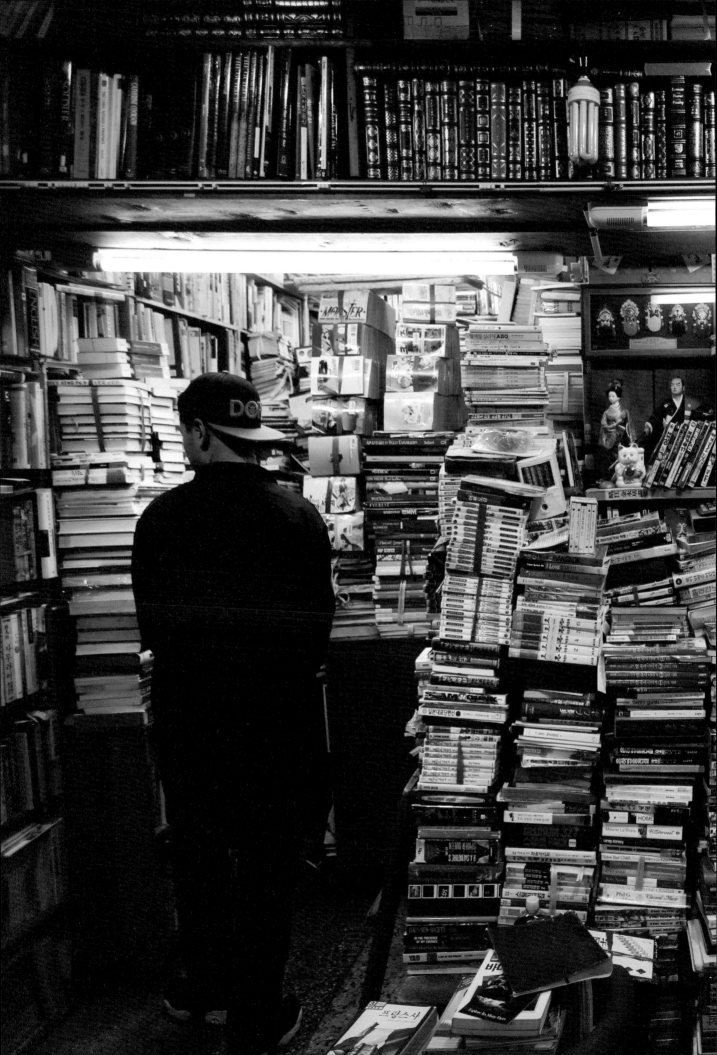

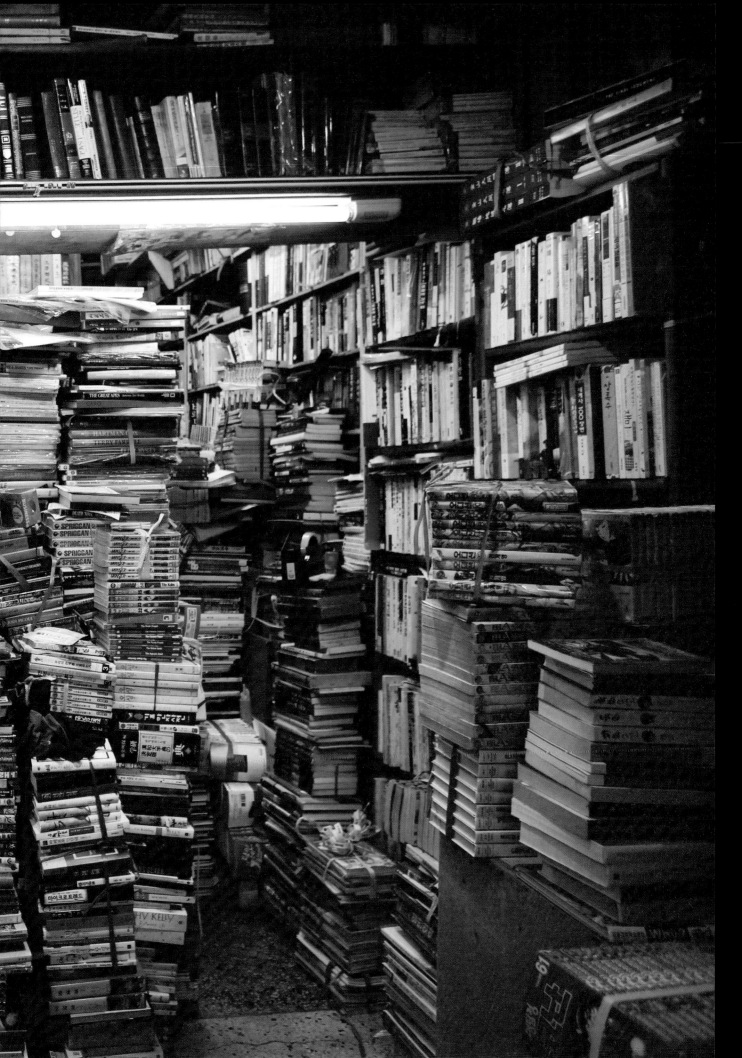

"1950년의 전쟁으로 이 강토의 사람들이
부산으로 피난을 갔습니다.
그 와중에 보수동 책방골목이
형성되기 시작했습니다.
사람들은 한 권의 책을 읽으면서
동족상잔의 상처를 치유받았습니다.
책 읽기를 통해 절망을 넘어서는
희망의 끈을 놓지 않았을 것입니다."

"피난 시절에 형성된
보수동 책방골목이야말로
이 민족공동체의 현대사를 장식하는
정신문화의 빛 같은 것이라고
나는 생각합니다.
오늘까지 변함없이 존재하는
보수동 책방골목은
우리 시대가 창출해낸
아름다운 문화유산입니다."

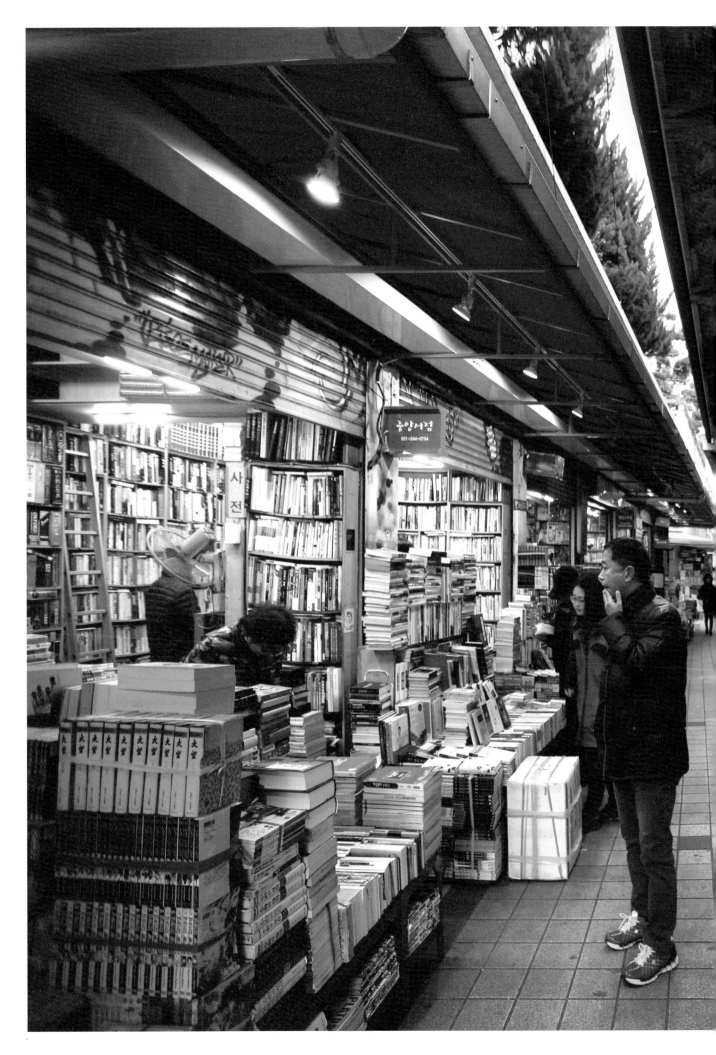

"북하우스는 경계의 정신입니다. 변방의 철학입니다.

남과 북이 대치하는 긴장의 유역에 존재합니다.

국토가 남과 북으로 분단되고

전쟁으로 수백만 명이 죽거나 부상당했습니다.

오늘도 대립과 대치가 지속되는 유역입니다."

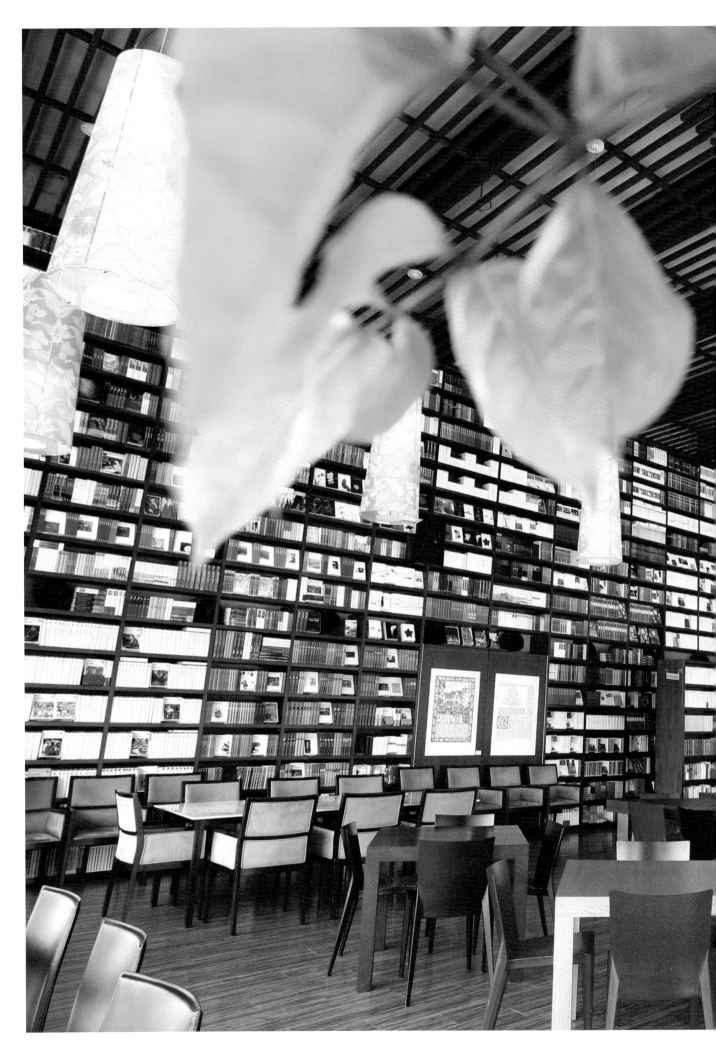

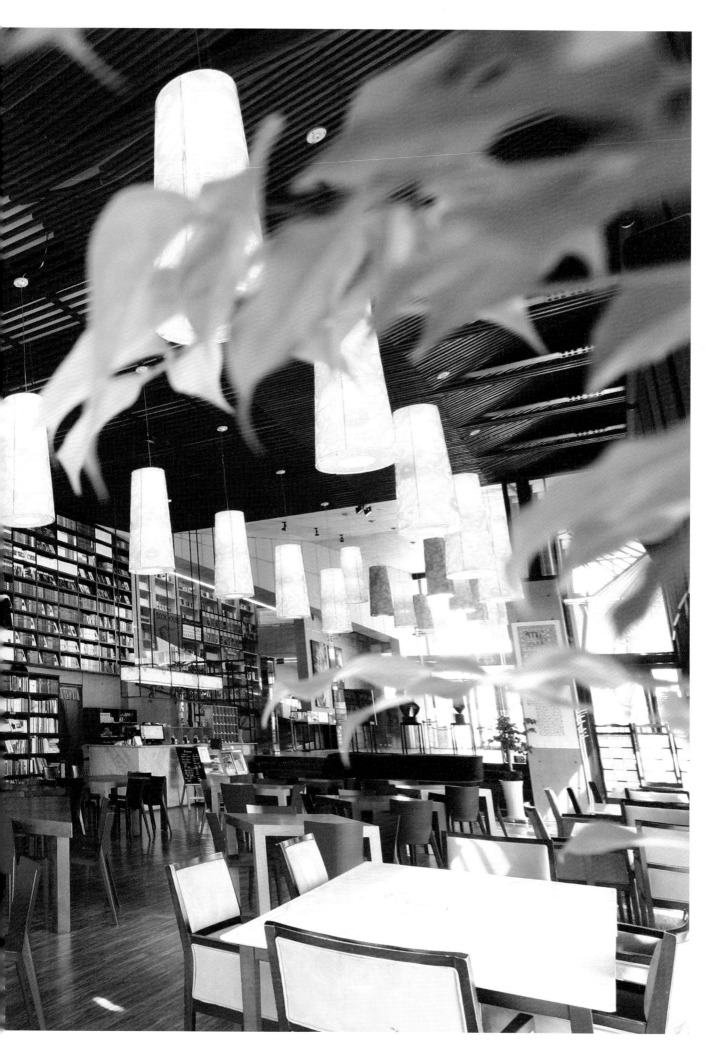

"북하우스는 길입니다.

 책으로 가는 길입니다.

 건축적 구성이 길입니다.

 건물의 기둥들이 서가입니다.

 사람들이 책들의 인사를 받으면서

 책의 길을 걸어오릅니다.

 책 속으로 들어갑니다."

"책은 길입니다. 삶의 길입니다.

우리의 삶이 책을 만듭니다.

삶의 길이 책입니다.

나는 길을 가면서 책을 생각합니다."

"우리 국토와 강산에는
예로부터 글 읽는 소리 책 읽는
소리가 울려 퍼졌습니다.
세상에는 아름다운 소리가 많지만
'책 읽는 소리'가 그 무엇보다
아름답습니다. '독서성'讀書聲입니다.
아름다운 우리 국토와 강산에
다시 책 읽는 소리, 글 읽는 소리가
울려 퍼지게 해야 합니다."

"1980년대의 한국사회와 한국인들은
열정의 시대를 살고 있었습니다.
1961년 쿠데타로 집권한 박정희 군사정권이
1979년에 내부반란으로 무너졌지만
전두환이 이끄는 군부가 다시 권력을 잡았습니다.
전두환 군부세력은 1980년 5월
광주민중항쟁을 탱크로 진압하면서
수많은 생명을 죽이고 권력을 장악했지만,
1970년대부터 형성된 민주주의를 갈망하는
국민들의 열정을 좌절시키지는 못했습니다.
이 열정의 1980년대 한가운데에서 우리들의
책 만들기·책 읽기·책 쓰기가 전개되었습니다."

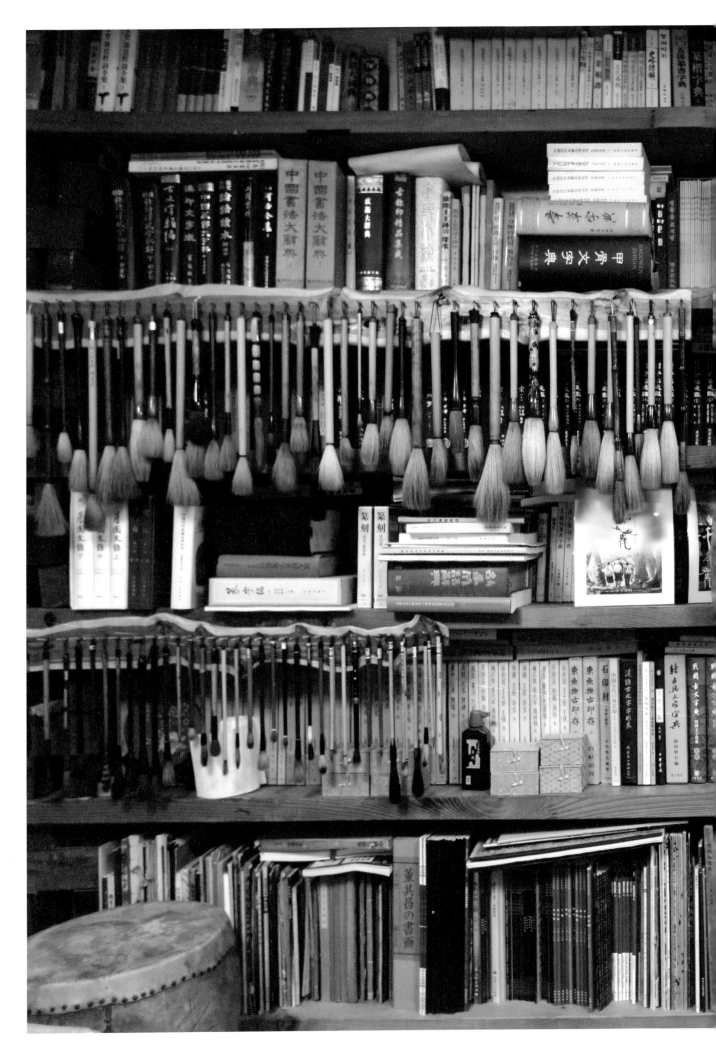

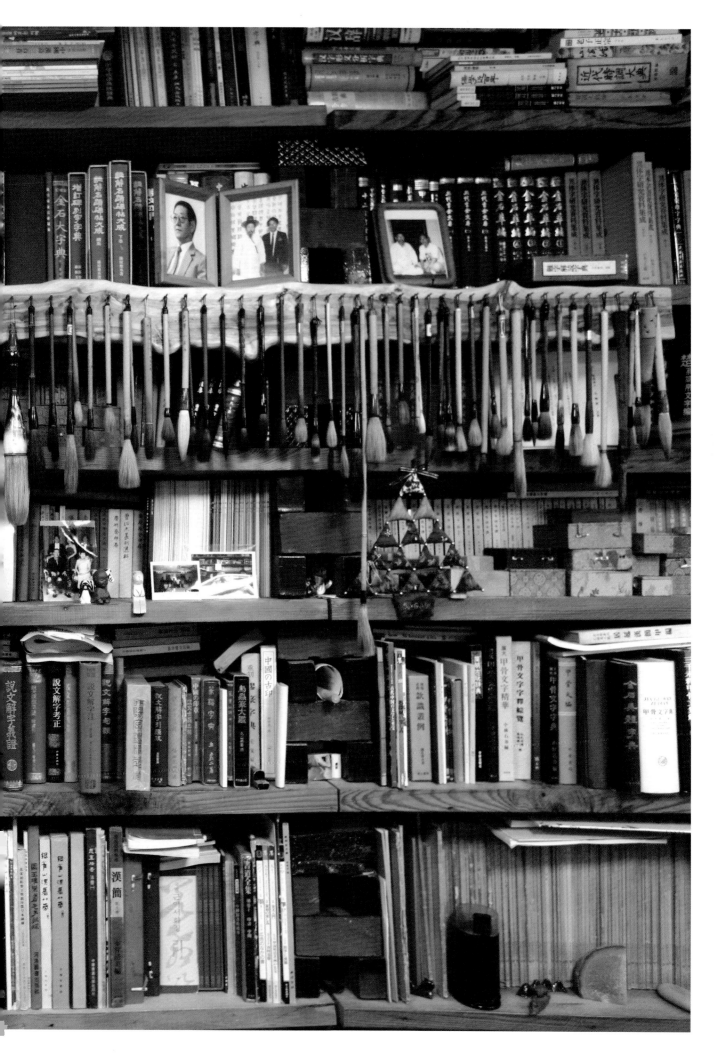

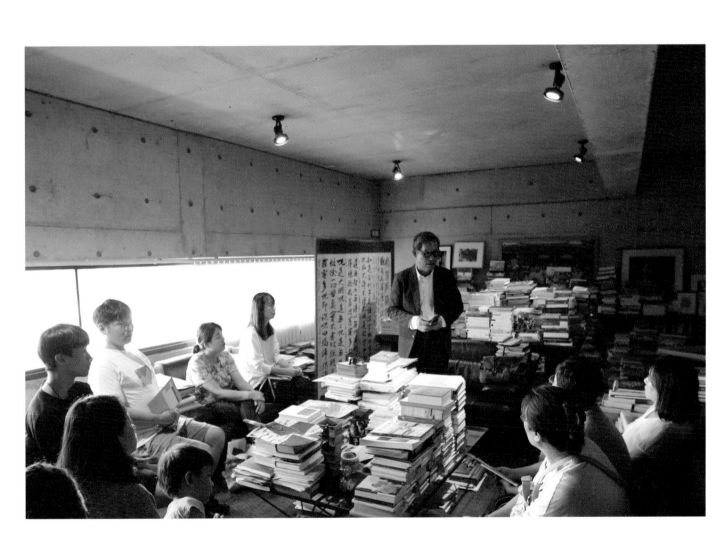

4

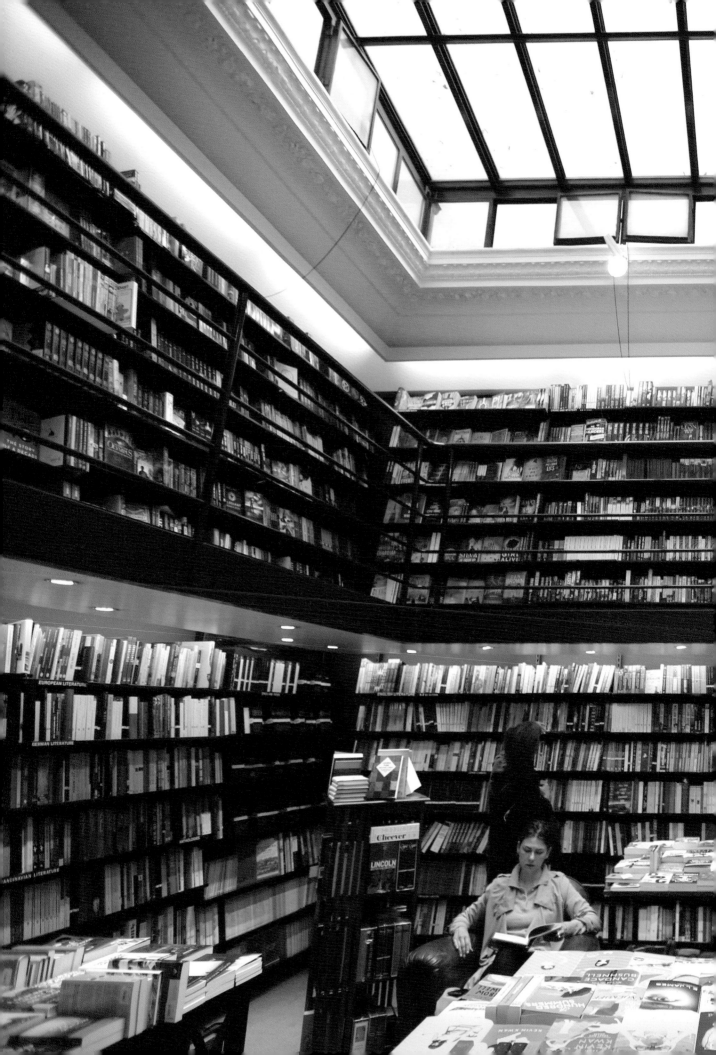

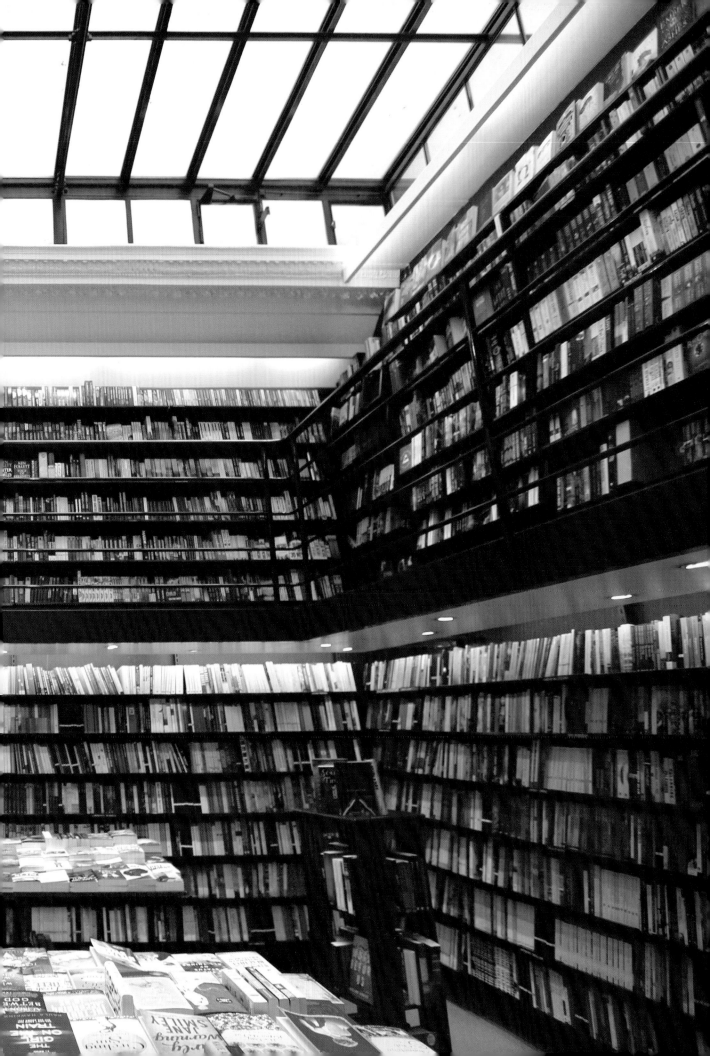

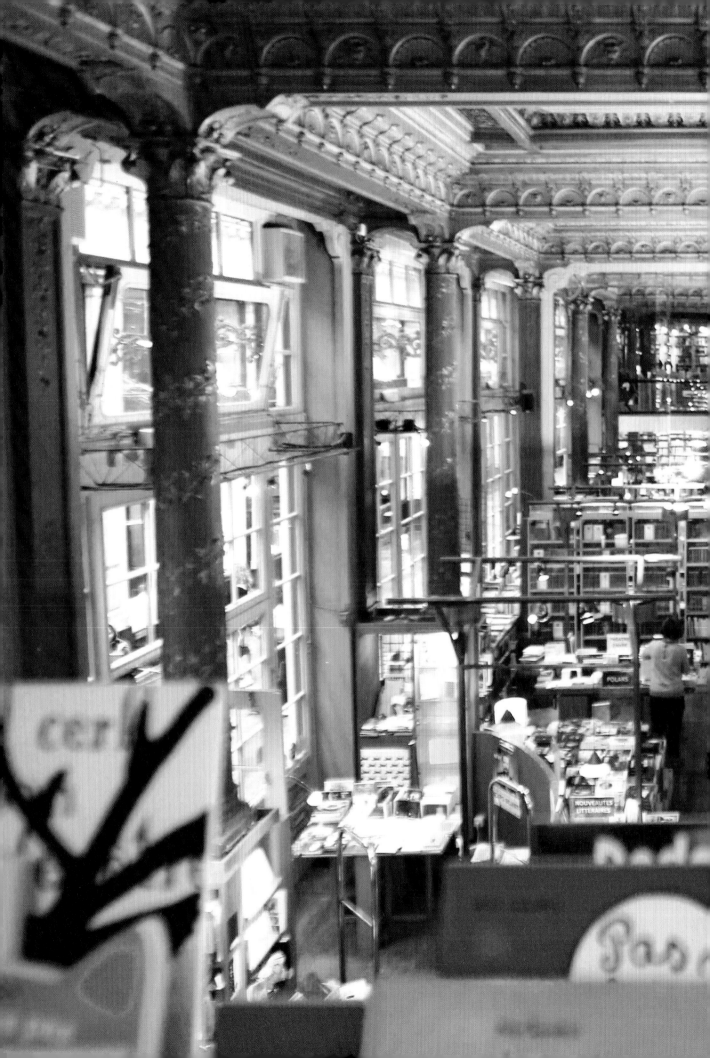

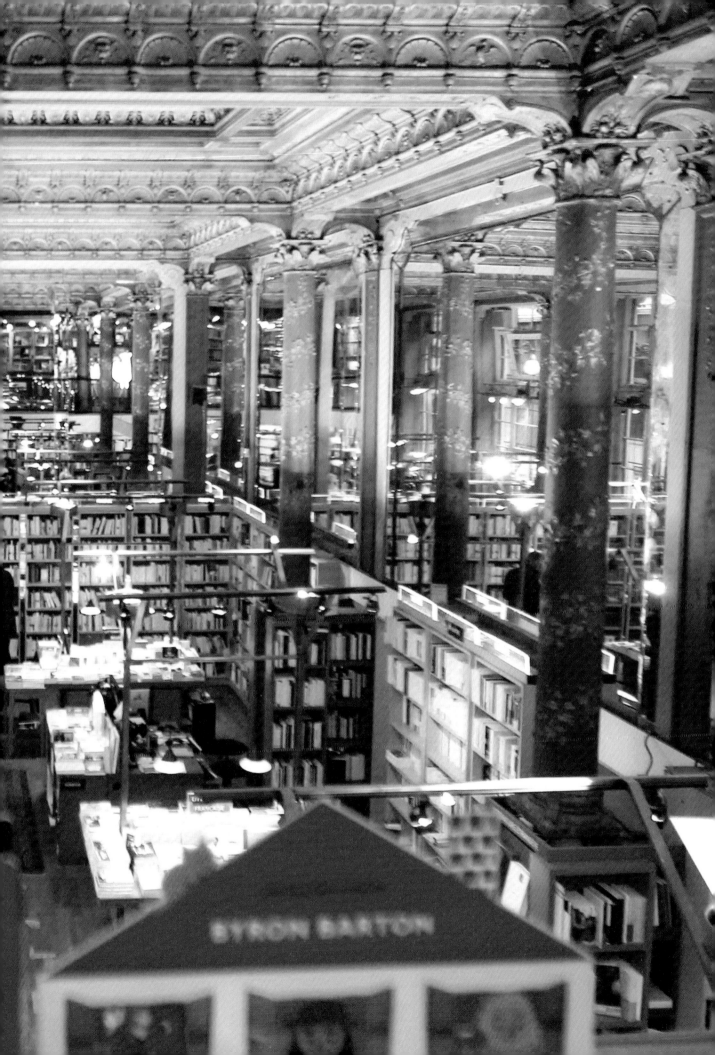

"천국은 도서관 같은 곳이라고

보르헤스는 말했지만,

서점이야말로 천국입니다.

언제나 열려 있어

온갖 영혼의 책들과 자유롭게

만날 수 있는 책을 위한 책의 공간입니다.

도서관보다 더 열려 있는 책의 숲,

지식과 지혜의 자유 공간입니다.

서점에는 없는 것이 없습니다.

동서고금의 현인들이 이야기해줍니다.

어떻게 살 것인지를 묻고

대답해주는 책들이 있습니다.

거장들의 예술혼을 만날 수 있습니다.

돈 벌고 돈 쓰는 방법도 있습니다.

온갖 정보를 얻을 수 있습니다.

그러나 이 책은 읽어야 한다,

그런 생각은 안 된다는 법이 없습니다.

도그마가 없습니다. 우상도 없습니다.

자유로운 사유의 공간입니다."

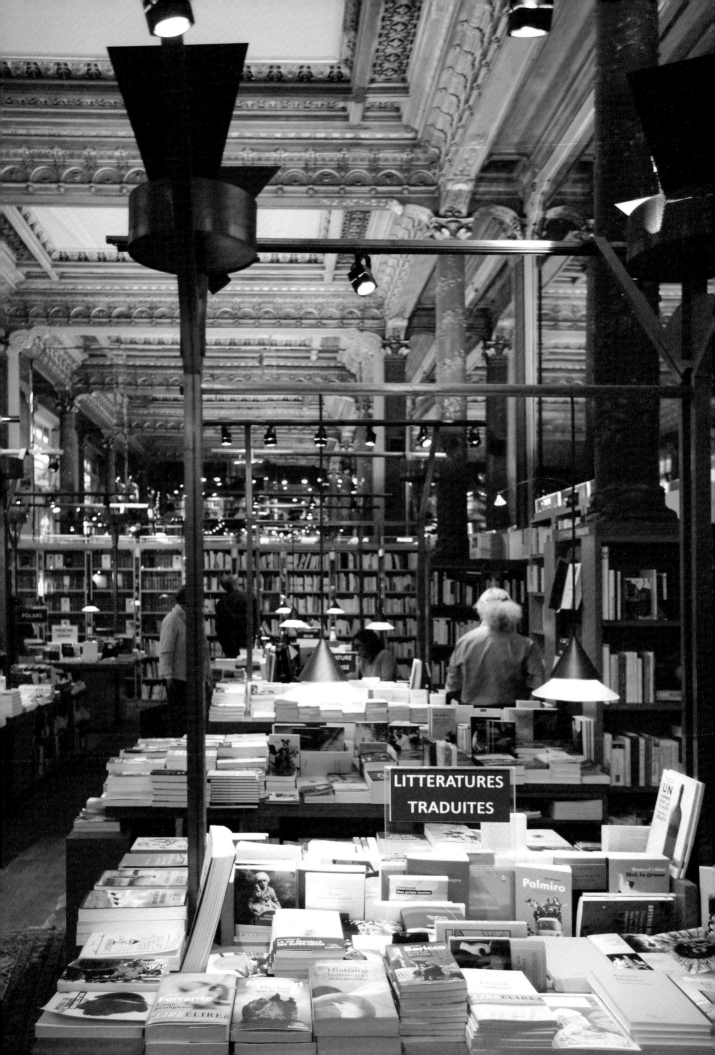

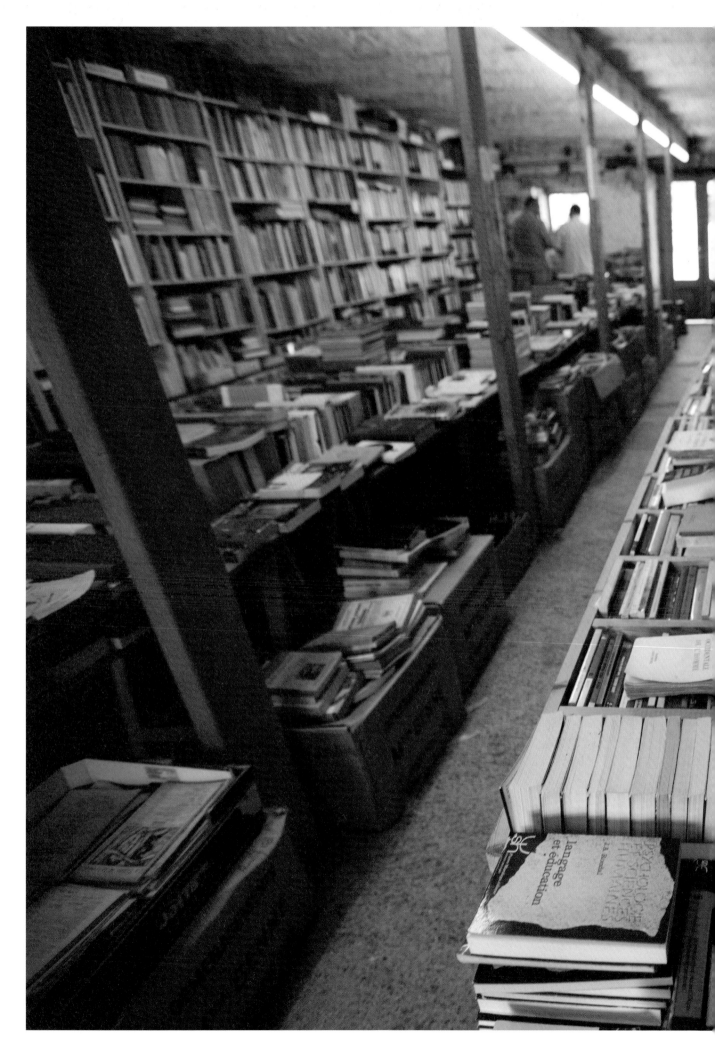

"나는 세계의 서점을 탐방하면서

책의 존귀함, 서점의 역량을 새삼 각성합니다.

책 만들기와 책 읽기가 무엇인지를 다시 생각합니다.

책을 위해 헌신하는 서점인들에게 감동합니다.

물질주의자들과 기계주의자들의 디지털문명 예찬론과는

달리 종이책의 가치가 새롭게 인식되고 있음을

세계의 명문서점들에서 확인합니다.

책을 정신과 문화가 아니라

물질과 물건으로 팔아치우려는

디지털주의자들에게 현혹당하지 않는

신념의 서점인들을 만납니다.

다양한 프로그램을 펼치는 문화공간으로서

서점은 그 어떤 문화기구보다 탁월한

정신과 사상을 구현해내고 있습니다.

서점은 총체적인 문화공간·담론공간입니다.

사회적 문제의식을 이끌어내는 서점에서

우리의 생각은 승화됩니다.

서점인들의 책에 대한 정성과 헌신이 있기에

우리 출판인들은 오늘도

한 권의 책을 위해 일할 수 있습니다."

266

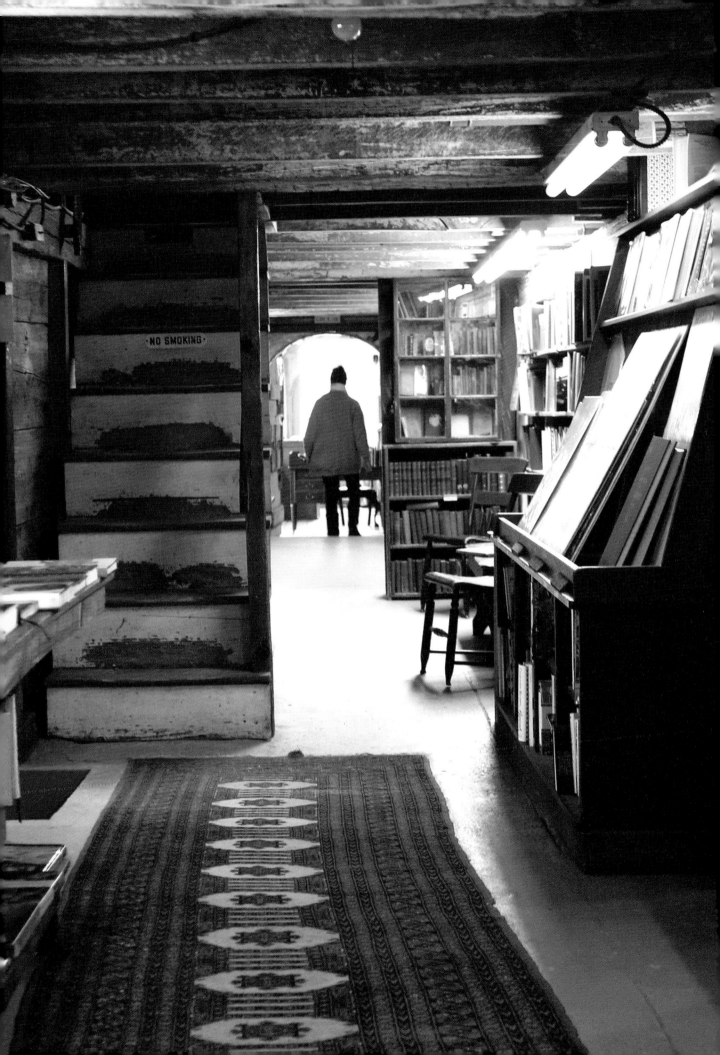

"서점은 공공공간입니다.

공공자산입니다.

나라와 사회를

더 도덕적이고 더 정의롭게

일으켜 세우는 인프라입니다!

민주주의의 기초조건입니다."

272

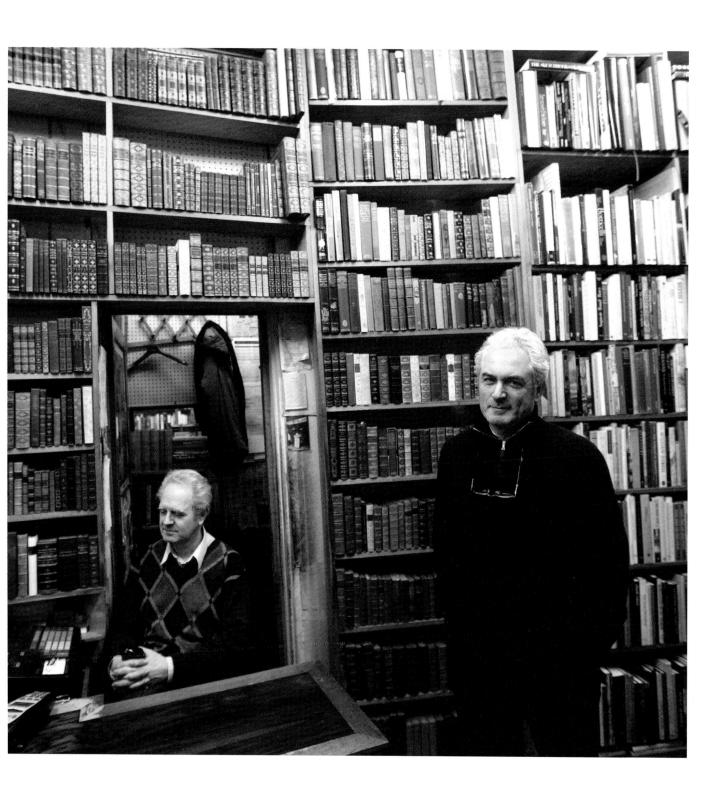

LTD

RARE BOOKS

RARE BOOKS

Art Books
Illustrated Books & Prints

.com

"서점이란 한 시대의 사유와 사상이

표현되는 공간이고 책의 선택과 진열이 그 행위입니다.

서점이란 시대정신이 자유롭게 표출되는 공간입니다.

서점은 태생적으로 시민사회입니다."

HISTORY

American History

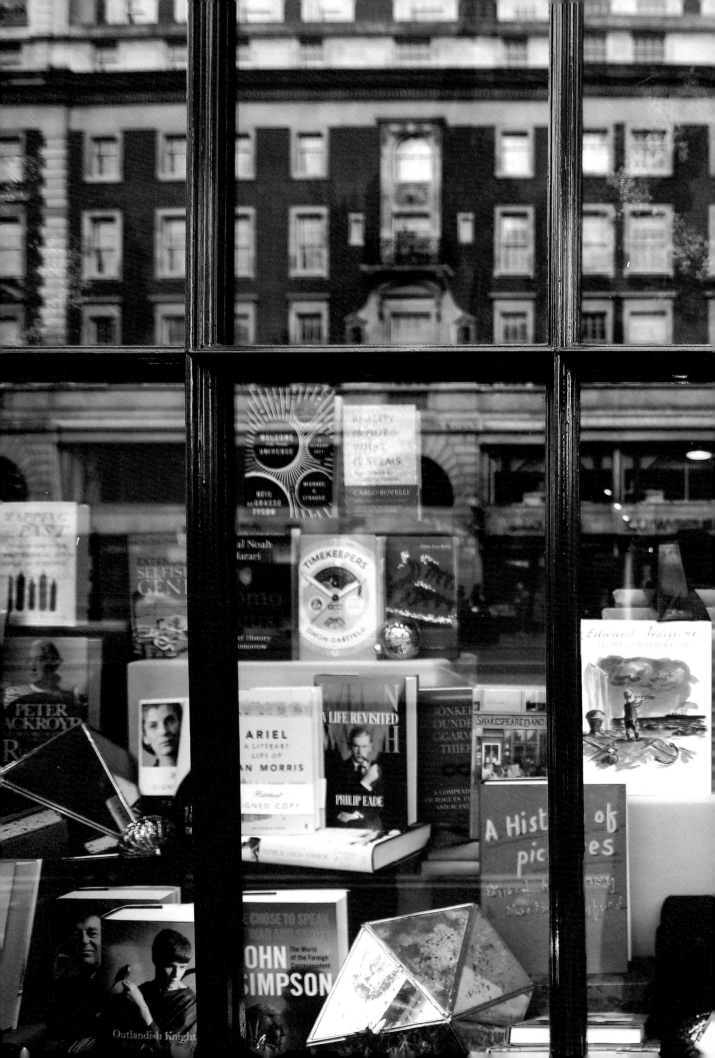

KEVIN
McCLOUD'S
GRAND TOUR OF EUROPE

KEVIN McCLOUD'S GRAND TOUR OF EUROPE
KEVIN McCLOUD'S GRAND TOUR OF EUROPE
KEVIN McCLOUD'S GRAND TOUR OF EUROPE

RICHARD
HOLMES
DUSTY WARRIORS

RICHARD HOLMES DUSTY WAR
RICHARD HOLMES DUSTY W

A SINGLE
SWALLOW

A SINGLE SWALLOW
A SINGLE S

THE HISTORY OF
DEAT
BURIAL CUSTOMS AND FUNERAL RI
FROM THE ANCIENT WORLD TO MODER

THE
LANDSCAPE
TRILOGY
L.T.C. ROLT

THE
LANDSCAPE
TRILOGY

RICHARD HOLMES

SHOTS FROM THE
FRONT

"'예술작품의 가장 아름다운

성과가 무엇이냐고 묻는다면 나는

첫째는 건축이라고 말하겠다.

그다음으로 가장 아름다운 성과를

나는 책이라고 말하겠다.'

위대한 책의 장인 윌리엄 모리스의

책의 가치와 미학입니다."

"발터 베냐민이 말하지 않았습니까.
진정한 수집가가 오래된 한 권의 책을 손에
쥔다는 것은 그 책이 다시 태어나는 것과 같다고.
헤르만 헤세가 말했습니다. '반듯한 독자란
책을 가슴으로 경외하는 사람'이라고.
장서가·애서가·애독자의 책에 대한 자세와 마음은
동東과 서西, 고古와 금今이 다르지 않을 것입니다."

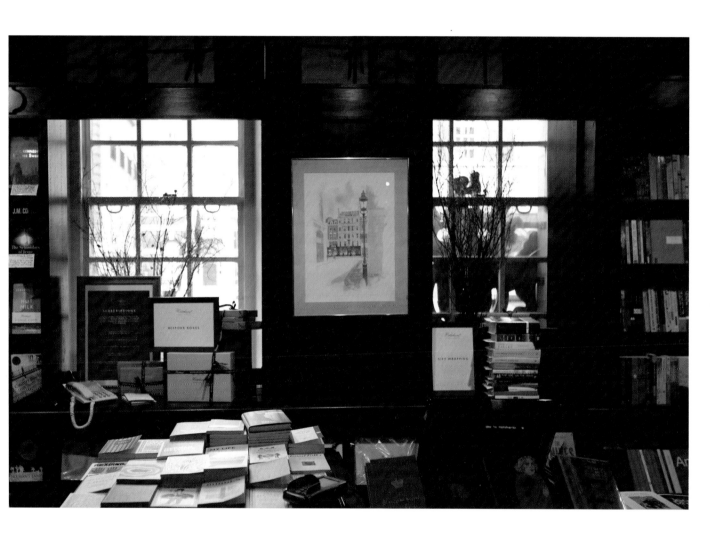

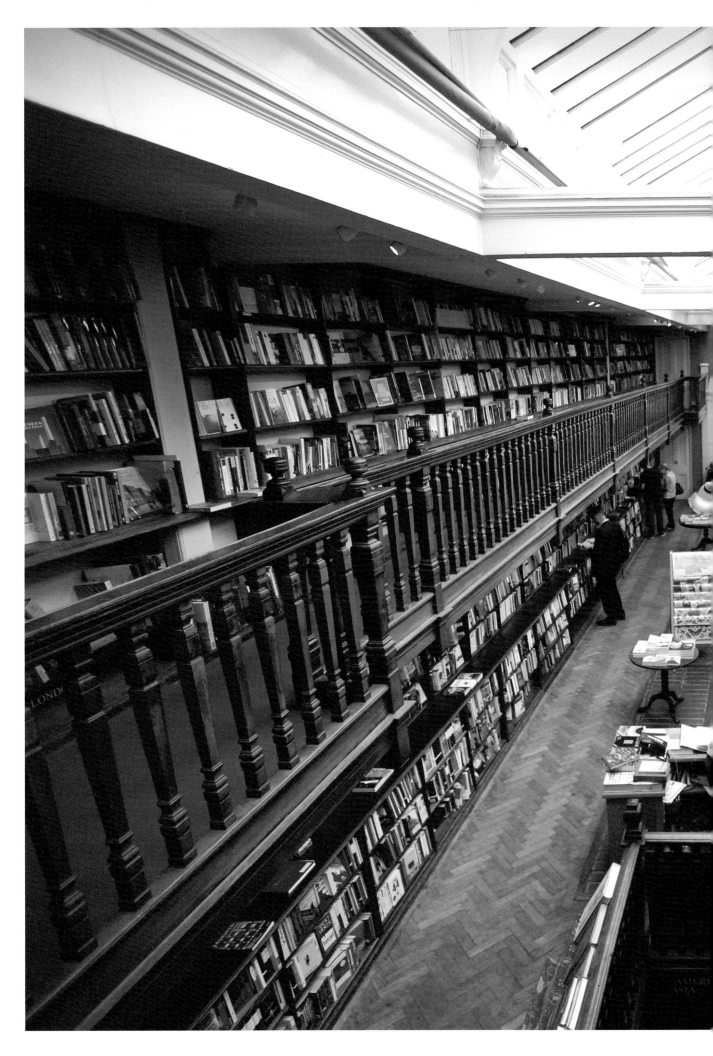

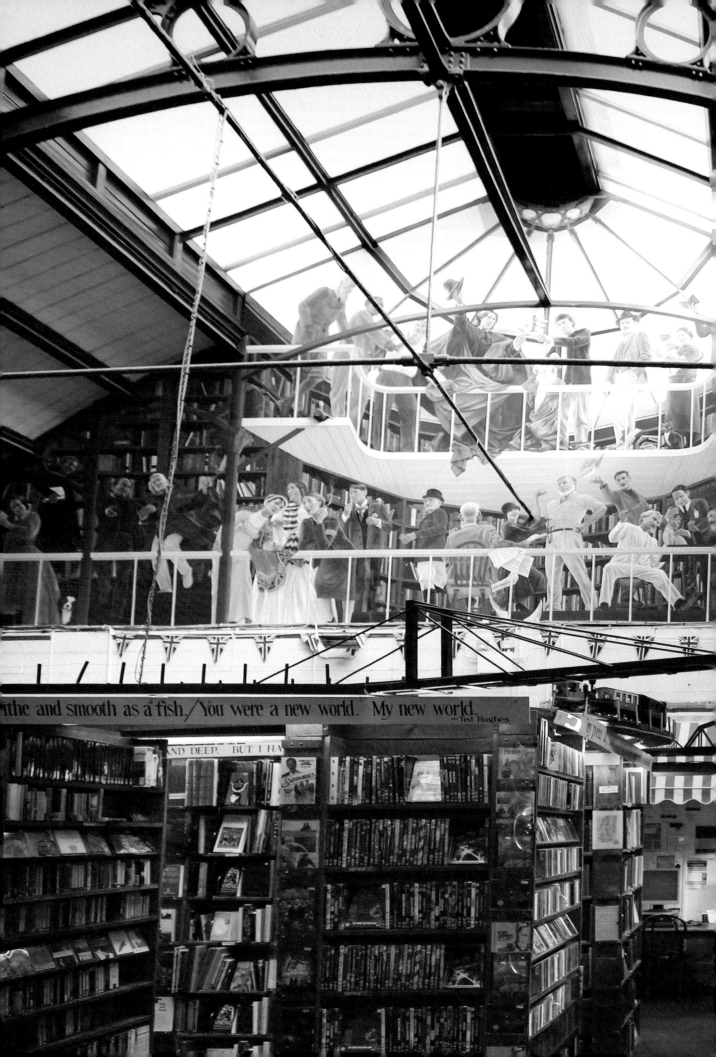

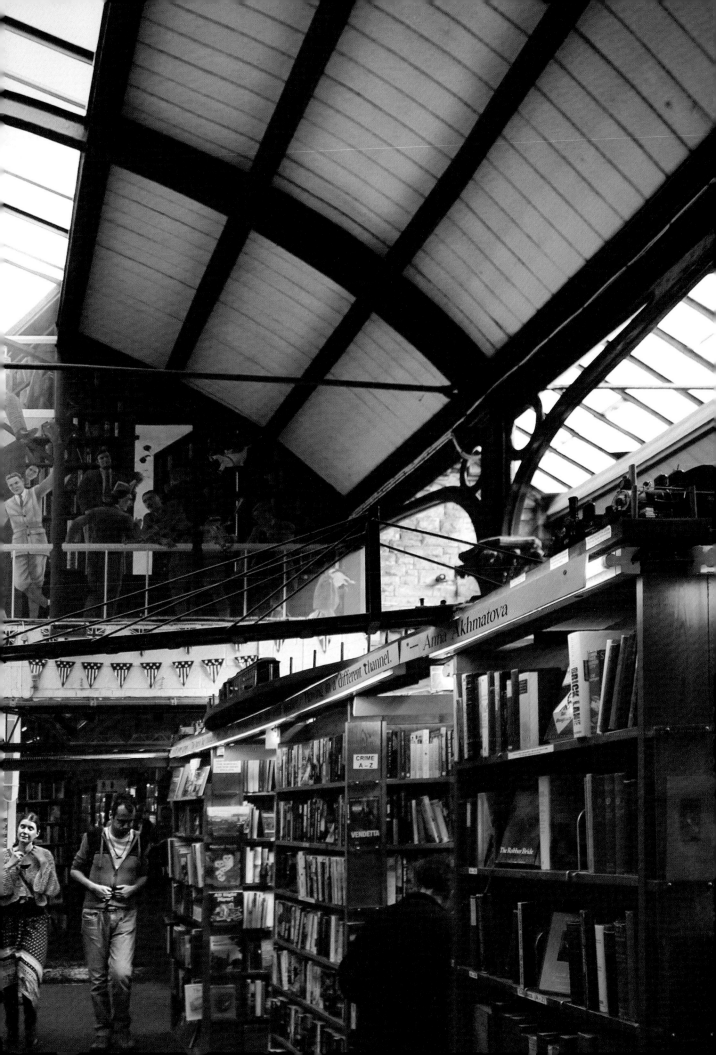

B12

FIRST EDITIONS

ROMANCES

Bring me my B

Bring me my

Bring me my Spe

Bring me my

Et in Arc

IAN McEWAN

IAN McEW

OPEN
SEASON

CIRCUS

ARCHER MAYOR

PATRICK O'BRIAN

Post
Captain

ON THE
EDGE
OF THE
CLIFF
SHORT
STORIES
BY
Pritchett

AGAINST
THE
WIND

ONLY
SURVIVORS
TELL TALES

Ian RANKIN

TURBO

GOO
COLU

Mortal Causes
An Inspector Rebus Novel

DOUG
RUTHER

Great Books of the Western World

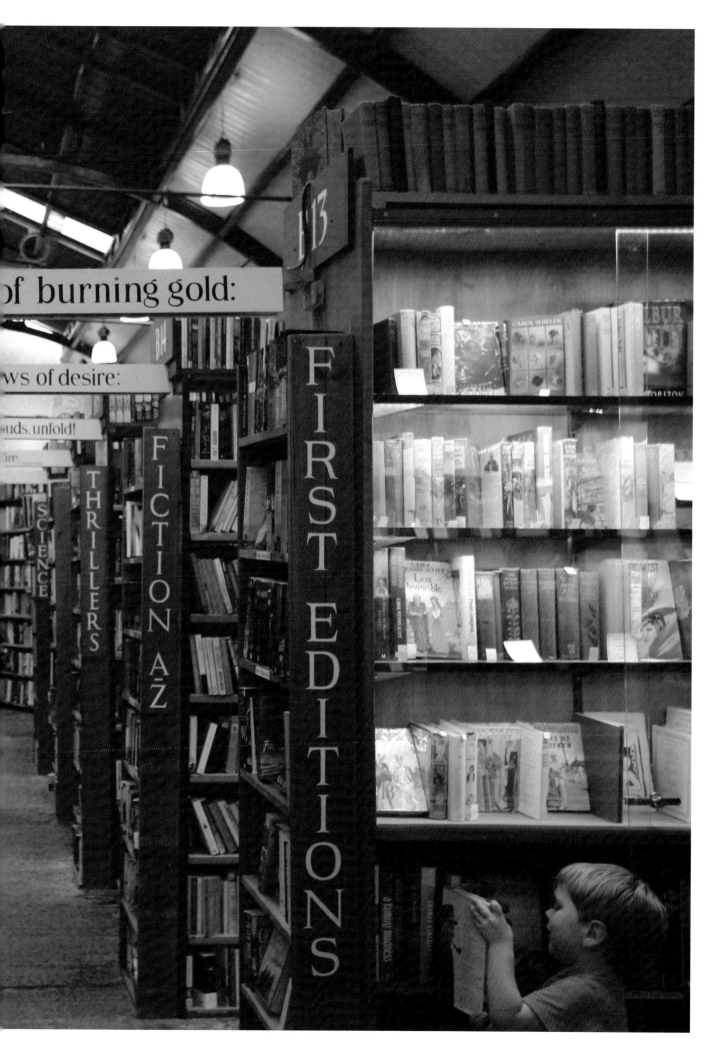

"책이라는 이 불멸의 세계란 여행의 세계일 것입니다.

독서란 그 어떤 여행보다 신비롭고도 경이롭습니다.

헤르만 헤세의 말대로 책을 읽는다는 것은

새로운 세계를 경험하는 여행으로 타인의 존재와

사유를 만나고 그와 친구가 되는 것입니다.

책을 사랑하는 사람들은 여행을 사랑하고

여행을 사랑하는 사람들은 사람을 사랑할 것입니다.

한 권의 책을 만드는 일 또한 여행일 것입니다.

나는 길을 가면서, 여행하면서,

책을 생각하고 책을 기획합니다.

나에게 한 권의 책이란 언제나 즐거운 여행입니다."

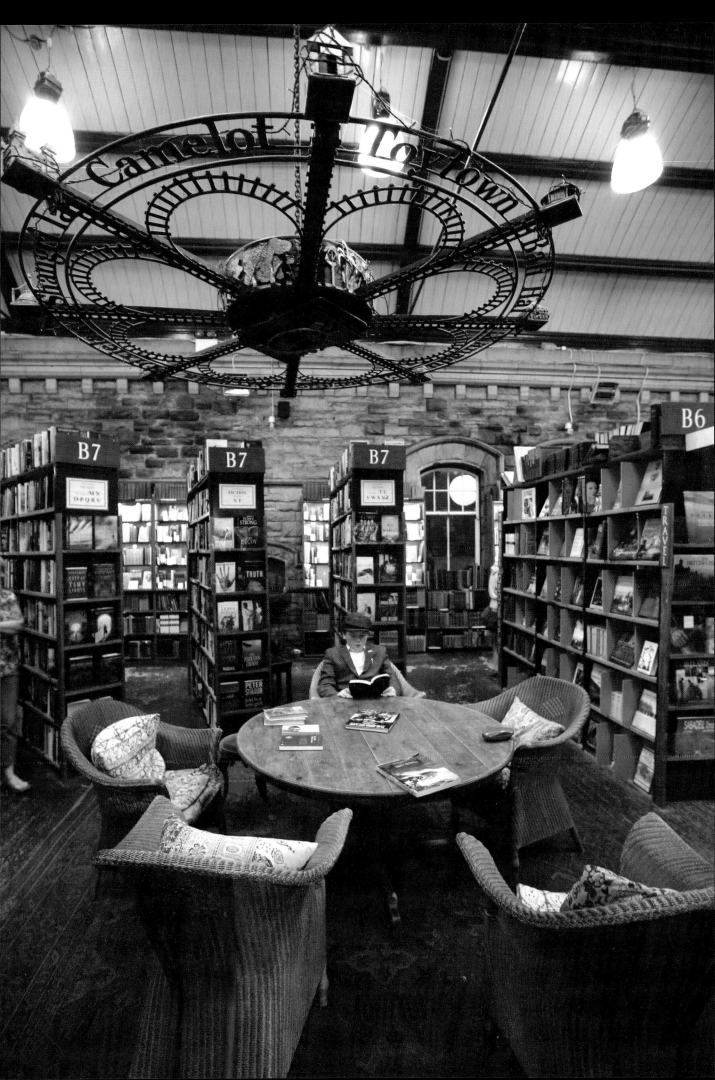

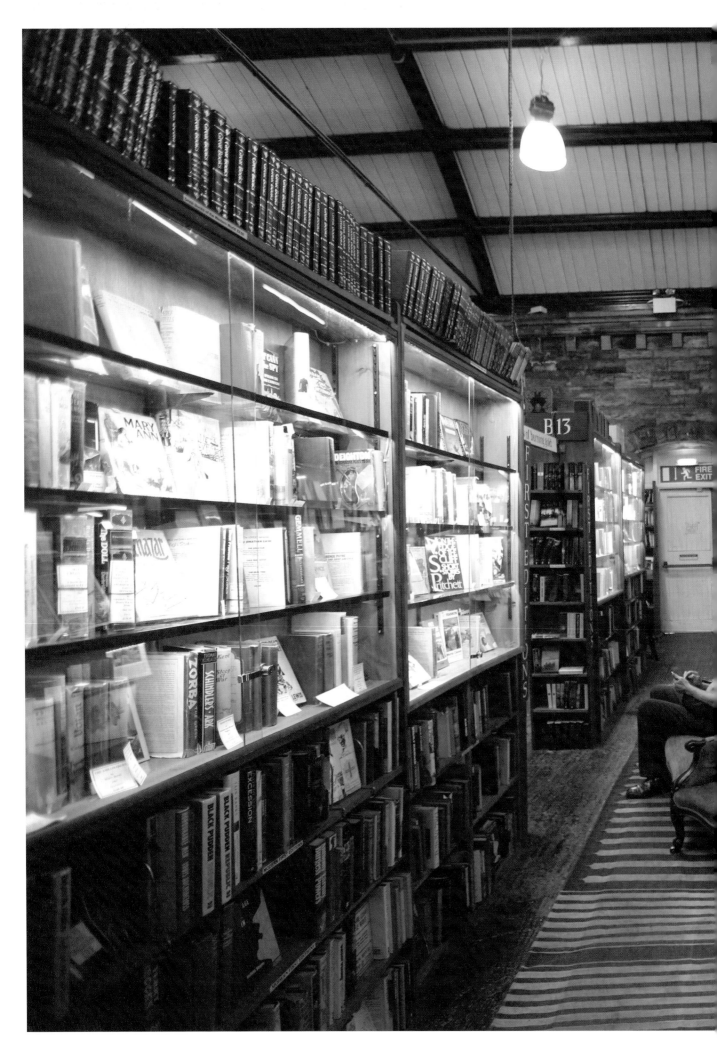

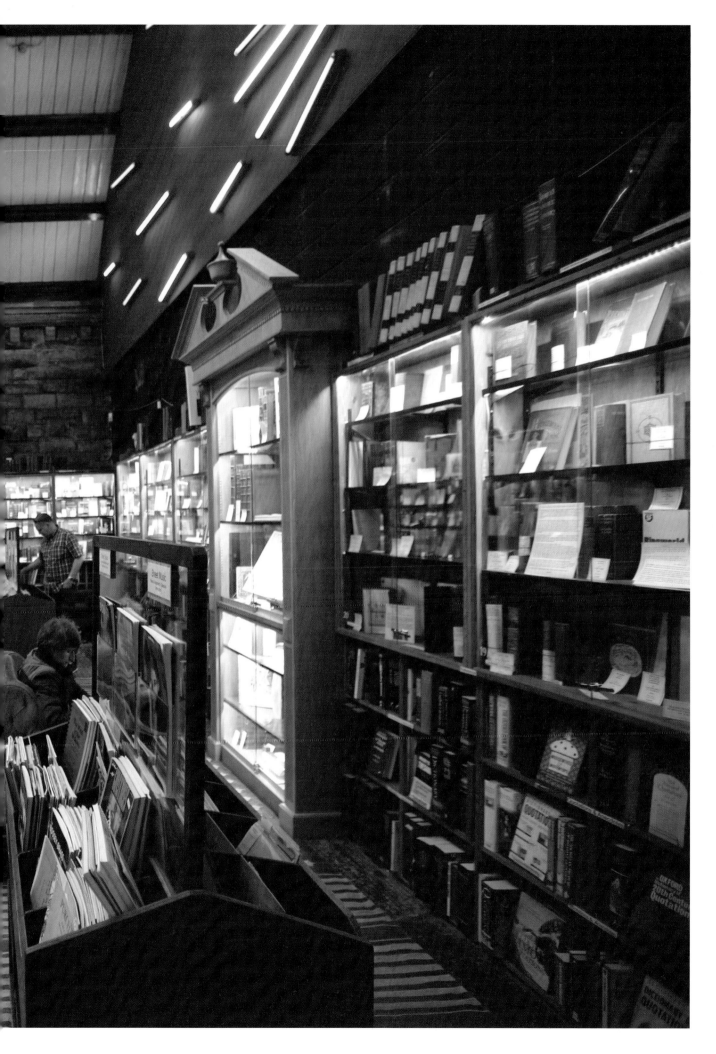

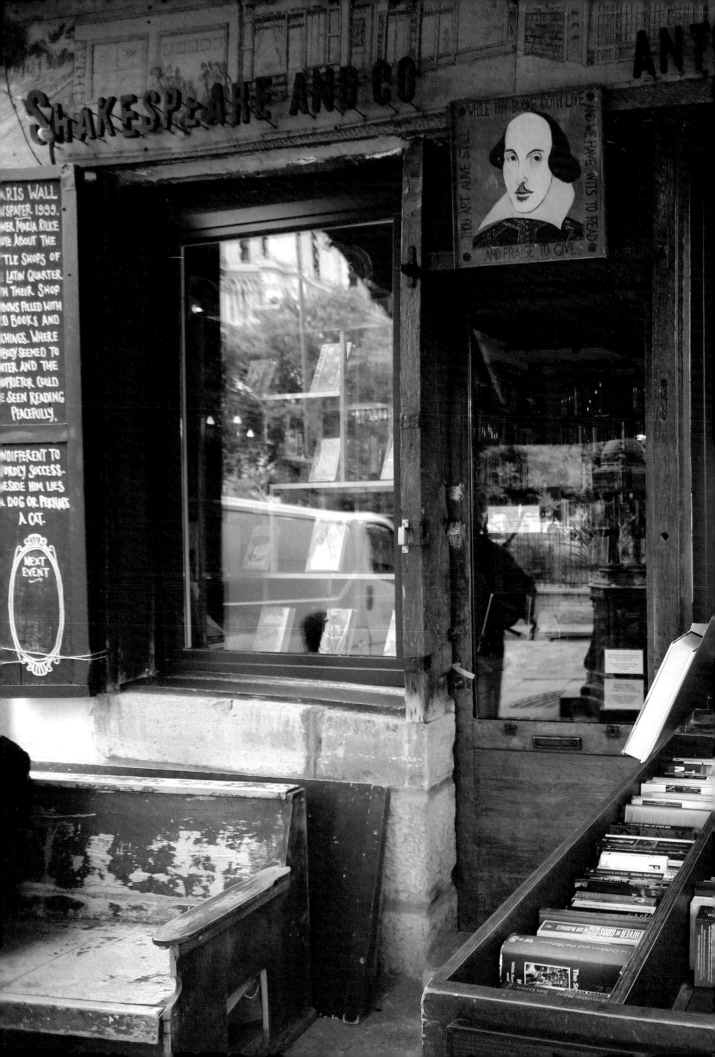

**PARIS WALL NEWSPAPER
JANUARY 1st 2004**

SOME PEOPLE CALL ME
THE DON QUIXOTE
OF THE LATIN QUARTER
BECAUSE MY HEAD IS SO FAR
UP IN THE CLOUDS THAT I
CAN IMAGINE ALL OF US ARE
ANGELS IN PARADISE,
AND INSTEAD OF BEING A
BONAFIDE BOOKSELLER I
AM MORE LIKE A
FRUSTRATED NOVELIST.

THIS STORE HAS ROOMS
LIKE CHAPTERS IN A NOVEL
AND THE FACT IS TOLSTOI
AND DOSTOYEVSKY ARE
MORE REAL TO ME THAN
MY NEXT DOOR NEIGHBOURS
AND EVEN
IS THE
I WA
WE
IN
IDIO
READING IT

SEARCHING FOR THE
HEROINE, A GIRL CALLED
NASTASIA FILIPOVNA.
ONE HUNDRED YEARS
AGO MY BOOKSTORE
WAS A WINE SHOP
HIDDEN FROM THE SEINE
BY AN ANNEX OF THE
HOTEL DIEU HOSPITAL
WHICH HAS SINCE
BEEN DEMOLISHED
AND REPLACED BY
A GARDEN.
FURTHER BACK IN THE

YEAR 1600, OUR
WHOLE BUILDING WAS
A MONASTERY CALLED
"LA MAISON DU MUSTIER"
IN MEDIEVAL TIMES
EACH MONASTERY HAD
A FRERE LAMPIER

SECOND-HAND BOOKS
PRICES ON FRONT PAGE

"파리를 여행할 때면

나는 센 강변을 먼저 찾아갑니다.

루브르박물관과 노트르담성당 등

파리를 상징하는 문화유산들이 거기 즐비하지만,

나는 강변의 좌안에 늘어서 있는 고서점들을 갑니다.

드레퓌스사건 때 진실을 밝히는 지식인운동에

앞장선 소설가 아나톨 프랑스는 나무가 있고 서점이 있는

센 강변이 세상에서 가장 아름답다고 했습니다.

그의 아버지도 이곳에서 고서점을 열었습니다.

20세기 초 파리시 당국이 이 고서점들을

철거하려 하자 작가들과

연대하여 존치운동을 펼쳤습니다.

자신의 작품에서 애정 어린 필치로

고서상들을 그리기도 했습니다.

파리 시민들은 그렇게 책을 사랑하고

가난한 고서상들을 배려한

작가를 기려 그 한 구간을

'아나톨 프랑스 강변'이라고 이름 붙였습니다.

나는 이들 고서점들을 둘러보고는

바로 이웃한 셰익스피어 앤 컴퍼니로 들어갑니다."

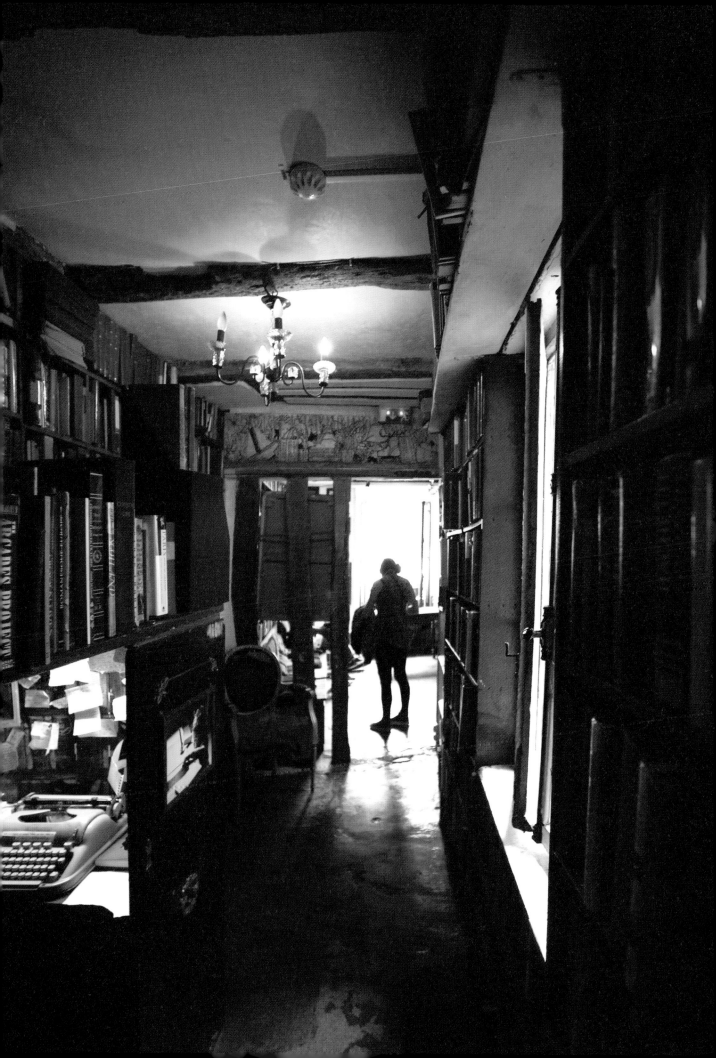

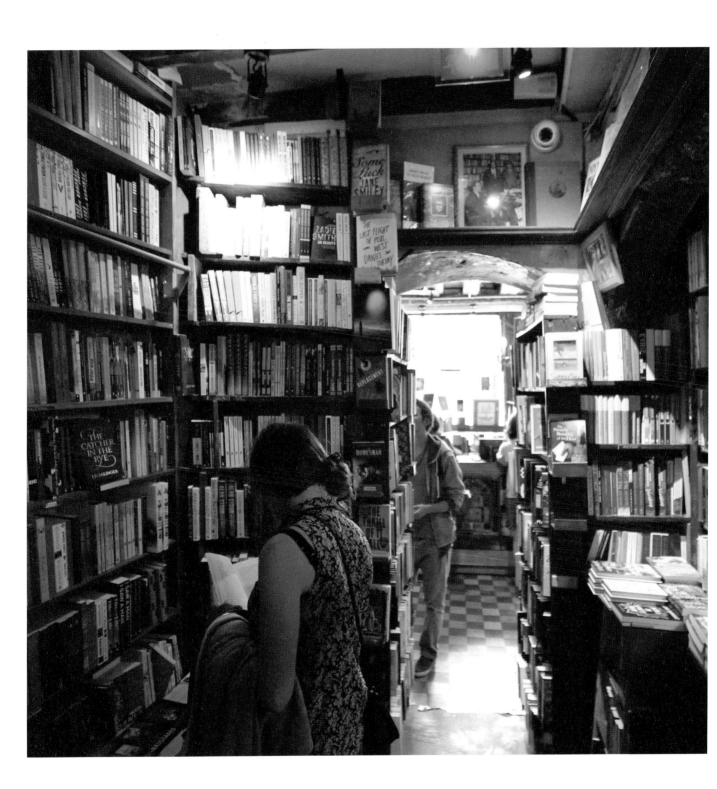

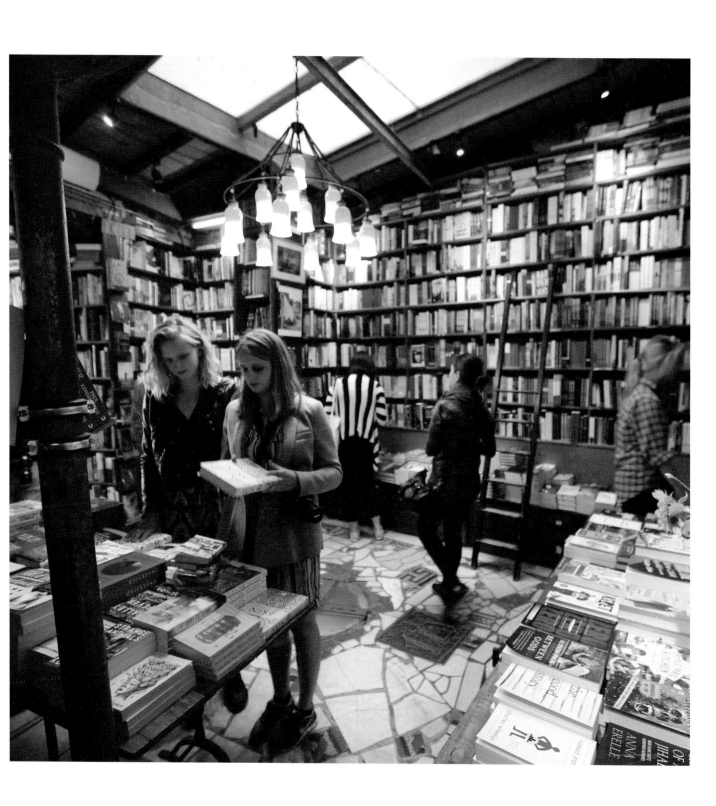

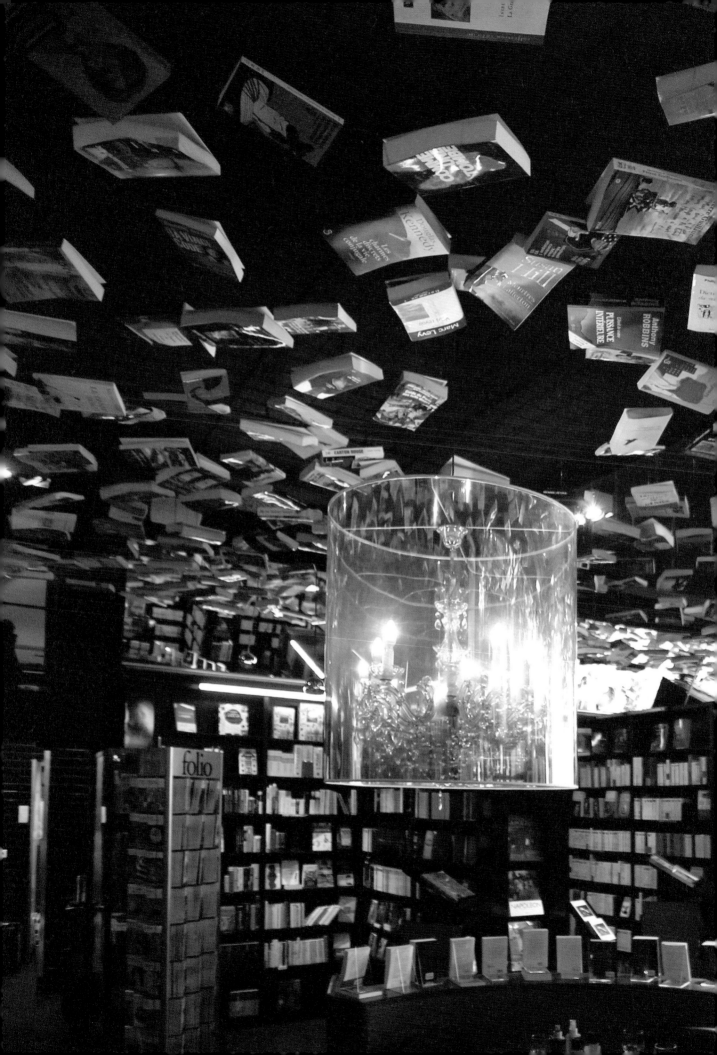

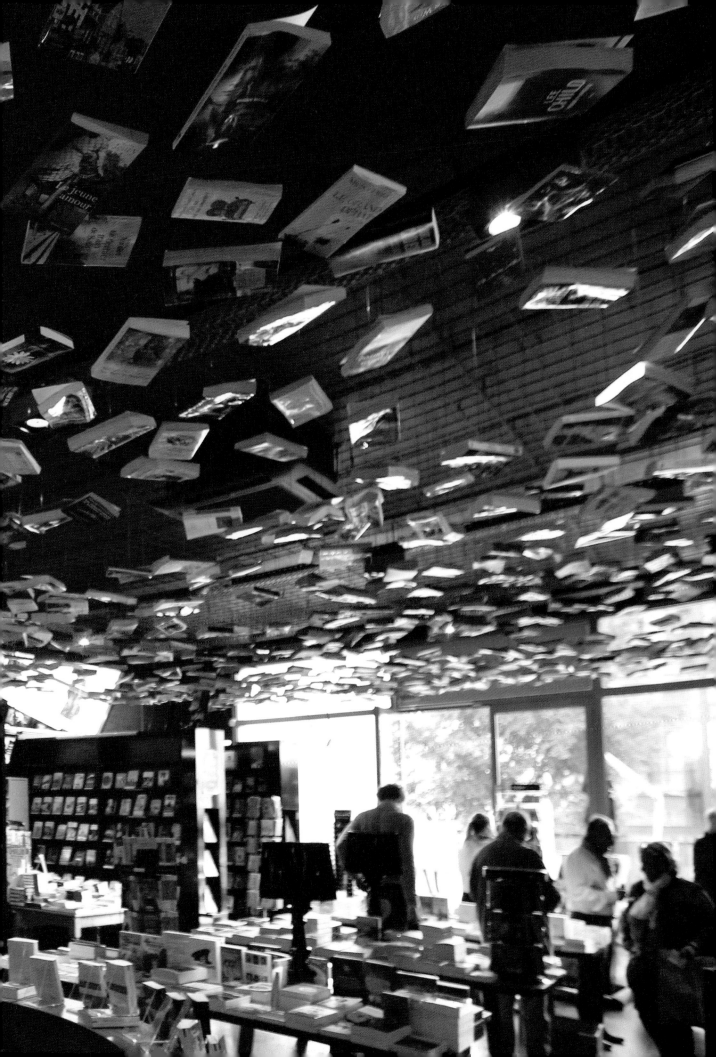

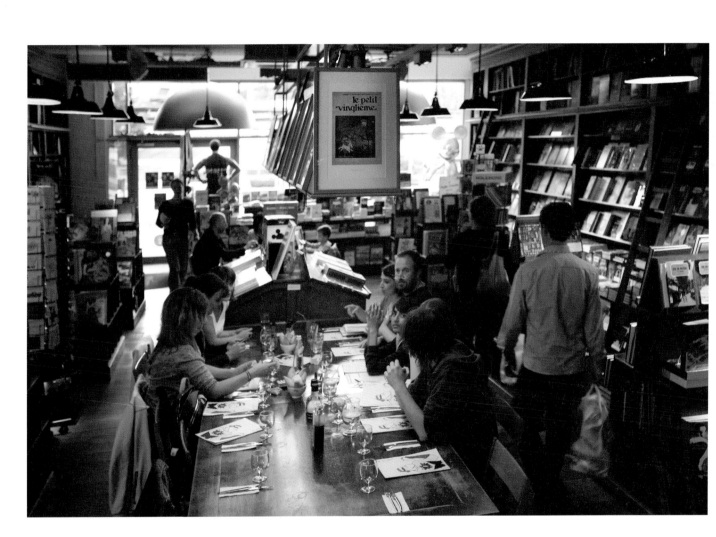

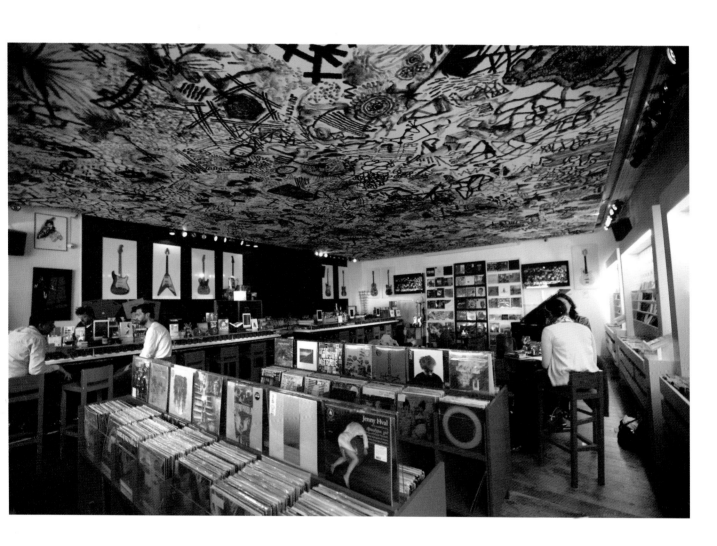

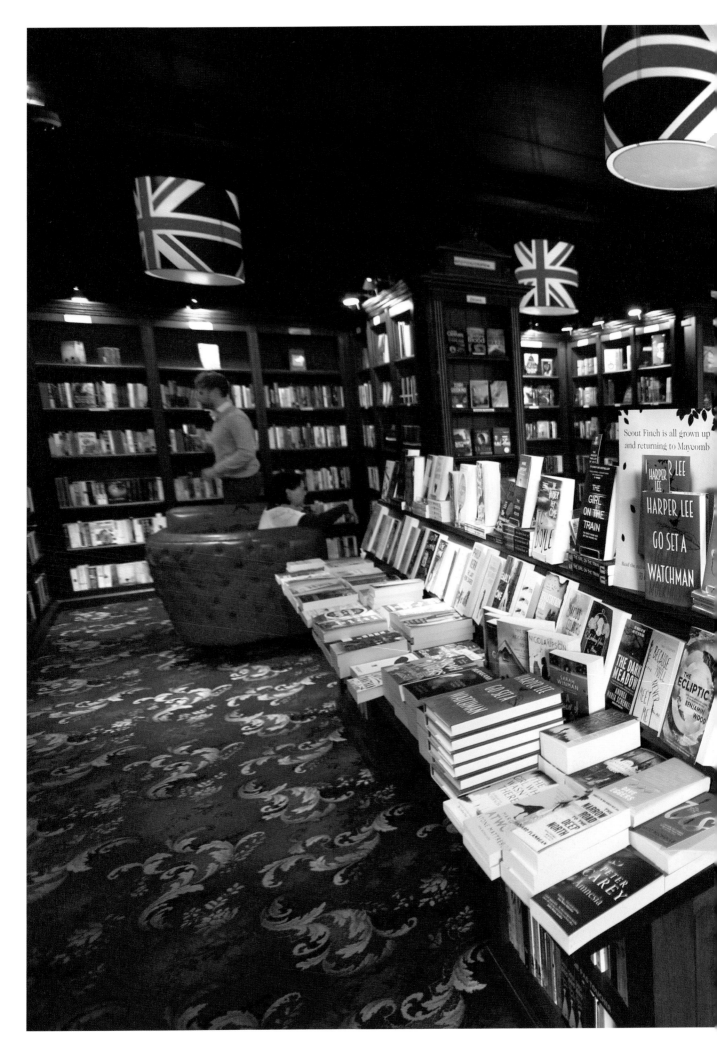

BLOOD AND LAND
THE STORY OF NATIVE
NORTH AMERICA
J. C. H. KING

Paper

Paging Through History

MARK
KURLANSKY

Winner of the
Baillie Gifford Prize for
Non-Fiction
2016

Winner of the
JQ-Wingate Literary
Prize 2017

PHILIPPE SANDS

EAST
WEST
STREET

EAST
WEST
STREET

PHILIPPE SANDS

Farewell
to the Horse

PASSCHENDAELE
A NEW HISTORY

D OF
EMPIRE
MAKING OF
STON
RCHILL

Candice
Millard

LOSING
SMALL
WARS

BRITISH MILITARY
FAILURE IN

REVOLUTION!

Who Thought
This Was a
Good Idea?

And Other Questions
You Should Have
Answers to When

DESPINA STRATIGAKOS

HITLER AT HO

Hillbilly
Elegy

A MEMOIR OF A FAMILY
AND CULTURE IN CRISIS

KINGDOM OF
OLIVES AND ASH

WRITERS CONFRONT
THE OCCUPATION

BEN MACINTYRE

SAS

OGUE HEROES

KEITH

GAY TALESE

지혜의 숲으로
사진 찾아보기

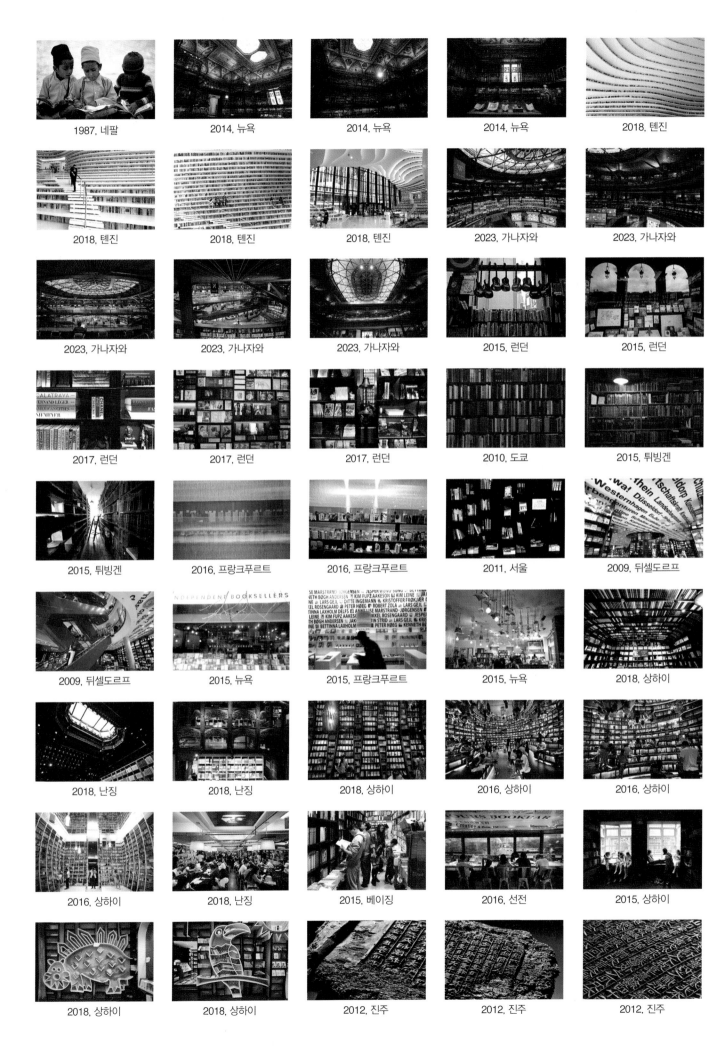

1987, 네팔

2014, 뉴욕

2014, 뉴욕

2014, 뉴욕

2018, 톈진

2018, 톈진

2018, 톈진

2018, 톈진

2023, 가나자와

2023, 가나자와

2023, 가나자와

2023, 가나자와

2023, 가나자와

2015, 런던

2015, 런던

2017, 런던

2017, 런던

2017, 런던

2010, 도쿄

2015, 튀빙겐

2015, 튀빙겐

2016, 프랑크푸르트

2016, 프랑크푸르트

2011, 서울

2009, 뒤셀도르프

2009, 뒤셀도르프

2015, 뉴욕

2015, 프랑크푸르트

2015, 뉴욕

2018, 상하이

2018, 난징

2018, 난징

2018, 상하이

2016, 상하이

2016, 상하이

2016, 상하이

2018, 난징

2015, 베이징

2016, 선전

2015, 상하이

2018, 상하이

2018, 상하이

2012, 진주

2012, 진주

2012, 진주

2013, 서울	2010, 레뒤	2010, 레뒤	2016, 런던	2016, 런던
2012, 런던	2013, 런던	2009, 도쿄	2009, 도쿄	2015, 레뒤
2010, 레뒤	2012, 런던	2013, 런던	2016, 런던	2012, 레뒤
2014, 베이징	2014, 베이징	2014, 베이징	2009, 파주	2019, 파주
2019, 파주	2009, 파주	2009, 파주	2015, 뉴욕	2015, 뉴욕
2015, 프랑크푸르트	2015, 프랑크푸르트	2015, 해리스버그	2015, 해리스버그	2015, 해리스버그
2015, 헤이온와이	2015, 헤이온와이	2015, 몬터규	2015, 몬터규	2011, 브레이더포르트
2011, 브레이더포르트	2011, 브레이더포르트	2012, 파리	2013, 런던	2015, 파리
2018, 파리	2015, 마스트리흐트	2015, 마스트리흐트	2015, 마스트리흐트	2015, 마스트리흐트

2017, 마스트리흐트 2015, 마스트리흐트 2017, 선전 2017, 선전 2017, 선전

2017, 선전 2017, 선전 2014, 다케오 2014, 다케오 2014, 다케오

2014, 도쿄 2014, 도쿄 2014, 도쿄 2017, 서울 2017, 서울

2015, 부산 2013, 부산 2013, 부산 2011, 파주 2013, 파주

2013, 파주 2022, 파주 2013, 파주 2020, 파주 2022, 서울

2017, 파주 2017, 파주 2015, 파리 2015, 브뤼셀 2015, 브뤼셀

2015, 브뤼셀 2015, 브뤼셀 2015, 헤이온와이 2015, 레뒤 2015, 웨스트 체스터

2013, 런던 2013, 런던 2013, 런던 2013, 런던 2013, 런던

2013, 뉴욕 2015, 안위크 2009, 런던 2013, 런던 2013, 런던

2013, 런던

2013, 런던

2015, 암스테르담

2015, 튀빙겐

2015, 암스테르담

2015, 뒤셀도르프

2015, 뒤셀도르프

2011, 런던

2011, 런던

2016, 프랑크푸르트

2015, 런던

2016, 런던

2013, 런던

2013, 런던

2013, 런던

2015, 안위크

2015, 안위크

2015, 안위크

2015, 안위크

2015, 파리

2015, 파리

2012, 파리

2015, 파리

2015, 브뤼셀

2015, 브뤼셀

2015, 브뤼셀

2015, 브뤼셀

2017, 브뤼셀

Towards the Forest of Wisdom

Text & Photographs by Kim Eoun Ho
Published by Hangilsa Publishing Co. Ltd., 2023
Text & Photographs ⓒ 2023 by Hangilsa Publishing Co. Ltd.

지혜의 숲으로

글·사진 김언호
펴낸이 김언호

펴낸곳 (주)도서출판 한길사
등록 1976년 12월 24일 제74호
주소 10859 경기도 파주시 광인사길 37
홈페이지 www.hangilsa.co.kr
전자우편 hangilsa@hangilsa.co.kr
전화 031-955-2000~3 팩스 031-955-2005

부사장 박관순 총괄이사 김서영 관리이사 곽명호
영업이사 이경호 경영이사 김관영 편집주간 백은숙
편집 박희진 노유연 최현경 이한민 박홍민 김영길
마케팅 정아린 관리 이주환 문주상 이희문 원선아 이진아
디자인 창포 031-955-9933
CTP 출력·인쇄 예림인쇄 제책 경일제책사

제1판 제1쇄 2023년 3월 20일

값 50,000원
ISBN 978-89-356-7819-8 03600

• 잘못 만들어진 책은 구입하신 서점에서 바꿔드립니다.

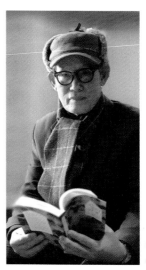

출판인 김언호 金彦鎬

1968년부터 1975년까지 동아일보 기자로 일했으며,
1976년 한길사를 창립하여 2023년 47주년을 맞았다.
1980년대부터 출판인들과 함께 출판문화와
출판의 자유를 인식하고 신장하는 운동을 펼치는 한편
1998년 한국출판인회의를 창설하고 제1·2대 회장을 맡았다.
2005년부터 2008년까지 한국문화예술위원회 제1기 위원을 지냈다.
2005년부터 한국·중국·일본·타이완·홍콩·오키나와의
인문학 출판인들과 함께 동아시아출판인회의를 조직하여
동아시아 차원에서 출판운동·독서운동에 나섰으며
2008년부터 2011년까지 제2기 회장을 맡았다.
1980년대 후반부터 파주출판도시 건설에 참여했고
1990년대 중반부터는 예술인마을 헤이리를
구상하고 건설하는 데 주도적인 역할을 했다.
『출판운동의 상황과 논리』(1987), 『책의 탄생 I·II』(1997),
『헤이리, 꿈꾸는 풍경』(2008), 『책의 공화국에서』(2009),
『한 권의 책을 위하여』(2012), 『책들의 숲이여 음향이여』(2014),
『김언호의 세계서점기행』(2016),
『그해 봄날』(2020)을 펴냈다.